FilmCraft

Directing
導演之路

**世界級金獎導演分享創作觀點、敘事美學、導演視野，
以及如何引導團隊發揮極致創造力**

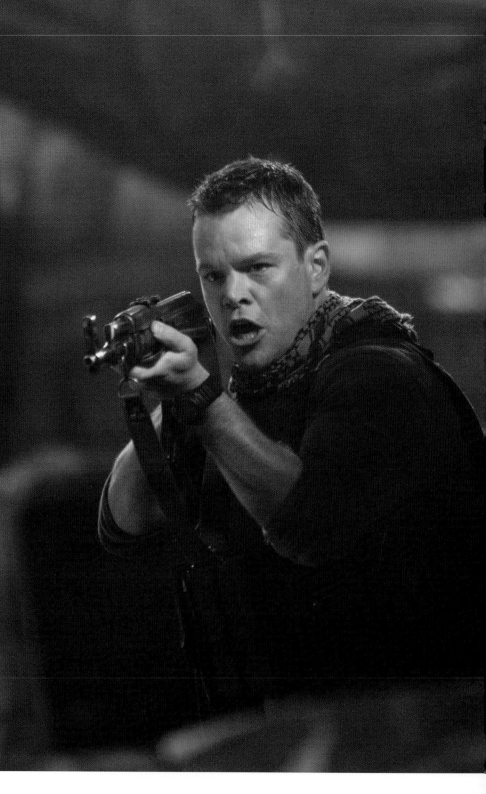

PEDRO ALMODÓVAR

OLIVIER ASSAYAS

SUSANNE BIER

INGMAR BERGMAN

NURI BILGE CEYLAN

JEAN-PIERRE DARDENNE

LUC DARDENNE

GUILLERMO DEL TORO

JOHN FORD

CLINT EASTWOOD

STEPHEN FREARS

TERRY GILLIAM

JEAN-LUC GODARD

AMOS GITAI

PAUL GREENGRASS

MICHAEL HANEKE

ALFRED HITCHCOCK

PARK CHAN-WOOK

ISTVÁN SZABÓ

PETER WEIR

ZHANG YIMOU

AKIRA KUROSAWA

FilmCraft

Directing
導演之路

世界級金獎導演分享創作觀點、敘事美學、導演視野，
以及如何引導團隊發揮極致創造力

麥克・古瑞吉（Mike Goodridge）／著

黃政淵／譯

漫遊者文化

導演之路

世界級金獎導演分享創作觀點、敘事美學、導演視野，
以及如何引導團隊發揮極致創造力
FilmCraft: DIRECTING

作 者	麥克·古瑞吉（Mike Goodridge）
譯 者	黃政淵
責任編輯	周宜靜
封面設計	Javick工作室
內頁排版	高巧怡
行銷企劃	林芳如、王淳眉
行銷統籌	駱漢琦
業務發行	邱紹溢
業務統籌	郭其彬
系列主編	林淑雅
副總編輯	何維民
總 編 輯	李亞南
發 行 人	蘇拾平
出 版	漫遊者文化事業股份有限公司
地 址	台北市松山區復興北路331號4樓
電 話	（02）2715 2022
傳 真	（02）2715 2021
讀者服務信箱	service@azothbooks.com
漫遊者臉書	https://zh-tw.facebook.com/azothbooks.read
發行或營運統籌	大雁文化事業股份有限公司
地 址	台北市105松山區復興北路333號11樓之4
劃撥帳號	50022001
戶 名	漫遊者文化事業股份有限公司
初版一刷	2016 年 6 月
初版四刷	2018 年 10 月
定 價	台幣499元
I S B N	978-986-93104-8-2

國家圖書館出版品預行編目(CIP)資料
導演之路：世界級金獎導演分享創作觀點、敘事美學、導演視野，以及如何引導團隊發揮極致創
造力／麥克·古瑞吉（Mike Goodridge）著；黃政淵譯. -- 初版. -- 臺北市：漫遊者文化，2016.06
192面；23 x 22.5公分 譯自：FilmCraft : Directing
ISBN 978-986-93104-8-2(平裝)
1.電影導演 2.電影製作 3.訪談　　　　987.31　　　105008254

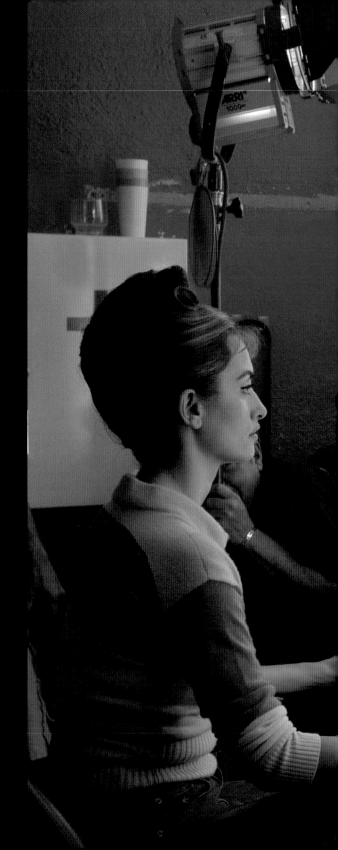

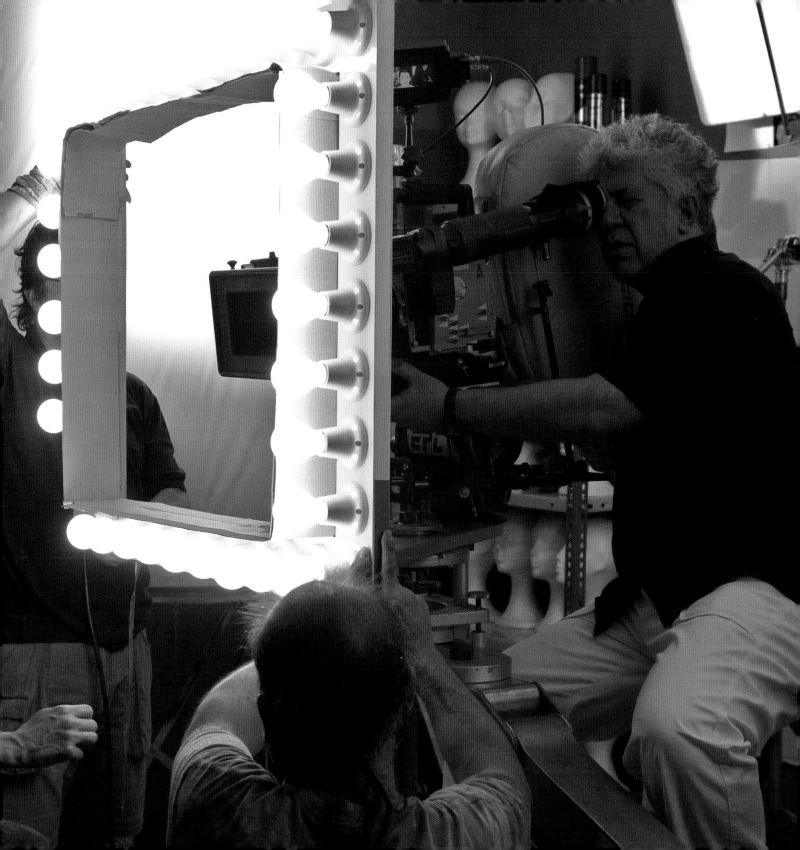

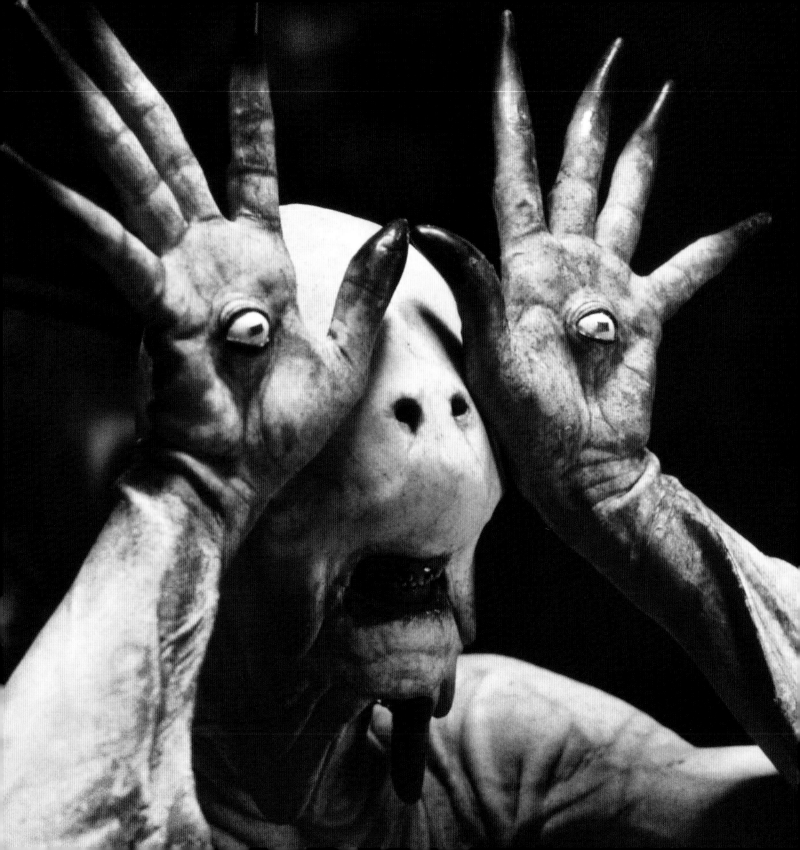

目次

前言

Film Craft 書系的宗旨，是透過訪問最傑出的業界人士來探討每一種電影技藝，本書系首波推出的攝影、剪接與服裝設計專書，都完成了這個任務[1]。然而，《導演之路》卻面對許多額外挑戰，因為導演可能是電影這項協力合作藝術形式中最偉大的技藝，在整部電影的主題與風格層面，指引了其他技藝的方向。因此，想在本書中概括十六位導演的技藝，必須說明電影製作的完整流程。

當然，導演是對電影負全責的人。如果電影好看，導演會是第一個受到讚賞的人；如果電影失敗，導演會因此被怪罪。

在製作過程中，導演承受的壓力相當巨大。在拍片現場，導演不僅要實現他或她構思的創作願景，還要回答每一個問題，解決所有危機，即刻回應演員的表演，確保對白聽起來有真實感，保證鏡頭涵蓋對剪接來說足夠充分。在後製階段，導演與剪接師合作將電影加以組合，而數位剪接為他們提供無窮無盡的可能性。導演監督音效、音樂與配音，對於擔憂成品能否取悅觀眾的出資者，也必須加以安撫。

電影製作令人亢奮狂喜，但也令人精疲力竭。演員與劇組工作人員可以很快去接下一部電影，有時一年可拍兩或三部片，但大部分導演完成一部片需要兩年以上的時間，除了伍迪‧艾倫（Woody Allen）或麥克‧溫特波頓（Michael Winterbottom），他們豐沛的作品產量是異數。

導演必須擁有強烈的自我意識，這一點似乎並不奇怪。在至少一、兩年甚或更久的時間裡，導演必須相信自己對一部電影懷抱的願景，因為在製作過程中，數百名相關人員經常試圖磨損此願景的完整，而導演必須守護這個願景，讓它保持完整與活力。因此，電影製作需要驢子般的頑固，但導演也必須聆聽周遭能做出珍貴貢獻或帶來正面改變的人。至少在攝製階段，導演決定了拍片現場的氣氛，他對於每天為數眾多的各種決定有最後的裁量權；導演必須管理的工作人員，經常比許多企業還要多。

為本書挑選十六位電影工作者的任務並不輕鬆。我想涵蓋多元的風格與國籍；我想挑選編劇／導演（或所謂經典的「電影作者」〔auteur〕），以及採用現有劇本並轉化為自己作品的導演。我想選出已工作數十年的導演，以及只拍出為數不多傑出作品的導演。我想選出藝術電影圈寵兒的導演，以及作品是多廳影城會同時用三廳來放映的商業大片的導演。

訪談這麼多元的電影工作者，由於他們各有迥異的性格、不同的拍片方式，筆者獲得了許多樂趣，儘管如此，他們的目標卻大致相同。無論在文本脈絡或情感層面，顯然「真實感」是他們追求的理想；在每部電影的建構過程中，他們念茲在茲的就是真實感，所以吉勒摩‧戴托羅（Guillermo del Toro）在《地獄怪客2：金甲軍團》（*Hellboy II: The Golden Army*）裡，堅決要求食人魔市場的怪物看起來要有真實感。

同樣的，保羅‧葛林格瑞斯（Paul Greengrass）在《聯航93》（*Flight United 93*）中，也致力用真實細節來重建這個劫機故事。蘇珊娜‧畢葉爾（Susanne Bier）提到，她有「糊弄偵測器」，可以確保她的強烈戲劇中表演與對白的每個細節都有真實感。彼得‧威爾（Peter Weir）描述《證人》（*Witness*）中關鍵告別場景的精簡過程，從過度灑狗血的好萊塢風格，精簡為單純、無對話的告別。當然，在導演的許多意圖中，真實感只是其中之一。

每個導演都有自己獨特的手法。觀看佩卓‧阿莫多瓦（Pedro Almodóvar）作品片段時，他典型的場面調度、設計與顏色、熟悉的演員、多采多姿的對白與配樂，讓人很快就會知道那是他的作品。另一方面，法國導演奧利維耶‧阿薩亞斯（Olivier Assayas）和阿莫多瓦同樣是電影作者，但要分辨出某片段是阿薩亞斯作品並不容易：這位導演拍

1 此指原文版的出版，中文版出書順序略有不同。

過扣人心弦的動作史詩片《卡洛斯》（Carlos）、一絲不苟的古裝戲劇《感傷的宿命》（Les destinées sentimentales）、虛擬性愛驚悚片《慾色迷宮》（Demonlover），以及慵懶的法國小品《夏日時光》（Summer Hours）。他的個人特質在作品中是較不明顯的元素。

像威爾、戴托羅、泰瑞‧吉廉（Terry Gilliam）與葛林格瑞斯這類的電影工作者，他們在好萊塢片廠體系進進出出，會拍通俗商業電影，例如《春風化雨》（Dead Poets Society）、「神鬼認證」系列與「地獄怪客」系列。不過這些電影雖然在主流片廠體系內運作，卻都是在導演得以保持創作視野的狀況下製作的。

本書中的其他導演可能無法在這樣的條件中生存。戴托羅接受訪問時，人在加拿大為他最新的商業鉅片《環太平洋》（Pacific Rim）進行前製工作，這部外星怪物對抗機器人的電影，當時已預計在二〇一三年暑假盛大上映。你很難想像達頓兄弟（Luc Dardenne and Jean-Pierre Dardenne）或努瑞‧貝其‧錫蘭（Nuri Bilge Ceylan）知道如何製作這種類型或規模的電影。

這是否減損了戴托羅電影作者的身分？完全相反。他是完全不同品種的導演，能在《鬼童院》（The Devil's Backbone）與《羊男的迷宮》（Pan's Labyrinth）等預算較少、較私人的電影，以及他有能力與野心執導的大規模史詩鉅片之間穿梭自如。張藝謀與戴托羅相似，《秋菊打官司》（The Story Of Qiu Ju）與《一個都不能少》（Not One Less）簡單卻光彩奪目，但他在《英雄》（Hero）這類中國賣座鉅片中指揮數千名演員，最新的作品《金陵十三釵》（The Flowers of War）則耗資九千萬美元；這些電影無論預算大小，背後都有相同的導演創作理念。

本書訪談的許多導演都解釋，自己的作品受到成長過程與國籍的深刻影響。伊斯特凡‧沙寶（István Szabó）發覺自己反覆回到混亂的二十世紀中歐。西班牙強人佛朗哥（Franco）過世後，一種大膽的新電影興起，阿莫多瓦認為，自己的創作是此類電影的先聲。威爾描述了自己在二十多歲時搭船從祖國澳洲前往英國之旅，這影響了他的世界觀及創作生涯。達頓兄弟的家鄉是比利時列日（Liege）區的瑟蘭（Seraing）鎮，他們持續在這裡製作他們類型獨特的電影，完全無意離開。艾莫斯‧吉泰（Amos Gitai）的大量作品向來關注以色列與猶太人歷史經驗相關的主題。張藝謀的整個職業生涯都在經常限制重重的中國國家電影體系中發展，有時獲得當局青睞，有時則否。

在撰寫本書的過程中，我反覆自問應如何選擇訪談對象。最後，接受訪問的導演拍了近期最不尋常或至少是我最愛的一些電影：《原罪犯》（Oldboy）、《卡洛斯》、《夏日時光》、《遠方》（Distant）、《適合分手的天氣》（Climates）、《孩子》（L'enfant）、《騎單車的男孩》（The Kid with a Bike）、《贖罪日》（Kippur）、《禁城之戀》（Kadosh）[2]、《窗外有情天》（Open Hearts）、《婚禮之後》（After the Wedding）。

至於其他較資深的導演，他們的整體作品與持續不墜的創造力吸引了我：克林‧伊斯威特（Clint Eastwood）、阿莫多瓦、麥可‧漢內克（Michael Haneke）、張藝謀、史蒂芬‧佛瑞爾斯（Stephen Frears）。其他導演——戴托羅與吉廉——具有獨特的創作視野，他們的想像力帶給人許多啟發。

當然，本書受訪對象的挑選，並非試圖列舉出現今最偉大的電影工作者。我們不希望讀者質疑我們的選擇：為什麼馬丁‧史柯西斯（Martin Scorsese）或史蒂芬‧史匹柏（Steven Spielberg）或大衛‧柯能堡（David Cronenberg）不在訪談名單中？

以某種程度來說，我的選擇是依據我對多樣性的渴望而決定的，還有，在本書撰寫期間，一些我鎖定的對象無法接受訪問。比方說，王家衛是我個人最愛的導演之一，當時他正為了《一代宗師》（The Grandmasters）進入另一段辛苦的後製期，當他在

2 希伯來文片名意為「神聖的」（sacred），亦有人音譯為《卡多什》。

工作時，絕不能打擾他。

儘管如此，我確實相信自己訪問了幾位當代的巨匠，如伊斯威特、阿莫多瓦、漢內克與張藝謀。同時，對於目前尚未累積那麼多作品但顯然才華洋溢的大師級導演，我也讓他們得以發聲，例如土耳其的錫蘭，以及比利時的達頓兄弟。

請這些導演談論他們的技藝時，我很快就明白，他們的技藝，是他們早年與電影相遇的經驗隨著歲月演進而來的。

他們出道的個人故事，或許是他們獨特才華發展歷程中最具啟發性的面向。戴托羅談到，在執導處女作《魔鬼銀爪》（Cronos）之前，他在電影電視片場工作了十二年，從攝影組器械助理到特技車手什麼都做。葛林格瑞斯熱切地談起他為英國著名紀錄片系列《行動中的世界》（World in Action）工作的那十年，這是他後來拍攝敘事電影風格的起點。達頓兄弟也有紀錄片背景，這在某種程度上影響了他們極度自然主義的風格。畢葉爾回想她在丹麥如何拍出五支大受歡迎的廣告，多年後才在《窗外有情天》找到自己的電影風格。

另外能帶來啟發的，或許是所有受訪者都需要先練習拍電影，然後才找到自己的風格，在現今艱困的市場環境中，許多年輕電影工作者可能會因此心生羨慕。這些受訪者都被允許犯錯，也確實犯過錯誤並從中學習。聽到達頓兄弟、朴贊郁與畢葉爾談及自己早期電影出了哪些問題，或佛瑞爾斯討論為什麼《致命化身》（Mary Reilly）不好看，是相當令人耳目一新的經驗。

本書系探討所有的電影技藝，因此，看到這些受訪導演誠懇大談與自己合作最緊密的夥伴，讓我相當安心。他們提到的也許是演員、編劇、攝影師或製片，例如：佛瑞爾斯不明白為什麼其他導演不和他一樣堅持編劇要在拍片現場。沙寶顯然對他的演員相當欽慕與尊重，也熱切歡迎他們貢

獻所長。阿薩亞斯用許多時間談他反覆合作的攝影師，也提及他們每一位都對電影帶來不同影響。畢葉爾談論她與編劇安德斯·湯瑪士·詹森（Anders Thomas Jensen）合作的具體細節，以及他們複雜的情感糾結如何編織在一起。伊斯威特仰賴電影製作的各部門主管，他與這些人合作了許多電影，他很珍惜他們讓他的電影製作過程平順輕鬆。

導演給人的刻板印象是傲慢與自大，但在我的訪談對象中，沒有人展露出這樣的特質。這些電影大師對於盡力講述有趣的故事展現出堅定的熱情。資金、時間或天光不足讓人必須妥協，這是不可避免的，但他們經常描述妥協之後往往可以產生更有趣的解決方法。

我請每一位導演對今日的年輕電影工作者提供建言，他們都提出了不同的建議。這條路沒有藍圖可依循。本書大多數的篇章探討了他們踏入電影製作的歷程，他們都走了自己的路，成為如今的藝術大師。這是無法複製的。沒有實用手冊可以告訴你如何變成阿莫多瓦或漢內克。

不過，閱讀這十六位大師的話語，讀者可以獲得一些洞見，理解什麼影響了他們的創作抉擇，這些說故事的大師又是如何被塑造並持續進化的。與他們交談、聆聽他們的故事、傾聽他們解釋如何拍電影，讓我著迷不已，他們也慷慨提供本書中的圖像素材，說明導演技藝背後的一些歷程。

有些導演以精算過的準確性來規劃電影，例如漢內克精準的程度甚至在劇本階段就開始設計鏡頭；還有，朴贊郁仔細設計電影分鏡表，鮮少偏離原本的計畫。但即使是這一類的導演，都樂於回應表演或拍攝地點帶來的意外狀況。《原罪犯》裡的走廊戰鬥是朴贊郁最知名的打鬥場面，這是他放棄原本精密的規劃之後即興發想出來的。

其他導演則是到拍片現場才決定拍什麼。這並不是說他們的準備程度不如漢內克或朴贊郁，但他們

希望在沒有預設具體想法的狀況下做好準備，以回應片場的動態狀況。例如，阿薩亞斯在九十二天之內就拍完長達五個半小時的《卡洛斯》，他對每日拍攝的速度與素材量相當自豪，對現場導演與演員運用的即興技巧也很自傲。「混亂是電影工作者最好的盟友。」他這麼告訴我。

如果決定誰是十六位當今最有趣的電影工作者非常困難，那麼也就可以想見，為「傳奇大師」篇章挑選五位電影製作領域的創新者與先驅，難度有多高。

想選出五位最有影響力、最具開創性的導演，幾乎是不可能的任務，但我還是必須這麼做。最後，我選擇黑澤明、柏格曼、約翰·福特（John Ford）、希區考克與高達，來代表電影誕生一百一十五年以來的歷史。

我明白還有多少天才沒有列入這個獨斷且私人的名單，但我想再加進來的電影大師還包括：小津安二郎、卡爾·德萊葉（Carl Theodor Dreyer）、塞吉·艾森斯坦（Sergei Eisenstein）、麥可·鮑威爾（Michael Powell）、費德里柯·費里尼（Federico Fellini）、史丹利·庫柏力克（Stanley Kubrick）、保羅·帕索里尼（Paolo Pasolini）、路易·布紐爾（Luis Buñuel）、米開朗基羅·安東尼奧尼（Michelangelo Antonioni）、卓別林（Charlie Chaplin）、比利·懷德（Billy Wilder）、尚·雷諾瓦（Jean Renoir）、楚浮（François Truffaut）、道格拉斯·薛克（Douglas Sirk）、薩雅吉·雷（Satyajit Ray）……這只是一部分，我的這份名單很長。

除此之外，我想要提一件事。雖然畢葉爾是本書十六位電影工作者中唯一的女性，但性別並非選擇過程中的考量。當然，當今有許多傑出的女性電影工作者，從法國的安涅絲·華達（Agnès Varda）與克萊兒·德尼（Claire Denis）、澳洲的珍·康萍（Jane Campion），到美國的凱薩琳·畢格羅（Kathryn Bigelow）等，其中一些女性導演曾受邀訪，可惜最後她們的時間無法配合。

本書完成過程中，我必須感謝的人很多。首先是ILEX Press 出版社才華洋溢又有耐心的兩位編輯 Natalia Price-Cabrera 與 Zara Larcombe。

我另外也想感謝的人還有：Sen-lun Yu 親自在北京訪問張藝謀，並譯成英文；Ian Sandwell 努力不懈聽打逐字稿；El Deseo 公司的 Barbara Peira Aso 與 Liliana Niespial；Sylvie Barthet；Sara Chloe Cantor；Zeynep Ozbatur 與 Azize Tan；Les Films du Fleuve 公司的 Tania Antonioli 以及 Delphine Tomson；Magali Montet, Alya Belgaroui 與 Franck Garbarz，後者是我訪問達頓兄弟時的口譯；Exile Entertainment 公司的 Gary Unger；華納兄弟國際公司給予我許多協助的 Maureen O'Malley；Jenne Casarotto、Cate Kane 與 Linda Drew；Amy Lord；在訪問漢內克時，Martin Schweighofer 好心地為我翻譯；奧地利電影博物館的 Roland Fischer-Briand 與 Alexander Horwath；Wonjo Jeong 精采翻譯朴贊郁的訪談，以及 Se Young Kang 與 Jean Noh；Kerry Dibbs、Kirsty Langdale 與 Matthew Hampton。最後，一如往常，非常感謝你，Christopher Rowley。

麥克·古瑞吉

佩卓・阿莫多瓦 Pedro Almodóvar

"擔任導演時，你必須有自己的語言，你必須擁有那種語言，
並且對你的電影想講述的故事具有創作視野。"

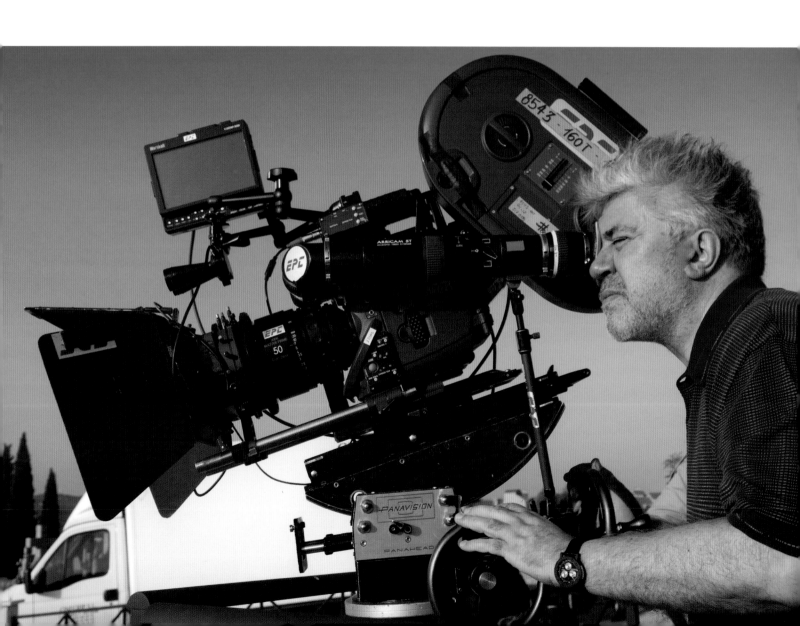

佩卓·阿莫多瓦出生於一九四九年，在西班牙強人佛朗哥政權垮台後開始拍電影。他那百無禁忌、在性愛層面勇於冒險的通俗劇，代表了西班牙與世界其他地方新一波大膽且具文化意義的電影。從一九八〇年代開始，他露骨、充滿活力、色彩鮮豔的電影已獲得全世界影迷的喜愛。隨著年紀漸長，他的創作益發精緻成熟，作品較不像從前那樣生猛，但他可說已成為備受尊敬的電影人。

阿莫多瓦是那個世代最受頌讚的西班牙電影工作者，也是全世界影迷最愛的導演之一，更是少數能以自己名字衍生出形容詞——「阿莫多瓦風格」（Almodóvarian）——的電影人之一。

除了受經典好萊塢電影影響，布紐爾、法斯賓達與費里尼也對阿莫多瓦影響深遠。他以超低預算拍攝處女作《烈女傳》（*Pepi, Luci, Bom and Other Girls Like Mom, 1980*），這是他第一次與女演員卡門·莫拉（Carmen Maura）合作，也因此與一些演員建立了夥伴關係，包括：安東尼奧·班德拉斯（Antonio Banderas）、西西莉亞·蘿絲（Cecilia Roth）、瑪麗莎·帕雷德斯（Marisa Paredes）、茱斯·拉姆普雷芙（Chus Lampreave）、蘿西·德帕瑪（Rossy de Palma）、維多利亞·阿布利爾（Victoria Abril），以及最近開始合作的潘妮洛普·克魯茲（Penélope Cruz）。

阿莫多瓦早期的電影如《鬥牛士》（*Matador, 1986*）與《慾望法則》（*Law of Desire, 1987*），讓他在全世界獲得邪典（cult）電影大師的名聲，但是一九八八年瘋狂的神經喜劇《瀕臨崩潰邊緣的女人》（*Women on the Verge of a Nervous Breakdown*），才讓他在主流電影圈成名，他也以此片首度獲得奧斯卡獎提名。一九九〇年代，他拍出多部大受歡迎的作品，如《綑著妳，困著我》（*Tie Me Up! Tie Me Down!, 1990*）、《高跟鞋》（*High Heels, 1991*）、《窗邊的玫瑰》（*The Flower of My Secret, 1995*），以及《顫抖的慾望》（*Live Flesh, 1997*），奠定了殿堂級電影大師的聲望。

一九九九年，精采、深情的《我的母親》（*All About My Mother*）讓他進入獲得主流接受的階段，並以此片榮獲奧斯卡最佳外語片獎與坎城影展最佳導演獎。二〇〇二年，他的下一部作品《悄悄告訴她》（*Talk to Her*）更大獲肯定，讓他贏得奧斯卡最佳原創劇本獎，也入圍最佳導演獎提名，這對外語片導演來說是罕見的榮譽。

二〇〇六年的《玩美女人》（*Volver*），是阿莫多瓦有史以來最賣座的電影，不但讓克魯茲獲得奧斯卡獎提名，她更與此片其他女主角一同拿下坎城影展最佳女主角獎。《切膚慾謀》（*The Skin I Live In, 2011*）獲得二〇一二年英國影藝學院（BAFTA）最佳非英語片獎，此片也讓阿莫多瓦在睽違二十一年後再度與班德拉斯合作。[3]

3　在這之後，阿莫多瓦又執導了《飛常性奮！》（*I'm So Excited!, 2013*），以及《沉默茱麗葉》（*Julieta, 2016*）。

佩卓・阿莫多瓦 Pedro Almodóvar

要說明電影裡所有東西的起源非常困難,因為電影非常神祕,許多事情是因緣際會發生的。你必須持續寫東西,就我來說,我總是在寫筆記。我總是同時發展四或五個點子,到了某個時間點,我會決定只寫其中一個。

你從來不會真的感覺能夠完成自己正在做的電影。你永遠不會徹底有信心。當然,到了某個時間點,你會覺得你已經學會拍電影的門道與技藝,所以我現在覺得我知道電影語言,也知道如何用它來引發特定的情感。

不過,即便你知道拍電影技巧的所有元素,你還是需要其他的東西。你需要創作的視野、無比的誠實、強烈的想像力,以及對想像有控制能力。語言是很容易學會的東西,但電影裡最重要的是你的觀點、你的創作視野,還有你如何看待周遭的世界。

對於最後的成品,你永遠不會感覺絕對沒問題,因為在製作過程中,組成這部電影的所有不同元素都是活的。其中一個元素當然是人。

在一部電影裡,和你一起工作的有四十、五十或六十個人,最困難的是控制他們,但你這麼做不是因為他們試圖反抗你或不服從你,而是因為你用來拍電影的素材是活的,而這些人也同時與這些素材互動,所以有時候最後的結果與你想要的不同。

你放在作品裡的印記或風格是極度個人的,其實並沒有太多規則可用來規範,因為對奧森・威爾斯(Orson Welles)或大衛・林區(David Lynch)可能有用的規則,不見得對我會有任何用處。所以,你必須找出自己的偏好,找出你想怎麼使用電影語言的方式,這是你會逐漸隨著時間而獲得的東西。我到現在還沒有完全發現它。我還在持續努力。

我記得,整個一九八〇年代我都在發展自己的電影風格,它具有非常特別的美學印記。所以到了

八〇年代末期,從《瀕臨崩潰邊緣的女人》開始,美術組拿給我的每樣東西都非常誇張。那幾乎太過度阿莫多瓦風格了,完全不是我想要的。那幾乎可說是阿莫多瓦風格變成了陳腔濫調。

我與陳腔濫調抗衡。如果你給演員一個具戲劇性的角色,而這個演員在個人生活中正遭逢痛苦,對他或她來說,要演哭戲非常簡單。不過我不想要那種真實的眼淚。對我來說,在所有層面,從演員到燈光,電影永遠是真實的再現。我要他們的眼淚也是人為刻意的。

擔任導演時,你必須有自己的語言,你必須擁有那種語言,並且對你的電影想講述的故事具有創作視野。除此之外,你也必須擁有大量的常識,也必須非常堅強,因為在最好或最壞的狀況裡,你都是老闆,你必須永遠展現出這個姿態。你每一刻都必須做一百個決定。

電影拍攝的時候,就像失控的火車。這是楚浮說的。剎車已經無效,導演的工作是確保火車絕對不脫離軌道。有些導演,即使是非常有才華的電影工作者,但就是缺乏韌性可以處理這個過程。

我真心認為,有權威可以處理電影製作流程的導

圖01:《瀕臨崩潰邊緣的女人》,左起為瑪莉亞・巴蘭柯(María Barranco)、蘿西・德帕瑪,以及安東尼奧・班德拉斯。

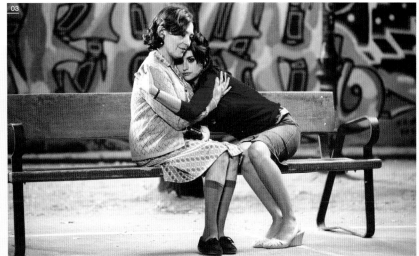

演太多,真正有才華的導演太少,而且這樣的導演無法持續拍下去。因為你必須處理人的因素,而人的因素可以把你毀了。

我記得在拍《修女夜難熬》（*Dark Habits*, 1983）時,某個女演員第一次擔任主角,但隨著拍攝過程一天天的進行,我發現她無法達到這個角色的要求,所以把很多台詞轉給飾演修女的演員。

在拍片過程中,我將原本由她演出的戲份拿掉,把這些部分轉由片中的修女來演出,因此她們的戲份愈來愈重。你在拍片時就會發現這樣的狀況,而這是在排演時無法察覺的,因為排演過程裡沒有道具或實際的表演動作。

我如何控制這些元素?我會對劇組反覆說明我的想法。如果我希望某一面牆是某種特殊的藍,我會請他們由深到淺將所有藍色調都漆上去,再精確指出我要哪一種藍。這就像畫家在收集素材,只不過導演是在三度空間裡工作。

如果我想在一個場景裡安排桌子、兩張椅子和一張扶手椅,我心裡對這個場景的顏色、構成與形式其實都已經有了想法。這時,我會提供美術組照片,要他們幫我找來。他們找來不同的桌子,我會全部嘗試搭配看看。接下來就是反覆嘗試、不斷調整、改變它們的位置,並確認怎麼樣的安排效果最好。

採用這樣的工作流程,讓我拍電影更為辛苦,但我和演員也是以同樣的方式工作。想弄對髮型或穿著方式,必須耗上很長的時間。我花很多時間來嘗試演員的造型,因為如果他們不知道角色的外型,絕對不會感覺進入了角色。

例如,某個女演員的頭髮長度應該要多長,光是這樣單純的決定,就要耗費漫長的時間來判斷。我會帶很多時尚與髮型雜誌,還有我對那位女演員頭髮應有長度的概念照片。不過,每個人的頭髮都不一樣,所以還是得看看這樣的概念是否適

圖 02-04：阿莫多瓦有史以來最賣座的電影──《玩美女人》,由潘妮洛普‧克魯茲與卡門‧莫拉主演。

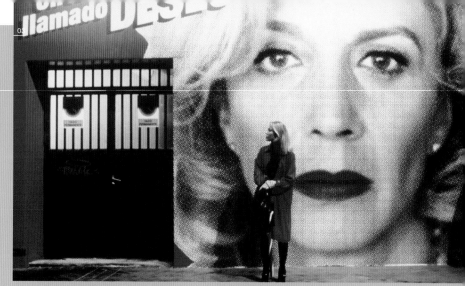

《我的母親》ALL ABOUT MY MOTHER, 1999

（圖 01-05）在阿莫多瓦的電影中，經典電影時常扮演核心角色。

「在我的電影裡看到的那些電影片段，不僅是向另一部電影或另一個導演致敬，」阿莫多瓦說：「它們其實是敘事的一部分，也是構成意義的劇情段落。」

在《我的母親》開場，曼紐艾拉（Manuela，西西莉亞・蘿絲飾演）與兒子一起看《彗星美人》（*All About Eve*）（圖01）。「他們看的這場戲發生在更衣室（圖02），對我來說，更衣室是女性的聖域。」他說：「它讓我想起以前住過的房子的天井或院子，所以我在這場戲裡想說的，是這部電影的重點是女人，很多不同類型的女人。在《彗星美人》，瑪歌・錢寧（Margo Channing）是個演員，伊芙・哈靈頓（Eve Harrington）想成為演員，對劇場相當狂熱。這個場景就像總結我的電影將出現的所有重要內容。我喜歡在我拍的每部片一開始就直接開展主題。」

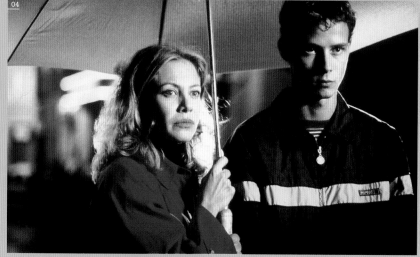

「然後這對母子去看《慾望街車》（*A Streetcar Named Desire*）（圖03），兒子在等待索取其中一個女演員簽名的時候死亡。這幾乎就像他真的被那輛慾望街車輾死。他才剛鼓起勇氣問母親自己的父親是誰，她只肯說她懷他的時候，她與他父親在業餘劇團裡飾演《慾望街車》[4]裡的史丹利與史黛拉。所以這有點像他們在排演真實生活中後來會發生的事。《彗星美人》與《慾望街車》是支撐本片整體敘事結構的兩根柱子。」

4 電影《慾望街車》改編自同名舞台劇。

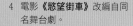

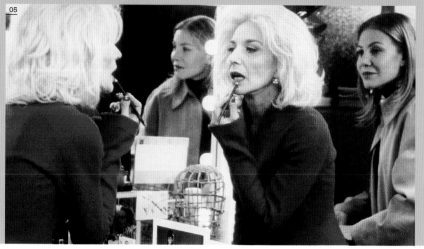

《悄悄告訴她》TALK TO HER, 2002

（圖06-07）阿莫多瓦說，在他的故事裡，他總是很誠懇，無論故事看起來可能多麼可怕，他也從不評價他片中的角色。比方說，在他二○○二年的經典《悄悄告訴她》裡，主角班尼諾（Benigno）是個護理師，他強暴他照顧的昏迷女性病患。

「故事的起源，是我讀到紐約發生了這樣的事件——一個醫院看護工強暴昏迷中的女孩，導致她懷孕。昏迷狀態的人竟能創造生命，讓我感到很震驚，然後開始寫《悄悄告訴她》。

「不過，如果我對角色沒有同理心的話，就無法寫這個角色——這是我在整個職業生涯中察覺到的事。因此，我嘗試解釋這個護理師為何犯下這樁罪行、他的處境、他的人性、他怎麼過日子。這是我要面對的挑戰，也非常有意思，因為有時你必須向觀眾解釋一個角色怎麼走到這步田地。一旦開始理解班尼諾，那麼也就可以用同理心來看他，並接受他犯下這樁罪行的事實。

「我拍這部片時很害怕，因為不知道人們會怎麼想，尤其在美國，政治正確就像獨裁政權。這部片是站在對立面的，而且我總是非常政治不正確。奇怪的是，很幸運的，這部影片在美國獲得不錯的評價。」

合他們的頭髮。

舉例來說，《玩美女人》中潘妮洛普那非常自然、不像造型的髮型，用了很久的時間才定案。我們打算讓髮型看起來像她才剛整理好，但做這樣的髮型要耗費的時間，會讓你覺得我們設計了非常精緻的髮型。不過它的效果非常棒。重點是不要放棄這些小細節。

當然，《玩美女人》與義大利新寫實主義有很深的關係，片裡的女人非常有吸引力，與西班牙新寫實主義電影裡的女性不同，所以我心中想像的是非常有吸引力的造型。接下來考慮到角色的社會階層，以及那個階層的女性看起來的模樣，必須添加一點幽默感。我做了很多研究，拜訪了那個社會階層的家庭主婦的家，從裡頭找出有趣的小細節，讓我可以在電影裡複製。

在那些家庭裡，你看到各種顏色配置，但在那之前，我已經決定好會運用哪些顏色的組合。在寫完劇本、準備開拍之前，我向來會透過直覺來做這件事。我已經決定即將開拍的電影要用哪些色彩配置。在這之前，我總是清楚知道電影的整體敘事流程。

對我來說，編劇與導演是共生互補的關係。我在寫劇本的時候，已經很清楚哪些是提供觀眾資訊的場景，還有哪些是必須對觀眾保留資訊的場景。在寫劇本的時候，敘事如何在電影裡流動、角色塑造的方式、他們的反應與彼此互動的方式，我

《切膚慾謀》 THE SKIN I LIVE IN, 2012

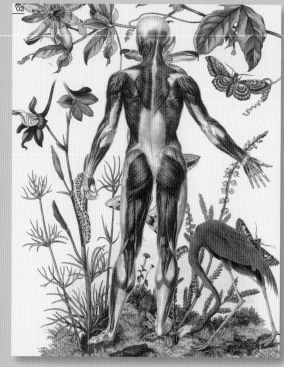

（圖 01-09）阿莫多瓦說明他如何呈現《切膚慾謀》裡的房子格局，以及內部陳設的視覺。這部片的戲份大部分都發生在一棟隱密的豪宅裡，屋主是豪奢的外科醫師列加德（Robert Ledgard, 班德拉斯飾演），住在裡面的還有管家瑪麗莉亞（Marilia, 瑪麗莎‧帕雷德斯飾演），以及他神祕的囚犯薇拉（Vera, 伊蓮娜‧安娜雅〔Elena Anaya〕飾演）。

「這個故事需要一棟從外面不容易看到的房子。」阿莫多瓦說明：「所以我心中想找的房子，是距離大城鎮或城市很近的鄉間別墅，但它必須像個天然的封閉監獄。我們找到的這棟鄉間大別墅，距離托雷多（Toledo）只有四公里，必須穿過三道上鎖的閘門才能進去，而且從外面看不到這棟房子。如果沒有受到邀請，沒有人會幫你開門。這是三個角色居住的房子，拍這部片的首要任務，就是找到這個場景。」

（圖 01-04）阿莫多瓦要設計師璜‧加帝（Juan Gatti）用百年前的自然科學書籍當基礎，設計能夠反映本片基因轉殖（transgenesis）主題的圖畫。「在醫師辦公室裡，他書桌後方的牆上可以看到那些畫（圖 01）。」他說。那張人體圖也被用來當電影海報（圖 02）。

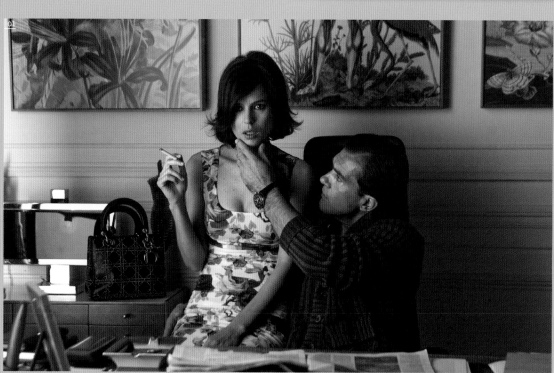

運用細節為敘事增色

（圖05-09）在《切膚慾謀》裡，阿莫多瓦在背景裡添加了視覺概念，由此可以看出，小細節與裝飾能如何強化銀幕上發生的劇情。

別墅入口大廳有一張大地毯，以抽象畫家班·尼科爾森（Ben Nicholson）的作品為藍本（圖07），那是為本片特別製作的。「我想讓薇拉這個角色在那裡被抓到，被困在抽象繪畫裡。」阿莫多瓦說：「這很冒險，但我愛這幅畫，希望它變成一張大地毯。這是我的直覺，我總是會冒這類的風險。薇拉持刀威脅醫生時，她也站在這張地毯上，被困在抽象之中。」

（圖08）薇拉的房間漆成各種灰色與淡棕色，以呈現阿莫多瓦的概念：這個房間「盡可能顏色一致，並且必須是最中性的顏色。裡面的飾品與家具盡可能少，以強調這種相同一致的感覺」。

然而，在房間中央有一張鮮紅的床，在中性的色彩配置中相當突出。「她的房間是牢房，所以我真正的目的，是要讓它盡可能呈現無菌清潔的環境，但紅色的床打破了這個環境。紅色是我用來創造衝擊的主要顏色。」

阿莫多瓦也從過去的偉大藝術作品裡尋求靈感，例如義大利文藝復興時期畫家提香（Titian）的《烏爾比諾的維納斯》（Venus of Urbino）（圖09）。

此外，設計師璜·加帝還為這部電影特別創作了兩幅原創畫作（圖05-06）。

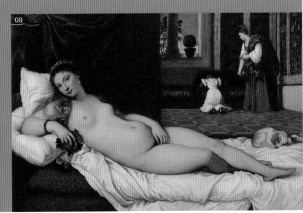

全都了然於心。劇本裡也包含了我在每場戲中想強調的氣氛,每首歌曲都具有戲劇功能,是劇本不可或缺的一部分。

在我的作品裡,藝術的重要性相當高。寫劇本時,我總是會外出,因為你看見的、聽見的,以及看到的每一部電影、看著的這一切,都會為你寫的故事賦予情感。

我在寫《切膚慾謀》的劇本時,在倫敦的泰特現代美術館(Tate Modern)看了露意絲·布爾喬亞(Louise Bourgeois[5])的展覽,而在這部電影裡,薇拉看的是這位藝術家作品的專書,這是她讓自己活下去的方法。

歌曲也非常重要。《鴿子之歌》(Cucurrucucú Paloma)是著名的墨西哥歌曲,已經有數千個版本,但是我聽到卡耶塔諾·費洛索(Caetano Veloso[6])演唱的版本時相當驚喜,因為這首歌已經變成完全不同的東西。它變成黑暗的搖籃曲,非常動人。

在《悄悄告訴她》,我呈現馬可(Marco)這個角色是在某些時刻會哭泣的男人,所以我在派對那場戲裡需要放一首歌,它必須非常感人,能引他哭泣。這麼做非常冒險,因為我不可能對劇組宣布,凌晨一點時我們會拍到深刻的情感。不過我需要這樣的情感,否則的話,觀眾就無法理解他是會因情感而哭泣的男人。

然後,我試著回想真的讓我非常感動的事物,其中之一就是費洛索的歌曲,所以我打電話給他,邀請他在電影中演唱這首歌。我的判斷正確,他的演出令人驚艷,這場戲的情境很迷人。

同樣的,《玩美女人》的片名來自於一首歌——《Volver》(西班牙文意思為「歸來」)。它源自西班牙的偉大傳統:亡者會返回世間,處理尚未解決的事務。所以《玩美女人》是關於從冥界歸來的故事。

有時候,我心中的一些想法在最後的成品當中看

不出來,但它們對我來說是重要的,因為它們是我啟動故事的基礎。

例如在《玩美女人》裡,我心中為潘妮洛普的角色設想了完整的背景故事——她曾是母親寵愛的漂亮小女兒,母親希望她成為歌手和演員,於是教她唱《Volver》,讓她能在參加童星試鏡時表演——這與《美麗之至》(Bellissima)裡的故事完全相同。(那是義大利導演維斯康提的經典電影作品,其中的母親角色由安娜·麥蘭妮〔Anna Magnani〕飾演。)

在《完美女人》片中的一場廚房戲,卡門·莫拉對潘妮洛普說:「你的胸部一直都這麼大嗎?」潘妮洛普回答:「對,媽咪,我從很小的時候就是這樣。」為了準備參加試鏡,母親幫她化妝,為她穿上漂亮的衣服。她的父親看到這一切,一定覺得女兒美極了,以至於無法抵擋誘惑。在拉曼查(La Mancha)地區的家庭裡,總是有很多的亂倫事件。

所以在電影裡,當潘妮洛普唱出母親教她的歌,即便她認為母親對於父親強暴她的事放手不管,她還是想起關於母親的溫柔回憶。

對坐在街邊車上聽歌的母親來說,這非常感人,因為這首歌講的是時間的流逝。這幾乎像是女兒

圖 01:在《破碎的擁抱》(Broken Embraces, 2009)片場,阿莫多瓦拍攝潘妮洛普。

圖 02:《慾望法則》裡的班德拉斯。

圖 03:《修女夜難熬》

圖 04:阿莫多瓦在拍片現場。

5 露意絲·布爾喬亞(Louise Bourgeois, 1911~2010),出生於巴黎,後定居紐約。原來的創作以繪畫及平面雕刻為主,一九四〇年代轉而創作雕塑,最為人所知的是大蜘蛛創作。

6 卡耶塔諾·費洛索(Caetano Veloso, 1942~),巴西音樂家、創作者,音樂作品動人且深具知性。

無意識地捎訊息給母親，告訴母親，儘管時光流逝，她其實並不恨她。

其實這些在電影裡都沒有說明，但我的電影最重要的是我的祕密與私密意圖，這兩者為我帶來創作的理由。當然，它們雖然無法被看見，但觀眾可以感覺到那股力量。

給年輕電影工作者的建議

「年輕電影工作者是希望的所在，因為他們最不受產業裡任何人的拘束。他們最沒有成功的包袱，也不必思考市場和什麼影片才會成功。

「一九八〇年代我出道時，是西班牙一個非常特殊的時代。我們有剛開始盛行的自由風氣，時尚、繪畫與電影界的人之所以創作，純粹只是因為能夠創作所帶來的樂趣。我們從不想市場或是市場是否存在。

「這是當今的問題所在：市場就是一切，競爭也遠比當年激烈。但如果你剛開始入行，現在正是好時機。你的電影可能只有五個人看，但這無所謂。你不受任何人限制，業界、金主或片廠都管不了你。

「我們的年輕電影工作者是能夠創作令人興奮、具突破性電影的人，因為他們只需要低預算，想找到團隊也比較不需太多費用。有兩棟房子與一個家庭的資深電影導演，必須確保自己的電影能夠賺錢，而一個二十五歲的人絕對更有可能承受風險。

「所以對年輕電影工作者，我要說，不要對你做的電影有任何預設想法。不要試圖變得老練或摩登。在拍你的電影時，只要忠於自己。你不受任何人拘束。」

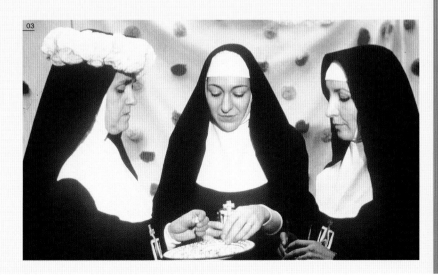

04

奧利維耶・阿薩亞斯 Olivier Assayas

"我非常精確地設計我想要拍的鏡頭。我使用場景平面圖,設計
攝影機的調度方式,以及演員各自的位置。我在早上抵達拍片
現場時,需要這樣的安全感。"

奧利維耶‧阿薩亞斯是法國編劇與電影工作者賈克‧黑米（Jacques Rémy）的兒子。他曾為法國電影刊物《電影筆記》（Cahiers du Cinéma）拍短片、寫文章，然後在一九八六年執導心理戲劇長片處女作《失序狀態》（Désordre）。之後，他拍了一系列備受好評的角色刻劃電影——《冬之子》（Winter's Child, 1989）、《巴黎甦醒》（Paris s'éveille/ Paris Awakens, 1991）、《新的生活》（A New Life, 1993），特別值得一提的，是由薇吉妮‧拉朵嫣（Virginie Ledoyen）主演的《赤子冰心》（L'eau froide / Cold Water, 1994），此片入選坎城影展一種注目單元。

一九九六年，阿薩亞斯以《迷離劫》（Irma Vep）開始往法國以外探索。這部影片諧仿路易‧費雅德（Louis Feuillade）的《吸血鬼》（Les Vampires）默片系列（「Irma Vep」由顛倒重組「Vampire」字母而來）。

《迷離劫》及一九九八年的紀錄片《侯孝賢畫像》（HHH: A Portrait of Hou Hsiao Hsien），顯現了阿薩亞斯對亞洲電影的熱愛，但接下來的兩部電影，他回到法國，製作了《我的愛情遺忘在秋天》（Late August, Early September, 1998），以及華麗的古裝電影《感傷的宿命》（Les destinées sentimentales, 2000）。

二〇〇二年，他重回國際影壇，拍攝他的第一部英語電影《慾色迷宮》（Demonlover），這是一部科技驚悚片，由康妮‧尼爾森（Connie Nielsen）與克洛依‧塞凡妮（Chloë Sevigny）主演。從此之後，他經常在海外拍片。二〇〇四年，在他以加拿大與巴黎為背景的《錯的多美麗》（Clean）中，張曼玉飾演一名有毒癮並試圖重新振作的女性，並勇奪坎城影展最佳女主角獎。二〇〇七年，他的黑幫驚悚片《登機門：最後刺殺》（Boarding Gate）由艾莎‧阿基多（Asia Argento）主演，故事同時發生在巴黎與香港。

截至目前為止，阿薩亞斯最受好評的作品是《夏日時光》（L'heure d'été / Summer Hours, 2008）。隨後，他在二〇一〇年再度改變方向，拍出了他職業生涯至今最有力道的作品《卡洛斯》（Carlos）。這部引人入勝、長達三百三十分鐘的史詩電影，內容講述委內瑞拉恐怖分子「豺狼」卡洛斯（Carlos The Jackal）人生的起落，在一九七〇年代，卡洛斯在歐洲各地進行多項破壞行動。本片由埃德加‧拉米雷茲（Édgar Ramírez）主演，他的精采演出也使他成為明星。《卡洛斯》的對白有多種語言，在二〇一〇年坎城影展備受矚目，在全世界更以電視迷你劇集的形式播映，獲得當年金球獎最佳電視迷你劇集獎，在評論方面也得到許多肯定。

如同阿薩亞斯的一貫作風，他接下來又回頭製作小成本的半自傳性電影，主角是一九七〇年代初期巴黎的一個青少年，片名是《五月風暴》（Something in the Air, 2012）。[7]

7　阿薩亞斯在這之後又執導了《星光雲寂》（Clouds of Sils Maria, 2013），以及《私人購物專家》（Personal Shopper, 2016）。

奧利維耶・阿薩亞斯 Olivier Assayas

我不是影評人出身的導演。我一直想要拍電影，入行的方式是拍短片，但是我對短片不滿意，也覺得自己想拍劇情長片還不夠成熟。從某種層面來看，為巴黎的《電影筆記》寫稿，讓我有機會建構出自己處理電影的方式，也讓我理解自己在電影史中的位置，以及身為電影工作者接下來要做什麼。

對我來說，《電影筆記》是一所國際電影學院，因為它讓我可以參加國際影展，接觸到來自世界各地的電影，那都是我在國內看不到的作品。我去過亞洲、美國，學到電影的國際地緣政治，這決定了我對這個媒材的創作方式。

法國電影可說與國際相當脫節。在法國，身為獨立電影工作者不需要探頭向外看，對我來說，這令人沮喪。我的第一部片**《失序狀態》**，場景有巴黎、英國布萊頓（Brighton）、倫敦與紐約，所以電影裡有旅行的概念。不過那時我是在法國獨立電影的框架裡運作，雖然我對當時拍的電影很滿意，但還是覺得我的世界觀受到了限制。

法國限制了我能用來描繪現代世界的工具。當然，這與法語有關，因為英語恰好是國際語言，所以我知道，在某個時間點，我必須處理這個問題。隨著時間的經過，我開始對使用外國語比較沒那麼逃避。最後到了**《卡洛斯》**，片中角色使用了世界各地的種種語言。

拍第一部劇情長片的關鍵，是足夠成熟並理解到，電影的重點不是煙火或刺激，而是注視你的演員，同時我也知道，我必須開始帶領演員做出精采的表演。我沒辦法看我以前拍的短片，因為表演糟透了。攝影技巧很酷，電影看起來很酷，但如果打開聲音聽演員講台詞，那就像七歲小孩試圖拉小提琴。

如果你年紀輕輕就想當導演，在與演員合作的面向上是完全沒有受過訓練的。如果在劇場發展，每天的工作就是指導演員，當表演幼稚或笨拙時，

還知道可以怎麼處理，但我完全不知道如何指導我的演員演出；在那些短片裡，我寫的劇本甚至不是給演員表演的。所以我必須找出自己指導演員的方法，好讓我能從他們身上得到具真實感的表演。在**《失序狀態》**，我算是做到了這一點，然後我努力在這個基礎上成長。

安德黑・泰希內（André Téchiné）是法國非常重要的電影工作者，我為他寫了**《激情密約》**（Ren-dez-vous, 1985）與**《犯罪現場》**（Scene of the Crime, 1986）的劇本。和他一起工作，讓我理解到怎麼為演員創作劇本。一旦開始思考演員要如何以各自的方式來表現場景裡的感受與情感，你就踏出了重要的一步。

我在寫劇本時，唯一必須有信心的是架構。當我感覺到這一連串事件有某種邏輯時，我知道故事有了足以當作發展基礎的架構，這時，我開始著手寫劇本。我必須知道故事有其戲劇邏輯。我可以修改調整它，但我終究總是知道我的出發點與目的地在哪裡。戲劇邏輯完整串連了電影裡的種種意涵與事件因果。

我是個非常精準的編劇，同樣的，我非常精確地設計我要拍的鏡頭。我使用場景的平面圖，設計攝影機的調度方式，以及演員各自的位置。我早

圖 01：**《錯的多美麗》**以加拿大與巴黎為背景。張曼玉在片中飾演一名有毒癮、試圖重新振作的女性，並以此片獲得坎城影展最佳女主角獎。

> **"在我的電影裡，你可以在攝影手法中看到動態與能量。這是關於電影與繪畫的關係……我是用看得見的筆觸來拍電影。這筆觸具有動能，有自己的音樂性。這種音樂流淌在攝影機運動與剪接的混合體內。"**

上抵達拍片現場時，需要這樣的安全感。

至於演員，我只需要感覺他們已經消化了台詞，並且能用自己的方式來加以演繹。因此，當我開始聽到對白和我寫的一模一樣，這時我就會擔心他們還沒有吸收並內化台詞。

我經常在現場找演員修改台詞，讓他沒有時間吸收台詞，但卻能夠理解其中的含意。我不斷修改對白，讓演員不依賴已經排演過或可預期的東西。我總是在等待並希望他們會有自己的想法。埃德加‧拉米雷茲是一位極具創造力的演員，張曼玉也是。我認為他們在各自國家的電影產業——拉

米雷茲在好萊塢或委內瑞拉，張曼玉在香港——並無法獲得這樣的自由，所以當你突然幫他們開了這扇門，他們的創造力就爆發出來。

我從一開始就和相同的核心團隊共事。《卡洛斯》的美術指導是我第一部片的美術指導。《卡洛斯》的兩個攝影師之一丹尼‧勒諾瓦（Denis Lenoir）也拍了《失序狀態》。

同樣的，《卡洛斯》的剪接師呂克‧巴尼耶（Luc Barnier）也剪接了《失序狀態》。我與我的製片希維‧巴瑟（Sylvie Barthet）從一九九四年一直合作到現在。劇組團隊長年持續緊密合作。

圖 02：阿薩亞斯經常在編劇過程中整合自己手繪的分鏡圖。上圖的圖例出自《冬之子》。

《卡洛斯》CARLOS, 2010

（圖 01-04）《卡洛斯》的製作費用只花了一千三百萬歐元，相當精省。阿薩亞斯在法國、德國、奧地利、匈牙利、英國、黎巴嫩、摩洛哥、蘇丹與葉門拍攝了九十二天，這部片雖然是用三十五釐米底片寬螢幕的規格拍攝的，但主要出資者是法國付費電視頻道的大公司 CANAL+。

「我認為這部電影基本上不可能在電影框架內籌資，因為它太長了，既沒有知名演員，也有各種語言的台詞。」阿薩亞斯說：「我必須用電視台的錢，因為如果我去找電影製片，告訴對方我要拍一部五個半小時長的電影，主角是惡名昭彰、在法國最受人痛恨的恐怖分子，而且是由委內瑞拉的新演員來主演，製片一定會報警把我抓走。不過如果去找電視台，他們可能會覺得他們可以分成三集來播，或許會很有趣。對一個媒體來說是極度瘋狂的想法，可能對另一個媒體是正常的。」

（圖 01）「我們每天拍攝大量的畫面。」他補充說：「因為故事經歷了很長的時間，所以場景、角色、變化非常多，在兩個拍攝日之內，同一個角色可能藉由化妝或特效化妝扮演三個不同的年紀。」

阿薩亞斯說，拍攝期「跟一部電影比起來算長，如果跟三部電影比起來算非常短。我們永遠沒有足夠的時間。整部片長得可怕，因為我們必須拍兩個不同版本（除了五個半小時的完整版之外，另外也要剪出三小時的戲院上映版），過程非常複雜」。

圖 01：《卡洛斯》劇本中描述關鍵動作戲的一頁，劇本旁邊是場景照片。

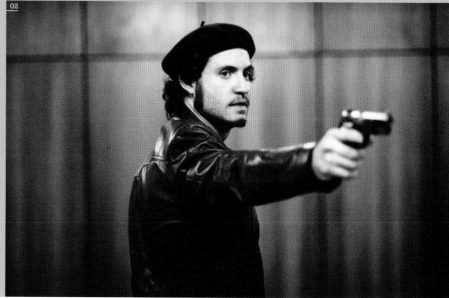

混亂是電影工作者最好的盟友

阿薩亞斯融合了精準計畫與隨性即興的導演技巧，對他來說，《卡洛斯》也代表一個分水嶺。

「這麼多年來拍了這麼些電影，我理解到，在每個鏡頭裡都需要有即興演出的空間。你確切知道你的鏡頭會是什麼樣子，鏡頭裡會發生什麼，角色會說什麼，但必須保留空間給演員，讓他們把自己的話語、直覺和本能帶進一場戲。拍《卡洛斯》時我很幸運，有一群演員掌握這個機會，把我們原有的素材變得更好。我們從不排演，連技術性排演都沒有。

「我通常痛恨排演。在拍攝之前，我從不找演員來讀劇。我盡全力保留第一天演出的那種自發性，但即便用這種方式導戲，通常還是會做技術性的排演，確保所有人明白攝影機的位置，或了解鏡頭是否比較長、是推軌還是手持鏡頭。」

「不過拍《卡洛斯》時，我信任這種混亂的狀態。」他接著說：「混亂是電影工作者最好的盟友。我到了片場，對攝影師、電工、收音師和演員描述要拍的鏡頭。這可能是真實事件改編的場景，我會精準描述鏡頭，但我心裡知道他們沒辦法消化所有東西，於是他們必須隨機應變。因為一切是如此不停變化，劇組必須高度集中注意力，並上緊發條。」

埃德加·拉米雷茲飾演卡洛斯

（圖 02-04）阿薩亞斯選擇拉米雷茲飾演主角卡洛斯。這位委內瑞拉演員，因為演出《女模煞》（*Domino*, 2005）與《神鬼認證：最後通牒》（*The Bourne Ultimatum*, 2007）而有了知名度。「拉米雷茲是傑出的演員。」阿薩亞斯說：「他有創造力，很聰明，溫暖又慷慨。」為了這個角色，拉米雷茲從哥倫比亞片場飛到巴黎與阿薩亞斯碰面。

「他理解那個年代的政治環境，他能說多種語言，因為他來自那個文化，我立刻就從他身上學到東西。我從沒去過委內瑞拉，所以聽他說話、聽他如何回應很具啟發性，我意識到，他的那種能量與外型是歐洲人沒有的。我們第一次碰面吃晚餐時，我發覺，如果把他這樣的人放進左派歐洲知識分子之中，他會是完全不同的品種。這不是我能想像出來的，我得用某種方式以這個演員為中心來建構這個角色。」

他接著說：「這是他散發出來的東西，是他本身的氣質，這種狀況可說是可遇不可求。」

「有時候所有東西都不對勁，你只能捨棄第一個鏡次。有時候，第一次拍，所有東西就以非常有趣的方式完美配合。重點是你當下就知道，這個鏡次中什麼沒問題，或什麼出了問題。所以我不嘗試解決每一個技術問題，我們就是直接開拍，到了第二個鏡次，大家都明白現在是什麼狀況。

「這個流程讓我們可以非常快速拍攝非常複雜的鏡頭，同時也給演員某種程度的自由，因為我從來不想看到地板上有指示演員走位的標示。我在早期的電影用過走位標示，但告訴演員怎麼走位是場夢魘。每次看到地板上貼了標示，我就會抓狂。」

03

04

《赤子冰心》
L'EAU FROIDE (COLD WATER), 1994

（圖 01-02）這是阿薩亞斯第一部在坎城影展放映的作品，故事是關於巴黎與郊區一群倦怠的年輕人。這些人物照片（圖 02）是選角時所拍攝的拍立得照片，其中有藍點的那張，是本片女主角薇吉妮·拉朵嫣。從筆記本的頁面（圖 01）可以看見，阿薩亞斯如何用相互連結的筆記區塊來建構劇本的敘事與心理狀態。

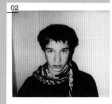

這樣的合作關係極有幫助，因為我總是感覺我用太少的預算在拍電影。我們總是在銀幕上呈現比實際預算更多的內容，所以必須不斷想出有創意的解決方案，而如果你的合作夥伴習慣你的工作方式，也有同樣的解決問題文化，他們就會成為你電影製作不可或缺的一部分。

我只和三位攝影師合作過：勒諾瓦、艾力克·高第耶（Eric Gautier），還有尤立克·勒梭（Yorick Le Saux）。如果他們的檔期都不能配合，我就卡住了。

我的拍攝方式介於非常精準設計的鏡頭與即興調整之間，能夠理解這種方式的攝影師很少。我也喜歡以極快的速度工作。這真的是高風險的作法，之所以能適用於我的電影，是因為我們都有共同的經驗。

不同攝影師會帶來不同的元素。我和勒梭合作時，他是個好相處、動作快、隨機應變的人，我知道和他配合可以嘗試瘋狂的鏡頭，因為永遠不會太遲或太暗。一切都可能執行。

勒諾瓦也是這種類型，但不像勒梭那麼快或瘋，所以偶爾他會停止拍攝，要求給他五分鐘打燈，否則畫面看起來會很瘋狂。

高第耶會在正確的時刻讓我慢下腳步。他會說，我們今天不能拍這個鏡頭，因為光線不對，等明天有些陽光的時候再拍。在《夏日時光》這部片裡，高第耶創造了不少奇蹟，因為整個拍攝期間，我們加起來一共需要十二個小時的陽光，而在這分散的十二小時當中，我們想盡辦法利用了我們需要的所有陽光。這必須感謝他。我永遠不會有這種耐性。

在我的電影裡，你可以在攝影手法中看到動態與能量。這是關於電影與繪畫的關係。有些電影工作者想像這個關係是景框構圖。

其實，因為我自己是個畫家，我相信這個關係的重點是筆觸。我是用看得見的筆觸來拍電影。這筆觸具有動能，有自己的音樂性。這種音樂流淌在攝影機運動與剪接的混合體內。

我現在導演的方法，是每一個鏡頭都會拍不同的版本，我的用意是一個個鏡次拍下來，鏡頭會持續演進。第一個鏡次會比較接近我心中所想，光是看著它，會讓我產生另外的點子來進行修改。過了一會兒，等我們拍到第十個鏡次，內容已經跟第一個鏡次完全不同。

不過我知道，即便我最後用的是第十個鏡次，第一與第二個鏡次仍有我可以用的東西。基本上，我想說的是，我盡力透過攝影機捕捉一些獨特的時刻，最後，我的大部分作品都是用只存在於特定鏡次裡的許多小小獨特時刻組合起來的。

我的剪接速度通常很快，因為我沒有太多選擇，特定的時刻、特定的表演只會發生一次，也不是事前規劃好的，它們都是因為鏡頭的演進歷程才出現的。

電影製作有個令人困擾的層面。在剪接時，我有截然不同的觀看方式。我的意思是，我會記得某個場景我們拍的第四個鏡次很好，但是當我們在剪接時看著它，我不明白為什麼那時自己這麼喜歡它。我的焦點完全改變，其中一個我原本幾乎沒有注意到的鏡次，最後卻是最優雅、最精確的畫面。

我在剪接時比較客觀，而且脫離電影的實務操作層面。我在拍片現場時，無法不受實務操作與現場狀況的影響。在剪接時，我置身敘事之中，只關心前一個與下一個鏡頭的連結是否具有意義。

我愛剪接。我每天都進剪接室。我不在場的時候，剪接師不能碰影片。我之所以去剪接室，不是只為了監督剪接師，而是因為我喜歡剪接。這是電影最令人興奮的時刻之一。

我喜歡用快的步調來剪接，以犀利的方式捕捉場景的精髓。不過，有時候巴尼耶（阿薩亞斯的剪接師）是想要加快腳步的那個人，而我想讓他慢下來。有時候我們的立場會對調，我們之間的工作關係很有趣。

在電影製作過程中，我花最多時間去理解的事，也是最有價值的事，就是專注在我所體驗到的情感上，並確保它們存在於電影裡。

在現場拍攝時，你會感受到空間，或體驗到某些美麗的時刻——陽光、下雨。我堅持我在拍攝過程中所體會到的一切都必須融入電影裡。在我早期的作品，我過於在乎控制現場，不想因為風景之美而分心。

每一部電影拍攝時，總是會出現這樣的時刻，你看著演員講對白，這段戲開始有了自己的生命；它有了生命力。在這個時刻，你理解到這部電影會好看。你知道為了這部電影，你已經彈奏了正確的和弦。

這個時刻總是會發生。我記得我們拍《迷離劫》時，有一刻是娜塔莉·李察（Nathalie Richard）

圖03：阿薩亞斯與茱麗葉·畢諾許（Juliette Binoche）、凱爾·伊斯威特（Kyle Eastwood）在《夏日時光》拍片現場。這部家庭悲歌的背景，是慵懶的鄉間住宅與步調瘋快的巴黎。這是阿薩亞斯最受評論讚譽的電影之一，獲得美國許多影評人團體提名為最佳外語片。

《迷離劫》IRMA VEP, 1996

（圖 01-03）阿薩亞斯的大預算法國古裝電影《**感傷的宿命**》曾延期三個月，這段期間，他以九天的時間寫出了《迷離劫》，他稱之為「瘋狂神風特攻電影」。

「我幫這部片找到一些資金，我們在四個星期內拍完。」他說：「這部片我用了很多以前我拍片時不敢用的元素，包含夾雜英語和法語、利用香港通俗文化、運用現成電影片段，以及用反諷的方式處理當時的電影理論。」

《**迷離劫**》的核心是張曼玉（後來與阿薩亞斯結婚）這位香港知名電影明星（圖 01-02）。阿薩亞斯第一次與她相識，是在一九九五年的威尼斯影展。當時他是評審團成員之一，他在王家衛的《**東邪西毒**》（*Ashes of Time*, 1994）中看到她的演出。

「她是電影明星這件事讓我非常吃驚。」他說：「就我的電影製作來說，我不確定電影明星這個概念是否有任何意義。我幾乎沒有用過知名演員，因為這和我想要的真實人生角色質感相違背。等我看到張曼玉的時候，我心想：『天啊，她有特殊的電影明星光采，但她卻有百分之百的現代感，完全存在於現實裡。』」

「所以我想到一個問題，如果我在我的作品裡用某個來自完全不同文化的演員會如何？他有不同的表演方式，並且以不同的方式運用肢體。她是法國電影文化從來沒有過的演員，所以如果我把法國電影文化完全陌生的人帶進來會如何？這就像混合化學物質的實驗，當然，她在此片中光彩四射。《**迷離劫**》可能是影史中為明星量身打造的電影中成本最低的。」

（圖 03）阿薩亞斯為這部片手寫劇本的第一頁，這個劇本只用九天就完成。

ARENA FILMS · BRUNO PESERY CAB PRODUCTIONS · GERARD RUEY BÉAL · OLIVIER · MARIE-JEANNE · PASCAL · AGNES · VALERIE · MARION ·
THOMAS · MAIA PROD · JEAN-YVES · SEGOLENE · NATHALIE / CORINNE HOST · OLIVIER · JEAN-PHILIPPE · MICHEL · ANNICK · GUILLAUME ·
MAXIME CHAUFFEURS · THOMAS · MIKAEL LRAGE · ERIC · CATHERINE · OLIVIER / JULIEN PHOTO · MOUNE BON · JEAN-CLAUDE · NICOLAS ·
NICOLAS M. COST · ANAIS / PIERRE · ASTRID / HELENE · ANNE · BENJAMIN / SYLVIE · SOPHIE MAQ · TU / VERONIQUE COIFF · CHRISTINE ·
FABIENNE / ANNIE DECO · KATIA / JACQUES · SEBATIEN / SOLANGE · LUDOVIC / LIONEL · SYLVAIN · ALEXANDRA ·
PASCALE · AURELIEN / FREDERIC · SYLVAIN EQUIPE · GERARD / CHRISTIAN · SEBATIEN / FRANCOIS · XAVIER / DAMIEN MACHINOS · ALAIN / FRANCK ·
OLIVIER GROUPE TAHAR · CANTINE / LOGES
05

ARENA FILMS « Les Destin
20, av. Franklin D. Roosevelt Réalisé par Ol
75008 PARIS
Tél : 01 56 88 20 30 - Fax : 01 56 88 01 88 Jour de Tournage :
 Horaire :
Lever du soleil : 06H46 Déjeuner :
Coucher du soleil : 21H28 Lieu :

Feuille de Service du Lundi 2 a

NOTE A L'EQUIPE
Merci de ne pas fumer et d'éteindre votre portable :

LIEU DE TOURNAGE : c/o NORMANDIN
 Les Basses Champagnières
 16200 LES METAIRIES

PRODUCTION & RÉGIE SUR PLACE : c/o CENTRAL LOCATION - 1
 65, avenue d'Ecosse - 16200 J
 Prod : 05 45 82 11 94 - 05 45 :
 Administration : 05 45 36 22
 Régie : 05 45 81 14 66 - 05 45 :

Stationnement véhicules personnels : Parking en face du décor
Stationnement véhicules techniques : Voir régie sur place
COST / MAQ / COIF : Car loge sur place

1) DÉCOR : PRESBYTERE
 SÉQ : 3A (Chambre, Escalier) / 3B (Salon) / 3C (S
 RÉSUMÉ : 3A : L'appartement du Pasteur. Nathalie ava
 bagages, Aline gêne sa mère. Dernier échang
 leur séparation. Mélanie sort de la cuisine...
 3B : Au salon, dernier échange entre Jean-
 3C : Mélanie sort de la cuisine... Jean se fini

RÔLES	COMÉDIENS	SEQ	Chauffeur
Jean Barnery	Charles Berling	3B/3C	Annick
Nathalie Barnery	Isabelle Huppert	3A/3B	Mikaël
Célestine	Jocelyne Desverchère	3A/3B	Maxime
Aline	Joséphine Firino-Martell	3A/3B	pm

41

× Le train, les derniers voyageurs.
Pauline et Marcelle.
Sur Pauline.
Elle s'éloignent.
Pauline monte dans le wagon, on la voit réapparaître par la fenêtre, le
train s'ébranle, et s'éloigne.

Sur Marcelle.
on reste sur elle, sur son regard sur le train s'en allant.

5

× L'arrivée du train.
La vitre du compartiment.
Pauline descend, elle est sur le quai.
Elle se retourne vers nous, on la découvre.
Elle sourit : "Mon oncle."

《感傷的宿命》
LES DESTINÉES SENTIMENTALES, 2000

（圖 04-07）阿薩亞斯與賈克·費斯齊（Jacques Fieschi）共同改編賈克·夏多內（Jacques Chardonne）的小說《感傷的宿命》。這是他唯一的非原創電影，以相對較高的預算製作（約一千五百萬美元），影片長達三小時，由大明星艾曼紐·琵雅（Emmanuelle Béart）（圖 06）、查爾斯·貝林（Charles Berling）（圖 07）與伊莎貝·雨蓓（Isabelle Huppert）主演。

「這是非常不同的歷程，在這兩年的生活中，我必須以另一個人的角度思考。對夏多內來說，這部小說非常具有自傳色彩。它採用作者自己的家庭背景、他看過的風景、他住過的地方、他認識的人，所以我必須前往所有那些地方，在實際地點或相當類似的場景拍攝，並且拜訪他的家人，好讓自己成為他作品與人生的專家。」

故事的背景是在十九世紀末、二十世紀初的夏宏特省（Charente），內容與一座干邑（Cognac）酒廠及一間瓷器工廠有關。「這表示我必須研究一個我不熟悉的法國地區，理解那時與現在的瓷器如何製作……等。重點是吸收某人的生命質地，並且處理過往時空。」

（圖 04）本片第一天拍攝的通告。

（圖 05）阿薩亞斯手寫的鏡頭拍攝清單。

07

飾演的服裝設計師去找碧勒·歐吉（Bulle Ogier），告訴她，自己喜歡那位中國女演員。當時，碧勒向張曼玉轉述了娜塔莉說的話。

我寫這段的時候，原本是希望讓觀眾微笑。我們拍第一個鏡次時，張曼玉臉紅了，好像不知道如何反應才好。這個時刻讓人感受到「預料之外的麻煩」，讓這個情境有了真實感。這個時刻不是我能預見的。她表現出來的臉紅，遠遠超越了劇本上的文字。

我沒有阿薩亞斯風格，真的。我想我有一種拍片的方式，對我的演員或素材產生反應的方式，但它終究必須因應現代世界各種不同觀點來調整。我一直嘗試要適應不同的現實，包括在香港或日本或匈牙利拍片。對我來說，電影的意義就是探索這個世界。

《登機門：最後刺殺》
BOARDING GATE, 2007

（圖 01-02）此片的一個關鍵場景段落，發生在麥可·麥德森（Michael Madsen）飾演的角色邁爾斯（Miles）的公寓裡。

這場戲長二十四分鐘，珊德拉（Sandra，艾莎·阿基多飾演）來到前男友邁爾斯位於巴黎的兩層樓公寓喝酒。兩人回憶過去乾柴烈火的關係，但這一夜卻變得暴力，最後，珊德拉開槍殺死邁爾斯。

在這個段落裡，兩個演員從客廳移動到陽台、廚房、臥室，阿薩亞斯畫的圖（圖 02），展現他對這場戲的規劃與鏡頭清單。

（圖 01）已經褪去衣物的阿基多，站在這場戲的陽台上。

給年輕電影工作者的建議

「拍片時，看看你周遭發生的事。其實沒有人會這樣建議你，但這非常重要。

「不要只想你劇本裡的東西或對故事有用的東西。對你正在創造的世界睜開雙眼，最後你會發現，它可能比你原本設計的更有趣，或更強大。」

《慾色迷宮》DEMONLOVER, 2002

（圖03-04）這部片講述不同的個人與企業爭搶3D色情動畫市場的控制權。一名高階主管黛安（Diane, 康妮・尼爾森飾演）發現，其中一家公司是某互動凌虐網站的紙上公司，從此捲入充滿詭計與背叛的漩渦，最後變成該凌虐網站的受害者。

這部電影在東京、巴黎、美國與墨西哥開展，黛安最後遭到囚禁的地點，位於墨西哥的某個沙漠農場裡，她一度成功逃離這裡。在阿薩亞斯所畫的農場配置圖中，可以看到直升機起降場，以及黛安遭到囚禁然後脫逃的房間。（圖04）

「驚悚片是與觀眾進行一場奇怪的交易，如果你給觀眾想要的刺激，就可以隨意進行形式與電影語法的實驗。當然這很了不起，希區考克就是驚悚片大師，他發明了這個概念。所以製作類型電影有趣之處，在於它是必須不斷被重新定義的，對我來說，拍驚悚片的重點就是重新發明這個類型。

「可見與不可見的力量、有意識與潛意識的力量定義了驚悚片，你可以處理其中的黑暗力量。對我而言，這個類型幫助我處理不適合放進普通電影的議題。比方說，《慾色迷宮》處理的是現代社會的一些新興力量。」

蘇珊娜・畢葉爾 Susanne Bier

"身為導演，題材必須讓我畏懼，在大多數拍片的日子，
我需要因為如何將場景拍成它應有的樣子而恐懼。"

蘇珊娜・畢葉爾已成為丹麥最負盛名的電影工作者，她專精情感濃烈的人性通俗劇，導演手法強而有力，讓觀眾難以呼吸。

畢葉爾出生於哥本哈根，在耶路撒冷大學攻讀藝術與建築，後來才進入丹麥國立電影學院，一九八七年畢業。畢葉爾職業生涯的前十年主要是拍攝一系列丹麥與瑞典的廣告片，一九九一年執導電影長片處女作**《佛洛伊德不在家》**（*Freud Leaving Home*）。讓她電影生涯竄升至新高度的電影，則是**《獨一無二的愛》**（*The One and Only, 1999*），這是丹麥影史最賣座的電影，也榮獲丹麥電影界殊榮——波迪獎（Bodil Award）最佳電影獎。

二○○二年，畢葉爾遵循拉斯・馮提爾（Lars von Trier）發起的「逗馬九五」（Dogme 95[8]）宣言的嚴格規範，拍出了獲得國際肯定的作品——**《窗外有情天》**（*Open Hearts*）。這部電影由安德斯・湯瑪士・詹森（Anders Thomas Jensen）編劇，敘述兩對男女經歷可怕的車禍之後，陷入極度痛苦的風暴。本片以高度寫實的手法處理通俗劇戲劇前提，定義了畢葉爾導演生涯的下一個階段，也令她引導演員展現超凡表演的能力受到矚目，例如邁茲・米克森（Mads Mikkelsen）、帕琵卡・史汀（Paprika Steen），以及尼古拉・雷卡斯（Nikolaj Lie Kaas）等人在片中的表現十分出色。

《變奏曲》（*Brothers, 2004*）是另一個令人揪心的故事，講述一名丹麥軍人在阿富汗遭俘虜，在老家的妻子與弟弟相信他已經陣亡。**《婚禮之後》**（*After the Wedding, 2006*）延續畢葉爾結合在地與國際主題的風格，讓丹麥一個富裕家庭與印度一間孤兒院形成強烈對比。**《更好的世界》**（*In a Better World, 2010*）的背景同樣設定在丹麥與非洲某個國家，內容描述潛藏在兩個國家表面之下的野蠻人性。**《婚禮之後》**讓畢葉爾獲得奧斯卡獎最佳外語片獎提名，**《更好的世界》**則讓她拿下此獎項。

在畢葉爾的第一部美國片**《往事如煙》**（*Things We Lost in the Fire, 2007*）中，她確實帶領班尼西歐・迪特洛（Benicio Del Toro）與荷莉・貝瑞（Halle Berry）展現出不凡的演技，但她招牌的高張力戲劇風格卻不如往日那麼成功。之後她完成了**《愛情摩天輪》**（*All You Need Is Love, 2012*），由詹森編劇，皮爾斯・布洛斯南（Pierce Brosnan）、丹麥女演員崔娜・蒂虹（Trine Dyrholm）與帕琵卡・史汀領銜主演。[9]

8　逗馬九五（Dogme 95），又譯為道格瑪 95。1995 年，丹麥導演拉斯・馮提爾與湯瑪斯・凡提柏格（Thomas Vinterberg）等發起的電影製作宣言，訴求是讓電影回歸真實，內容包括：攝影必須在實景拍攝、聲音和影像不能分離、必須以手持方式拍攝、不使用濾鏡、必須採用 35 釐米標準規格……等原則。

9　畢葉爾最新執導的作品為：**《第二次機會》**（*A Second Chance, 2014*）、**《瞄天殺機》**（*Serena, 2014*），以及電視影集**《夜班經理》**（*The Night Manager, 2016*）。

蘇珊娜・畢葉爾 Susanne Bier

我在拍電影時會想要掌控，但是只掌控到某個程度，因為我心中某個部分不想要太過舒服。我覺得拍電影必須要有點可怕，如果你不害怕，那就失去了把片子拍好的能力。這就像你聽到演員說，他們必須恐懼，才能做出最好的演出。身為導演，題材必須讓我畏懼，在大多數拍片的日子，我需要因為如何將場景拍成它應有的樣子而恐懼。

我覺得我在很年輕的時候比較有自信，但等到我意識到自己不該這麼有自信的時候，已經拍了夠多的電影，所以有資格感到自信。身為導演，你需要理解的事情很多：顯然你要懂技術，然後要懂講故事的語言，接著你才會明白什麼時候劇情能被理解、什麼時候講得太白了、什麼時候可以不用語言來溝通。

電影從寫劇本開始，但劇本只是骨架。拍攝才是電影的血肉，我傾向慢慢拍，確保拍片時能拍到我需要的。一直等到剪接的時候，我喜歡把電影再度拆解。

我拍很多不同的鏡次，也拍很多不同的鏡頭涵蓋，比起剛出道的時候，我現在比較確定該怎麼處理一場戲。

比方說，我知道有時候我想要的東西與原本預期的相反。舉例而言，在某個角色講一大段台詞的場景裡，依照慣例，我們會想像觀眾想看的是講話的那個人，但往往令人訝異的是其實你想看的是聆聽的那個人。這表示你必須同樣專注在聆聽者身上，即便此時在劇本裡沒提到他們。經驗讓你明白，導演工作比一般所認知的更有深度，也比較無法預期。

我開始念電影學院時，我們拍了很多短片，這對我來說很幸運。這些短片有的只有兩、三分鐘長，但是後來長度愈來愈長，我的畢業短片是四十三分鐘。

當然，我那時很天真，但我對那部片全力以赴。那時我覺得只要我真的相信這部片，它就會以某種方式產生好的成果，儘管成果不完全令人滿意——人世間豈有一切令人滿意的結果——我想這是一種正向的能量，因為它讓你可以持續努力。它讓你度過種種成功與失敗。

我非常嚴肅看待我的工作，但也努力不要因為工作而感到痛苦。我認為痛苦未必能帶來創造力。有時我在拍片時會備受折磨，而且因為拍片而幾乎不能入睡。這令人難受。大多數時候我都因為創作而亢奮，這是我為什麼當導演、也喜歡當導演的原因。

我喜歡我的第一部片《佛洛伊德不在家》，它敘事清晰，又有一種私密的感覺。我拍這部片時非常興奮。或者可說是狂喜。一直等到拍完之後，我才意識到拍電影其實很困難。我全心投入這部電影，直到拍完之後才能夠真正鬆口氣。

接下來我拍的是《家庭至關緊要》（*Family Matters / Det bli'r I familien', 1994*），它是一場災難。我想，因為《佛洛伊德不在家》成果不錯，我就直接拍下一部片，然後我發覺不能這麼做。《家庭至關緊要》真的很糟糕。

你可以說這是我的傲慢所造成的結果。面對題材，你必須有一定程度的謙卑，在這部片裡，我企圖同時講八十個不同的故事，每一個故事都不太連貫。我不尊重電影需要有清晰、獨特的故事線。劇本必須有這樣的故事線，我那時以為可以用導演手法來掩飾劇本的種種缺點，但我辦不到，事實上也沒有人辦得到。

現在，我比較清楚如果想拍出令人滿意的電影，我需要哪種劇本。儘管如此，我才剛拍了一部浪漫喜劇，這相當可怕，因為我很多年沒拍喜劇了。

我覺得我知道怎麼拍戲劇，我也認為我應該很清楚怎麼拍驚悚片，因為我相信戲劇與驚悚片關係緊密，但我對拍喜劇沒有同等的知識。不過這是我想拍喜劇的原因。我的創作動力之一，是逼自己踏進我不知道的領域，在我職業生涯的這個時

> "拍攝才是電影的血肉，我傾向慢慢拍，確保拍片時能拍到我需要的。
> 一直等到剪接的時候，我喜歡把電影再度拆解。"

刻，拍喜劇正是因為這個緣故。

《獨一無二的愛》獲得極大成功；它是賣座片，目前仍是紀錄保持者。現在就算到丹麥的學校操場，還是可以聽到孩子引用片中的台詞。

我拍那部片時不知道會變成這樣。觀眾的反應其實真的無法預期。你可以試映一些場景，看看它們能不能與觀眾溝通，但你無法預期會有這樣的巨大迴響。我總是把觀眾放在心上。如果不考慮觀眾，你就是天真得難以原諒。電影是溝通；它是大眾媒體。我想要講大家想聽的故事，不想拍專門設計給小電影院裡一些知識分子看的電影。

完成《獨一無二的愛》之後，我發覺必須做完全不同的東西。我拍了一部瑞典片《一生一次》（ Once in a Lifetime, 2000），但一直沒辦法讓劇本修改到自己覺得應有的水準。

一開始我真的很愛那個劇本，但以它試圖講述的那些故事來看，它的企圖心非常強。等到拍攝《窗外有情天》時，我已經準備好面對挑戰，預備要拍一部不見得會有很多觀眾的電影。我覺得自己需要以不同的深度來創作。

在那個時候，人們認為我是非常商業的導演，我拍電影，同時也拍廣告。我檢視自己的作品，認為必須轉

01

02

10 Zentropa 是丹麥一家電影製作公司，由拉斯·馮提爾與製片人彼得·詹生成立於1992年。其運作方式與大多數同業不同，為有不同想法的創作者提供空間，至今已製作一百多部電影。

《窗外有情天》OPEN HEARTS, 2002

（圖 01-02）畢葉爾與詹森完成《窗外有情天》的劇本第一稿時，Zentropa 電影公司[10] 的製片人彼得·詹生（Peter Aalbæk Jensen）問他們，想不想依照逗馬九五宣言極簡主義的規範（由拉斯·馮提爾與湯瑪斯·凡提柏格設立）拍電影。這表示拍攝時必須面對不用人造場景、道具、配樂、特效或打燈等種種限制。

「我認為那部片拍成逗馬九五電影是行得通的。」畢葉爾回憶說：「我想，如果沒有逗馬九五宣言，那部片的成果也不會有太大的差異。我心中一直把它想像成很粗糙的電影。」

《窗外有情天》又被稱為逗馬第二十八號作品，對導演來說，這是很有價值的經驗。

「你可以只專注說故事，這讓我獲益良多，因為你很快意識到，宣言的要求是唯一重要的東西，所以你會處理它。最後我很享受處理種種限制的過程。不過你必須做一些我覺得很蠢的事，例如某個角色用耳機聽音樂，她必須真的去聽，因為我們不能在後製階段才配上音樂。我們做了一些事來符合這些規範，它們並不是特別有創意。我喜歡配上音樂這門技藝。配樂或正確使用戲服之中有真正的藝術。對我來說，這些技藝讓我好奇，並讓我覺得有趣。」

換跑道，否則會覺得無聊並失去創造力。

我覺得在《窗外有情天》拍的是不同的東西，但我想當時我知道這類強烈的戲劇一直是我的強項，這就是為什麼我現在怕拍喜劇。

我認為我的作品有種無法自拔的強烈性質，我想我這個人可能也是如此。就算是喜劇，也必須建築在真正的情感真實性之上。我是瘋狂喜劇的愛好者，但我不知道怎麼拍這種電影，因為我總是希望角色是真實的。我想這就是為什麼我的最大優勢也是我的弱點。

我對人非常感興趣；我很有同理心，這也能在我的電影裡看出來。這就是為什麼我不想拍主角是無藥可救大壞蛋的電影，因為我應該會嘗試偷偷放進一些他或她身上讓我喜歡的東西。

我和（編劇夥伴）詹森合作的方式，是我們先從某個故事點子或故事線開始。這是像玩遊戲一般的過程。他說一件事，我說另一件事。我們談某個讓我們感興趣的角色，那會引發我們對其他角色的想法。這有點像玩樂高。

在這個過程之後，他就開始寫劇本——我不做編劇的工作。我們經常兩、三個星期不碰面，之後再坐下來討論，接著他再去寫十頁劇本。我讀了

劇本，提供一些想法，然後我們討論接下來二十到四十五頁的劇本。

我們其實不寫故事大綱或電影雛形[11]。我們決定主題，也知道主題應該怎麼走，但是在角色存在之前，故事走向絕對不會清晰——你沒辦法在故事大綱裡創造有血有肉的角色。我也不認為你可以在電影雛形裡創造角色，因為對我來說，角色與

圖01：《婚禮之後》

11 電影雛形（treatment），又稱詳細故事大綱。

協力創作
（圖02）畢葉爾的編劇夥伴詹森拍過自己的電影，也幫瓏·雪兒菲格（Lone Scherfig）、索倫·克拉·雅布克森（Søren Kragh Jacobsen）、克里斯汀·萊文（Kristian Levring）等其他丹麥導演寫劇本，但是他最傑出的作品或許都是與畢葉爾合作的結晶。

「他對人有很強的理解。」她說：「他非常擅長幫角色寫一些有趣的小東西，那在紙上看起來有點怪，但是真的有效果。在這方面，他能點石成金。」

《愛情摩天輪》ALL YOU NEED IS LOVE, 2012

（圖 03-04）本片是畢葉爾較新的作品，也是她十多年來首部喜劇，由皮爾斯·布洛斯南與丹麥女演員崔娜·蒂虹主演。

「這是喜劇，但裡面還是有些很悲傷的東西。」她說：「主角是個剛完成乳癌治療的女人，所以這個故事有很多痛苦。如果觀眾能夠同時大笑又痛哭，我會很高興。」

他們所講的話有高度相關性。

我們通常會改寫出四或五個彼此差異甚大的版本。突然間，在第一稿與第二稿之間，某個次要角色變成主角。我們沒有任何侷限，經常是到了編劇階段後期，才相當清楚核心概念是什麼。我們不是在寫教育大眾的電影，我們寫的是關於情感的電影，往往到了後期才赫然發現強烈且反覆出現的主題。

雖然詹森偶爾會到片場吃午餐，但我對導演工作抱持完全掌控的態度。我拍攝劇本裡的一切，然後也會拍劇本裡沒有的東西。

有時候我會改動我覺得不對的地方，例如在**《婚禮之後》**，羅夫·拉斯加德（Rolf Lassgård）飾演的角色與妻子發現自己瀕臨死亡，這個場景在劇本裡寫得很平靜，但是開始拍攝兩週之後，我跟拉斯加德都覺得這不是正確的處理方法。

這個角色是個掌控一切的人，他已經完全規劃好每一步（為他死後對家庭預做安排），所以除了恐懼之外，沒有其他情緒是不合理的。我們知道我們不能依照劇本所寫的方式來拍。我們持續討論，我一直把這場戲的拍攝延後，要劇組等我們。

最後，我和拉斯加德決定，他會說一些台詞，而且是即興演出。在討論真正令人焦慮的事情時，一定會很激烈，對白會被推到極限，所以在這個例子裡，重點其實是尋找並想出一個具挑戰性但自然的方式來拍這場戲。

開始擔任導演後，我對演員向來相當尊敬與欽佩。這些年來，我已經學會與他們溝通的共同語言，我知道某些東西對他們是有意義的，當他們的表演令我驚訝時，我總是非常欣賞。同時，我也不曾畏懼他們。

我從不害怕跟他們唱反調或給他們壓力。偉大的演員總想拍好戲。問題在於場景實際的推演歷程；我們想要找到比較不那麼顯而易見或人們較難預期的途徑，這通常會是最寫實或最自然的方式。

在拍片現場，我總是努力追求真實感。一定要玩

《往事如煙》
THINGS WE LOST IN THE FIRE, 2007

在畢葉爾最近的四部作品裡，敘事走出丹麥，來到阿富汗（《變奏曲》）、印度（《婚禮之後》）、非洲（《更好的世界》），以及義大利（《愛情摩天輪》）。

「對我來說，把電影故事設定發生在不同國家是很自然的事。」她解釋說：「我想我的部分用意是強調我們的世界有多元文化，與其恐懼，或許還不如擁抱它。我覺得我們一直住在同質性很高的社會，在北歐更是如此。」

儘管在各地拍片有其差異性，畢葉爾說，拍攝流程還是維持不變。不過，《往事如煙》（圖01-05）卻讓她面對截然不同的電影製作文化。

「每天都會有大型卡車車隊把演員與梳化人員載到拍片現場。」她微笑說：「表面上這與我熟悉的拍攝狀況很不一樣，但工作內容還是一樣，我與演員的合作也很舒服。荷莉‧貝瑞是大明星，但她也是很棒的演員，想把戲拍好（圖01、圖03）。我還沒遇過有些電影呈現過的難搞演員，我希望我永遠不會遇到。」（圖02）班尼西歐‧迪特洛與大衛‧杜考夫尼（David Duchovny）也在本片領銜主演。

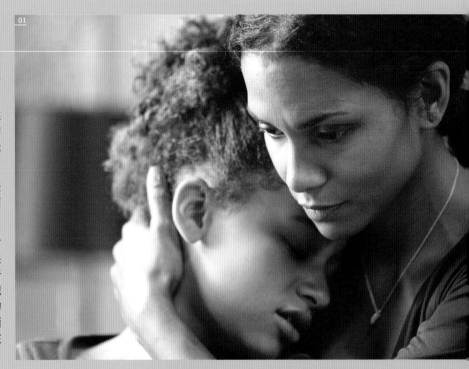

真的，從戲服、場景設計……每一樣東西都要有真實感。即便你想要強調某個事物——有時候誇張的戲服很有趣——還是要有某種真實感。什麼時候該說「現在我不再相信這個角色的真實性」，這相當需要拿捏分寸。

我有很強的「糊弄偵測器」（bullshit detector）。當導演可獲得的免費禮物之一，就是可以長年在不同電影裡操演糊弄偵測器，也可以在真實人生中運用它。我個人沒經歷過我的電影裡那麼多的極端處境。我運用我對那些事情的恐懼。我也有很不錯的想像力，所以我想，如果我不拍電影的話，應該真的得去看心理醫生。我的意思並不是說拍電影幫助我處理心理問題，而是說我能以創意的方式運用那種恐懼。

遇到非常激烈的段落時，例如《變奏曲》的結尾，你必須讓場景以寫實的方式呈現。有些情感不能重複。因此一旦設定好戲劇高潮，在拍攝時排演到某種程度，你知道有你需要的東西，就一鼓作氣把整場戲拍完。你不能不斷對演員施加壓力。這就像你沒有預算，而這場戲需要某人跳進海裡，但你只有三套戲服。情感也是一樣的東西；你不能接連不停地壓迫演員演出同樣的情感。

為了把戲做對，我總是努力讓場景不戲劇化。比方說，我在規劃拍性愛戲時絕不會清場。自然演出性愛戲，保持對演員的尊重，這樣比較理想。

當演員將自己投入這些可怕的戲時，我總是敬畏他們，但努力在他們周遭創造不歇斯底里的氛圍。重點是持續維持專注，而不是在劇本之外製造戲劇事件。片場的氣氛很放鬆、沒有緊繃壓力，但是專注而寧靜。現場沒人閒聊——我總是會跟演

圖 04：畢葉爾與攝影指導湯姆·史登（Tom Stern）。

圖 05：《往事如煙》拍片現場裡的畢葉爾與迪特洛。

身為電影產業裡的女性

電影圈裡男導演仍遠多於女導演，畢葉爾說，這「比較是社會的問題，而非電影產業文化的問題。我拍片時非常重視效率，我想這對我的導演工作有幫助。我很早就決定要同時當導演與製片，我想同時兼顧這兩個職位，因為我相信這有可能辦到。這是選擇與紀律的問題。儘管如此，我不認為我的電影是由我的性別來定義的」。

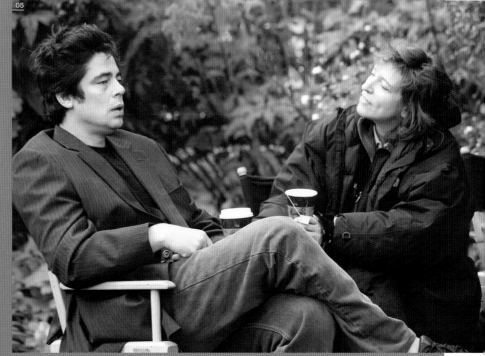

> **"對我來說,電影是講述人生的方式之一,沒辦法講述人生的東西就不適合放進電影。就算是世界上最複雜的升降鏡頭,如果它在情感上無法感動我,就不會放進電影裡。"**

員開玩笑,但在我的片場,沒有人會站在後面聊他們昨天晚餐吃了什麼。我不能接受這種狀況。

我不喜歡炫技的攝影機運動,或很長的推軌鏡頭。這類鏡頭經常最後都會被剪掉,因為它們的步調很慢,無法達到我要的效果。

對我來說,電影是講述人生的方式之一,沒辦法講述人生的東西就不適合放進電影。在這個面向,我的要求非常嚴格。就算是世界上最複雜的升降鏡頭,如果它在情感上無法感動我,就不會放進電影裡。

儘管如此,我欣賞其他電影裡技術精湛的攝影機運動,我也認為美感很重要。在我最近兩部電影裡有些風景鏡頭,但對我來說,它們是故事線的一部分。我有興趣的是人,不是技術。這就是為什麼我懷疑我永遠不會拍動作片。我看動作片時,總是不停渴望看到角色真正在講話的場景。

每部電影的初剪總是非常忠於劇本的結構。在那之後,我會進行各種調整。因為劇本很扎實,裡面的角色與衝突又很強而有力,所以場景的順序就比較不重要。它就像裸鑽,可以用不同方式切割成不同的形狀,即便以截然不同的方式來切割,它還是不會改變。

我覺得在我的職業生涯的這個階段,我已經找到自己的節奏。麥爾坎·葛拉威爾(Malcolm Gladwell)在他的書《異數:超凡與平凡的界線在哪裡?》(Outliers)中說,當一個人用了一萬個小時來做一件事,他就會精通這件事。就我來說,這可能是真的。

選用陌生的新演員

《更好的世界》成功的關鍵之一,是挑選片中飾演艾力亞(Elias,麥可·佩斯伯蘭特〔Mikael Persbrandt〕與蒂虹片中的兒子)與克里斯丁(Christian,尤里基·湯姆生〔Ulrich Thomsen〕片中的兒子)的兩名青少年演員。畢葉爾選出雷加德(Markus Rygaard)飾演艾力亞(圖02),倪爾森(William Jøhnk Juels Nielsen)飾演克里斯丁(圖01)。這兩個男孩都沒演過戲。

「雖然可以找有經驗的童星,不過我從來不做安全的事情——我總是做我相信的事。我知道大人的角色是誰來演,所以我要找可以當他們小孩的青少年,但這兩個孩子成為朋友要令觀眾信服,卻又不是一開始就可以預期到的。我總覺得選角是靠直覺。你會覺得某個東西就是對了。我們進行海選,當這兩個男生走進來時,我就希望他們在試鏡時可以有好的表現。他們表現還可以,我冒著風險選了他們。他們給我的感覺是對的,我希望他們可以勝任。我決定盡力幫助他們。」

01

《更好的世界》IN A BETTER WORLD, 2010

（圖01-04）畢葉爾說，在這部電影裡，劇本中的主角安東（Anton）比電影裡的「更有氣無力、更沒有男性氣慨」，因為這個角色由性格男星麥可·佩斯伯蘭特（圖03-04）飾演。

「我就是想選他來演。」她說：「因為他很性感，帶有一種野蠻的感覺，也因為他混合了理想主義、粗獷與迷人的特質，所以他演出的角色具有奇怪的脆弱性質。選角對我來說非常重要，如果不能選我真正相信適合角色的演員，這樣的電影我不會想拍。」（圖04）為佩斯伯蘭特與蒂虹。

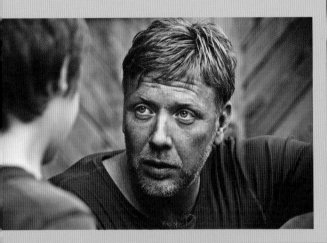

給年輕電影工作者的建議

「這聽起來很蠢，但對電影工作者來說，最棒的事就是有正常的人生。對於那種八歲起就瘋迷電影，從此之後就住在電影世界裡的人，我想我會有點戒心。當然也會有例外，但一般來說，我喜歡的電影都與人生有某種關係。我覺得，如果導演想要表現人生，對人生先有些體驗是很有價值的事。」

英格瑪・柏格曼 Ingmar Bergman

英格瑪・柏格曼或許是電影史中最響亮的名字，他仍是被用來衡量其他導演生涯成就與個別作品的典範。他是努力不懈的完美主義者，在二〇〇七年逝世前，拍了超過六十部電影。這位瑞典電影工作者的作品裡，故事尖銳且經常是苦澀的，主題環繞著信仰、背叛、孤立與死亡。他強烈的特寫鏡頭、極為誠摯的表演，以及打光方式令人難忘的影像，改變了電影製作的方式。

他拍出的經典作品數量可能無人能出其右，同時也是少數隨著年齡增長而不斷提升創作水準的電影工作者之一。他最後一部電影《夕陽舞曲》（*Saraband*）可說是在三十年前執導的《婚姻生活》（*Scenes from a Marriage*）的姊妹作，也是他最卓越的作品之一。他的其他名作包括：《夏夜微笑》（*Smiles of a Summer Night*, 1955）、《第七封印》（*The Seventh Seal*, 1957）、《野草莓》（*Wild Strawberries*, 1957）、《穿過黑暗的玻璃》（*Through a Glass Darkly*, 1961）、《假面》（*Persona*, 1966）、《哭泣與耳語》（*Cries and Whispers*, 1972）、《秋光奏鳴曲》

（*Autumn Sonata*, 1978），以及驚人的《芬妮和亞歷山大》（*Fanny and Alexander*, 1982）。他用不同媒介創作，優游於舞台劇、電影與電視之間，《婚姻生活》與《芬妮和亞歷山大》原本是電視迷你劇集，後來精簡為具傳奇地位的劇情電影。他的演員與許多部門主管都是同一群人，值得一提的是攝影指導斯芬・奈克維斯（Sven Nykvist）。他在波羅的海的偏遠島嶼法羅（Faro, 位於哥得蘭島〔Gotland〕北邊）生活與工作超過四十年。

柏格曼出生於一九一八年，父親是嚴格的路德教派牧師。他就讀斯德哥爾摩大學時，以演員與導演的身分參與舞台劇，畢業之後在一間劇場擔任培訓導演。二十三歲時，因接下修改劇本的工作而進入電影圈，一九四四年，創作了第一部電影劇本《折磨》（*Torment*），一九四六年，執導處女作《危機》（*Crisis*）。一九四〇年代末期，他拍了幾部電影，但職業生涯真正的突破是在一九五〇年代，作品包括：《夏日插曲》（*Summer Interlude*, 1951）、《裸夜》

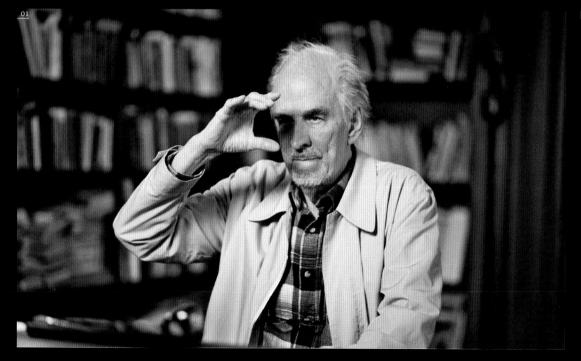

圖 01：柏格曼

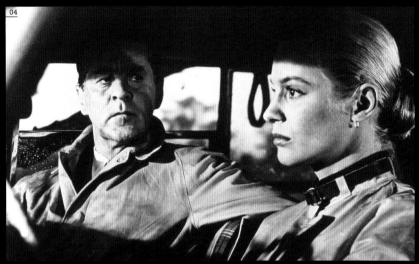

> "這位瑞典電影工作者的作品裡，故事尖銳而且經常是苦澀的，主題環繞著信仰、背叛、孤立與死亡。他強烈的特寫鏡頭、極為誠摯的表演，以及打光方式令人難忘的影像，改變了電影製作的方式。"

（Sawdust and Tinsel, 1953）、《莫妮卡》（Summer with Monika, 1953），以及精緻的群演喜劇《夏夜微笑》（Smiles of a Summer Night, 1955），此片獲選當年坎城影展，並讓他登上國際舞台。這部片也直接影響了伍迪·艾倫的《仲夏夜性喜劇》（A Midsummer Night's Sex Comedy），以及史蒂芬·桑坦（Stephen Sondheim）的音樂劇《今晚來點音樂》（A Little Night Music）。

此時，他所有電影劇本都是自己原創的。一九五七年，《第七封印》（關於人與神及死亡關係的中世紀故事）與《野草莓》（關於老教授回顧人生的抒情故事）上映。此後，他的每部片都成為全球媒體關注的話題，例如：他的信仰三部曲《穿過黑暗的玻璃》、《冬之光》（Winter Light, 1963）與《沉默》（The Silence, 1963）；榮獲奧斯卡獎的《處女之泉》（The Virgin Spring, 1960）；大膽、實驗性、視覺風格強烈、質疑身分認同破碎本質的《假面》。

在這個階段，他在所有電影裡都採用同一批演員，包括：麥斯·馮西杜（Max von Sydow）、剛納·柏恩史川（Gunnar Björnstrand）、哈莉葉·安德森（Harriet Andersson）、比比·安德森（Bibi Andersson）、麗芙·烏曼（Liv Ullmann）、岡紐

爾·琳德布魯姆（Gunnel Lindblom），以及艾藍·喬塞森（Erland Josephson）。

這個時期，柏格曼的其他作品包括《羞恥》（Shame, 1968）、《情事》（The Passion of Anna, 1969）、《哭泣與耳語》，以及大受歡迎的電視劇集《婚姻生活》，那是瑞典那十年當中最重要的電視節目。一九七六年，遭指控逃漏稅後，他離開瑞典，到德國與挪威拍電影（包含英語片《噩兆》〔The Serpent's Egg〕，以及英格麗·褒曼〔Ingrid Bergman〕與麗芙·烏曼主演的經典《秋光奏鳴曲》），直到一九七八年才返國。

一九八二年，他執導了可能是他最受喜愛的作品《芬妮和亞歷山大》。這原本是三百一十二分鐘的電視劇集，另外剪成一百八十八分鐘的電影版在戲院上映。此片苦樂參半的家族史詩令觀眾如痴如狂，柏格曼也回顧了自己的童年，並把此片當成生涯最後的重要作品。在這之後，他持續在劇場與電視界創作，其中一些電視電影（如《排練之後》〔After the Rehearsal, 1984〕與《夕陽舞曲》），與他過去的任何作品一樣嚴謹且具重要性。二〇〇七年，他在法羅島過世，享年八十九歲。

圖 02：《假面》中的比比·安德森與麗芙·烏曼。

圖 03：《秋光奏鳴曲》中的麗芙·烏曼與英格麗·褒曼。

圖 04：《野草莓》中的剛納·柏恩史川與英格麗·圖凌（Ingrid Thulin）。

努瑞・貝其・錫蘭 Nuri Bilge Ceylar

"我想我是控制狂。你非這樣不可,因為導演是片場唯一
　理解且清楚整部電影的人。"

努瑞・貝其・錫蘭是土耳其的傑出電影工作者，近十年才在國際影壇竄起。錫蘭以自己動手做的方式以及超低的預算拍攝他的短片和前幾部劇情長片，但它們的視覺之美與深刻的個人題材立刻引起矚目。

二○○二年，他拍攝第三部劇情長片《遠方》（Uzak / Distant），關注的主題是鄉村與城市價值，故事講述一名年輕的工廠工人從鄉下前往伊斯坦堡，和一個知識分子攝影師親戚住在一起。二○○三年，這部片入選坎城影展競賽片，被視為大師級作品，不但讓錫蘭榮獲評審團大獎，也讓兩位主角同獲最佳男演員獎。

在他二○○六年的作品《適合分手的天氣》（Climates）中，他飾演主角，片中與主角關係疏離的女友，則由他真實生活中的妻子伊布魯・錫蘭（Ebru Ceylan）飾演。某些影評人愛此片更甚於《遠方》，他也以這部片再度獲選坎城影展競賽，並贏得費比西影評人最佳影片獎（FIPRESCI critics prize for best film）。本片刻劃男女關係中細微的殘酷與耽溺，沉靜但強而有力。

他的第五部電影《三隻猴子》（Three Monkeys, 2008）是某種新的創作嘗試，講述比較家庭通俗劇的故事。片中的父親收錢為一起命案頂罪，因此讓家庭分崩離析。此片的情感氛圍與引人入勝的美感，讓他贏得坎城影展最佳導演獎。

《安納托利亞故事》（Once Upon a Time in Anatolia, 2011）是他的第六部電影，也是連續第四部進入坎城影展競賽的作品，更是他截至目前為止最具企圖心的作品。這部將近三小時的電影，內容敘述在某個夜晚到隔天早上期間進行的命案調查，同樣探討人際關係與慾望如何造成傷害的深刻主題。此片也讓他榮獲坎城影展評審團大獎，並躋身第一流的前瞻電影工作者。[12]

12 在這之後，錫蘭的最新作品為《冬日甦醒》（Winter Sleep / Kış Uykusu, 2014）。

努瑞・貝其・錫蘭 Nuri Bilge Ceylan

我一開始是從平面攝影入門，因為在那個年代的土耳其，電影是少數特定人士的領域，加上沒有數位科技或攝錄影機可以降低拍攝成本，所以拍電影非常花錢。

我很早就開始拍照，大約是十五歲在伊斯坦堡的時候開始的。那個時候，我的周遭完全沒有藝術，但我十五歲時，有人給我一本關於攝影與暗房技巧的書當禮物，對我來說，它看起來比較像遊戲而不是藝術。我開始在浴室裡沖洗照片，看見照片在紅光中顯影，就像變魔術一樣。

服完兵役後，我到英國念書，但經濟不太寬裕，所以都會去倫敦國王十字區（King's Cross）的史卡拉電影院（Scala Cinema）還有南岸區（South Bank）的國家電影院[13]看很多電影。以前史卡拉電影院每天買一張票可看兩到三部片，我幾乎每天都會去。

看電影對我來說是最好的教育。如果你和我當年一樣，對技術面有一點理解，看電影的時候，就能弄懂他們用什麼樣的攝影機鏡頭、鏡位，還有他們每場戲在做什麼。導演的工作對我而言比較神祕，因為我不清楚知道攝影機的背後發生什麼事，我以前也從沒去過拍片現場。

我在快三十歲時回到土耳其，上了兩年的電影學院就輟學了，因為我覺得那其實沒有必要。那時候還沒有攝錄影機，所以我們沒辦法練習拍片。一般說來，我對電影的品味與理解和老師及其他同學很不一樣，因此我在大學與那個世界裡覺得有些寂寞。

不過，在那個時期，我在校園之外結識的一個朋友拍了一部短片，他要我在片裡演出。就這樣，我演了這部片，交換條件是和他一起做後製，我從裡面學了很多東西，然後又用三千美元買了那部片裡使用的老舊 Arriflex 2B 攝影機。它可以拍攝，但不能收音。

過了一段時間，我開始拍自己的短片。就像以前練習平面攝影那樣，我拍我的家人在田裡工作或是周遭的動物。當時，我全都用價格昂貴的三十五釐米膠卷來拍攝。隨著時間的經過，我發覺我需要「跟焦員」（focus puller），所以找了一位朋友來幫忙，他用非常原始的方法跟焦。我就這樣拍了我的短片，然後送去坎城影展，他們把這部片選進有十部片角逐的短片競賽。

後來，我又用同樣的方式拍了第一部長片《小鎮》（Kasaba / The Small Town），只用了一位助理負責跟焦，請我的家人和朋友擔任演員。從前我有大多數電影工作者缺乏的東西，那就是時間。我至少花了一年製作這部片。我回到童年居住的小鎮，一有時間就拍片。那時候，我以拍攝陶器目錄照片維生，就像《遠方》裡的角色那樣。

一切就這樣開始了，因為我覺得我拍電影時，可以不需要很多人圍繞著我。

為了剪接，我買了一台普弗（Prévost）剪接機，機身很大，基本上占滿了家裡的一個房間。儘管當時數位後製還沒出現，我們還是盡量想辦法自己剪接。

不過我對後製階段不太滿意，所以在拍攝第二部片時，我開始理解自己需要什麼素材，以及什麼樣的鏡頭涵蓋。我必須以現場收音的方式拍片，因為有現場收音，可以在某些限制內做即興演出，起用素人演員時，這一點非常重要。專業演員知道怎麼掌握劇本的要點，但面對素人，你必須自由隨興。

我的劇本不像聖經。我發現，《小鎮》片場裡的素人比我劇本裡寫的文字更豐富。在拍攝時，他們會突然說或做一些非常有原創性的東西，那天晚上我就會修改劇本的其他部分。

為了第二部片《五月的雲》（Clouds of May, 1999），我買了另一台攝影機，讓我可以同步收音拍攝。我需要一台有時間碼（timecode）的攝影機，才能讓拍攝畫面與數位錄音機同步。我不喜歡打場記

13 National Film Theatre, 現改稱英國電影協會南岸分館（BFI Southbank）。

"聲音非常重要。不同的音效設計，可以讓一場戲講述完全不同的故事。你可以透過改變聲音來全盤改變這場戲的意義。"

《適合分手的天氣》CLIMATES, 2006

（圖 01-05）錫蘭笑說，土耳其影評人對他在此片中飾演伊沙（Isa）的演技沒有好評，但他也說：「我認為沒有那麼糟，因為我對這樣的角色很熟悉。」

他請他的妻子伊布魯飾演芭哈爾（Bahar）（圖 01、03、05）。「我必須找她來演，因為既然我不是站在攝影機後面工作，我覺得我應該與某個我真正信任的人一起演出，她明白我是誰，也明白我說的話。」對錫蘭來說，伊沙對芭哈爾的舉動是可以理解的，雖然很多觀眾會認為這個人應該受到譴責。

「大多數《適合分手的天氣》的批評者說他是個混球，但我認為，我們所有人都像他那樣，只是我們很難接受這件事。欺騙自我很容易，坦承則不然。我想要表現我們大多數人都是這個樣子。」

伊沙離開芭哈爾時，錫蘭說：「他無法找到內心想念的那種平衡。他認為他離開她之後，人生會更為美好，因為她是他人生中的問題。但在那之後，他無法找到人生中的意義，因此引發了他內心的暴力。他回到她身邊，因為他還不確定自己是否想要她。後來他再度離開她，因為他不知道他要什麼。對這個年紀的男人來說，最困難的事情是理解他要什麼，這是過度自由造成的問題。他有錢、自由與尊重，如果你可以自由選擇一切，要做抉擇就很困難。這就是為什麼鄉村的人通常比較快樂，也沒有這類問題，因為他們有種種責任，不能那麼自由做選擇。」

《適合分手的天氣》的力量在於男女關係的小細節，以及為了找到各自的幸福而對彼此造成的種種小傷害。「我發覺這樣的事是我人生中最大的問題。」錫蘭說：「為自己選擇生活方式，並試圖理解自己想要什麼，這讓我感覺到痛苦。」

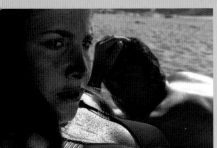

04

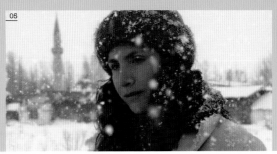
05

《遠方》UZAK (DISTANT), 2002

（圖 01-07）這部片原來的劇本比電影長多了，錫蘭拍的很多場景段落都沒用上，包括樓上公寓發生命案的劇情副線整段都捨棄了。

「我沒用命案劇情，因為不希望它成為主要的元素。」他解釋：「同樣的，我拍了很多不同的結局，例如尤瑟夫（Yusuf）去礦場工作，因為這是他唯一能找到的工作。我決定選用的結局是比較單純的，而且不想改變這部電影的本質。」

電影裡的攝影師角色馬穆（Mahmut），或許是個有文化素養的城市人，但錫蘭說，馬穆已經與自己的藝術失去連結。

「他有自己的事業，也賺了錢，但和他想做的事——拍電影——已經失去連結。拍電影必須耗費很多精力，必須犧牲自己輕鬆的生活，跳出舒適圈，但這些是他辦不到的。這就是為什麼有時候小鎮居民讓我驚訝。他們可以非常輕易犧牲自己。他們有時可以非常殘酷，可以輕易殺生。他們具有所有讓人成為人的特質。受過教育的人絕不會那麼殘酷，但是他們也無法犧牲任何東西。他們什麼都不做。在《遠方》這部片裡，馬穆的母親與他住得很近，可是他和母親沒有什麼共同點，但尤瑟夫對家人就非常熱情。」

善加利用自然元素

（圖 05-07）在《**遠方**》中，伊斯坦堡下雪的場景是最美的電影畫面之一，錫蘭只在剛好下雪的時候拍攝這些場景。「你永遠不知道伊斯坦堡什麼時候會下雪。我不是用雪來讓畫面變美，而是我喜歡有氣氛的情境。這樣讓人感覺人生有種宇宙宏觀的面向。你感覺到你住在什麼樣的世界裡，所以我喜歡用雨、雪與風這類氣氛來強調戲劇情境。」

板，因為有時我需要祕密拍攝，一打板，所有人都知道你在拍攝了，所以我從法國原廠買了亞通（Aaton）三十五釐米攝影機。

在第二部片，我的劇組一共有五個人——我、跟焦員、收音師、製片，還有一個負責搞笑的人。我操作攝影機，而且再次請我的家人和朋友來擔任演員。

我大約只花了十萬美元來拍這部片。我自己籌到了這筆預算：我不想尋求任何人的資助，因為那時候沒有人知道我是誰，而且我知道我想拍的電影也不是市場需要的。

幸運的是，我能把第二部片賣給電視台，賺了一

點錢，再加上一些海外銷售，所以能夠回本。這部電影讓我開始真正明白電影對我的意義是什麼，以及我想要怎樣拍自己的電影。

我想，每部片裡都有我不同的個人色彩，因為我想在作品裡表達我自己。這些角色對自己都相當嚴苛。

我遇到小鎮居民時，往往會有一種嫉妒的感覺，因為他們的內心有真正的平衡，我也試著去理解背後的原因。身為知識分子或是有我這樣的性格，讓我失去了什麼？就某種層面來說，我的電影是一種心理治療。

總之，等到拍攝《**遠方**》的時候，我比以前更有

自信了，準備也更加充足了。

我在伊斯坦堡自己的房子裡拍攝，那時我七年的婚姻崩壞，我獨自住這間房子裡。在拍攝之前寫劇本的階段，我用所有可能的角度先拍了照片，再把這些小照片貼在劇本頁面上，用它們來思考場面調度。

電影開始拍攝時，我真的對這部片很有信心。我很熟悉這些演員，演員也熟悉我，因為在這之前前我曾經和他們合作過。

從技術層面來看，這可能是我最輕鬆的電影。有一天，碰巧開始下雪，所以我可以把下雪場景寫進劇本。我們在三天內拍了這些下雪的場景。我們有五個工作人員和兩個演員，在下雪場景，我們只需要一個演員，所以就有六個人可以工作，加上器材也不多，一輛車就足以快速四處移動。我們想辦法在三天內拍完所有鏡頭。

《遠方》大約花了十萬美元製作，當然，我和往常一樣沒拿酬勞，而且攝影機與收音器材都是我自己的。幸運的是，這時非線性剪接已經比較普及了，於是我們可以在家裡剪這部片，後來《五月的雲》的後製也是這樣做的。

接下來的《適合分手的天氣》比較困難，主要的原因是我決定自己在片中飾演一角，所以我們必須增加工作人員數量。我也決定第一次用數位攝影機來拍攝。

我向一家公司租用攝影機，他們也派了一位操作員過來。他叫哥汗·提里亞基（Gökhan Tiryaki），這是他的第一部劇情長片。因為我幾乎在電影的每一格裡都要演出，所以必須有他在現場。從此之後，我所有的電影都和他合作。

拍攝期間相當辛苦，因為我們在土耳其的很多地點拍攝，而且還必須配合天氣的狀況。這部電影的劇組共有十二個人。為了冬天和下雪的場景，我們在二月的時候前往土耳其最冷的地區，但是那裡卻沒有下雪。

我們等了三個星期，可是為了要配合劇本的需求，最後不得不換到其他地點去找雪。不過，這也表示我們必須混合不同城鎮的畫面：角色在甲城的街道走路，下一個鏡頭，他們卻是在乙城，但是在畫面上，他們看起來應該要在同一個城市裡走路。這是電影的魔法。

這部片的製作過程有較多的人為操控。剪接也是一團亂，因為數位攝影機帶來的自由，我拍了很多畫面。磁帶當然比膠卷便宜多了。

聲音非常重要。不同的音效設計，可以讓一場戲講述完全不同的故事。你可以透過聲音的改變來全盤改變這場戲的意義。我不喜歡只透過演員的表演來呈現電影的意義。透過聲音，你可以把一場戲裡的角色情緒調整為快樂或憂鬱。

我喜歡自然的聲音。對我來説，那就像音樂。也許這是因為我不喜歡使用配樂，因為配樂掩蓋了自然的聲響。基本上我在離線剪接[14]的時候會做概略的音效設計，因為聲音會影響你想剪接的鏡頭長度。

記得在剪接《遠方》的時候，我四處搜尋公寓裡老鼠的聲音。真正的老鼠叫聲不夠好，所以我找尋不同的鳥類叫聲來取代，並用許多不同方法來處理這些聲音。我一向自己做音效設計，但從《適合分手的天氣》開始，我也和音效剪接師合作。他放他覺得重要的音效，我也放我覺得重要的音效，然後我們再混合它們。

儘管如此，臉部表情對我來説愈來愈重要。在真實生活裡，如果能夠理解臉部表情，它可以告訴你一切。臉部表情的一些細節，可以幫助你理解真相。你不應該依賴或相信人們講的話，因為大家都會用語言來保護自己。人們嘗試把自己説得更重要或更像英雄。

我想，在電影裡，我們不應只相信角色説的話。

14 off-line editing，將拍攝素材降低畫質後進行數位剪接，因為檔案變小，所以可以提高剪接系統的效率。完成離線剪接之後，再用原始拍攝素材進行線上剪接。

《三隻猴子》 THREE MONKEYS, 2008

（圖 01-05）在《遠方》與《適合分手的天氣》之後的《三隻猴子》，錫蘭減少使用自傳色彩的元素，並大部分選用專業演員。

「我和專業演員合作有些困難，因為很多時候他們有很難打破的習慣。不過有時候我喜歡他們，因為他們很有紀律。」他說：「他們真的喜歡表演，對表演也有真正的熱情。我還是喜歡同時使用專業與素人演員，但這得視電影的性質而定。」

他說，《三隻猴子》是「較受控制的電影。我拍這部片比較有信心，因為在《適合分手的天氣》之後，我再度回到攝影機後面。我最大的自信來自於剪接，就像《適合分手的天氣》，我用數位方式拍了很多素材，在剪接上花了很多時間」。

《安納托利亞故事》
ONCE UPON A TIME IN ANATOLIA, 2011

（圖01-05）這部片對錫蘭來說，與過去的作品有些不同，因為角色很多，劇組人數的需求也超過七十人。不過讓本片成為高風險計畫的原因，除了急遽提高的成本外，也因為大多數場景是在近乎漆黑的安納托利亞鄉村（圖01）。雖然錫蘭覺得拍攝期間的壓力極大，但這部片在二〇一一年坎城影展競賽項目亮相時，就被稱為大師之作。（圖03）錫蘭與提里亞基。錫蘭從《適合分手的天氣》開始，就一直與這位攝影指導合作。

就像生活中常見的那樣，角色應該經常不是有意要說謊。真實或真相應該存在於臉部表情與其他細節裡，所以最近我傾向拍更多特寫，聚焦在臉部表情與身體姿勢。早期我拍的鏡頭比較廣，但現在我拍的鏡頭比較緊，表演也比較重要。

一般來說，最好拍不同層次的演員表現，等到剪接時再決定哪一個是最合適的。我會先拍我在劇本裡寫的東西，然後再開始拍攝不同層次的演員表演，有時還會拍與我意圖完全相反的東西。到了剪接階段，才能真正判斷哪一個會發揮效果。

在剪接時，我可以在一秒之內就理解某個鏡頭好或不好。在拍攝階段比較難下這個判斷。我從來不看當天拍好的毛片。與其把時間拿來看毛片，我寧可多拍一個鏡次。

《安納托利亞故事》對我來說相當不一樣。這部片子裡有很多角色，製作成本也比我的其他作品加起來還高。當時我們只是埋頭寫劇本，沒有意識到它的成本會這麼高，因為我不太擅長計算這類東西。我們從「歐洲電影資助基金」（Eurimages）獲得一些支援，然後就開始拍片，但我們還是必須投入很多自己的錢。這是風險很高的一個案子。

儘管我在不少影展已經拿過獎，從發行層面來說，土耳其電影仍然不易銷售。不過我覺得我還應付得來。我對此一點都不抱怨。我知道我拍的是很難銷售的電影，我的新片甚至比過去的更難賣。

數位影像的好處

（圖 05）在錫蘭的辦公室，他與波拉‧郭克辛果（Bora Göksingöl）正在剪接《安納托利亞故事》。

「我不認為我會再回頭用膠卷拍片。我感覺數位影像讓人能夠尋找新的表現方式，也有機會更深入人的靈魂，因為你可以在低成本獨立電影中拍攝更多畫面。在拍攝與剪接時，你可以嘗試許多不同的東西，有些意料不到的奇妙時刻會出現。如果你想追求無法被定義與朦朧的東西，有這麼多素材可以剪接是件好事。」

05

它長達兩個半小時，片中一半的場景都是夜戲，而且核心角色大多是男人，片中沒有很多女人。這些特點對買主來說沒有吸引力。

帶著七十人的劇組，在完全黑暗的荒蕪偏鄉拍片，對我來說是一種不同的導演經驗。演員很多；我們在半夜裡拍攝，天氣非常冷，所以演員需要露營車暖身。我們需要移動廁所和很多燈具，因為現場沒有光。劇本中唯一的光源是車輛的頭燈。

我不喜歡劇組人數這麼多的感覺。他們其實不知道我想要的是什麼，所以出錯次數較多。溝通過程很容易有疏漏，這往往會造成誤解。你對助理說某件事，他告訴他的助理，最後這個助理與收音技師溝通，但你原本想傳達的訊息全都變了。

我想我是控制狂。你非這樣不可，因為導演是片場唯一理解且清楚整部電影的人。技術方面的劇組成員只專注在每個當下他們在拍的鏡頭，但你知道這個鏡頭與電影其他部分的關係是什麼。

我總是試著讓自己不受其他人的期待所侷限。在我腦海裡，我盡量回歸我剛開始拍電影時的美好時光。當然，這或許不太可能，但我努力嘗試。

對於影展獲獎，我不會賦予過多的意義。身為藝術家，你自己孤獨地住在地下。你在現實中拍片時也是獨自一人，因為其實沒有人理解你的意圖，即便是最親近的人也一樣。

達頓兄弟 Luc Dardenne and Jean-Pierre Dardenne

"「真實」與「電影是幻象」這個事實之間有細微的分界線。我們專注於不存在的角色……我們從真實生活中找到靈感，但他們都是虛構的。"

呂克與尚－皮耶‧達頓（Luc and Jean-Pierre Dardenne）兩兄弟都在比利時的法語區列日出生，尚－皮耶生於一九五一年，呂克生於一九五四年。

從一九七〇年代開始，達頓兄弟一起搭檔合作編劇／製片／導演，最近十五年來，他們強而有力的戲劇中蘊涵的簡樸自然主義與社會寫實主義，讓他們廣為人知。他們的作品經常講述比利時社會邊緣人（失業者、移民、罪犯、遊民）的故事。

一九七五年，他們創辦了德希弗（Derives）製作公司，在這家公司拍了六十部以上的紀錄長片和短片，其中處理的許多社會議題，後來在他們的劇情片作品中再度出現。他們在《錯誤》（ *Falsch*, 1987）與《我想你》（ *Je pense à vous*, 1992）裡進行了敘事實驗，可惜很少人看過這兩部作品。到了《承諾》（ *The Promise / La Promesse*, 1996），他們終於奠定說故事大師的名聲。

《承諾》的內容是一名青少年（由當年剛出道的傑若米‧何涅〔Jérémie Renier〕飾）與一些非洲移民之間的互動，而這些移民卻遭受他不擇手段的父親（奧利維耶‧古賀梅〔Olivier Gourmet〕飾）的剝削。這部片開啟了達頓兄弟往後接連不斷、引人入勝的系列作品，他們透過這些作品持續觀照弱勢族群及剝削他們的人。

達頓兄弟後來的電影背景都設定在他們的故鄉瑟蘭（Seraing），包括：《美麗蘿賽塔》（ *Rosetta*, 1999）、《兒子》（ *The Son*, 2002）、《孩子》（ *The Child*, 2005）、《沉默的羅娜》（ *The Silence of Lorna*, 2008）、《騎單車的男孩》（ *The Kid with a Bike*, 2011）。這幾部電影都獲選進入坎城影展競賽，其中《美麗蘿賽塔》與《孩子》都贏得金棕櫚獎。在電影史上只有六位導演曾經兩度拿下這項眾人渴望的大獎，達頓兄弟也躋身這個俱樂部。

何涅與古賀梅已成為達頓兄弟作品中的主要演員，即使沒有合適的角色，古賀梅也會客串演出（如《孩子》、《騎單車的男孩》）。達頓兄弟也持續與同一批人合作，例如攝影指導阿蘭‧馬柯恩（Alain Marcoen）、美術指導伊格爾‧嘉布里葉（Igor Gabriel），以及剪接指導瑪莉－艾蓮娜‧多佐（Marie-Hélène Dozo）。[15]

15 達頓兄弟最新的導演作品為：《兩天一夜》（ *Deux jours, une nuit*, 2014）、《無名女孩》（ *La fille inconnue*, 2016）。

達頓兄弟 Luc Dardenne and Jean-Pierre Dardenne

尚－皮耶：《騎單車的男孩》是我們如何拍電影的好例子。一切的原點是我們聽到一個發生在東京郊區的故事。

二〇〇三年，我們到東京宣傳《兒子》，在一場放映會上，我們遇見一位專門處理兒童問題的法官，他告訴我們整個故事。

一名大約十歲的男孩遭父親遺棄，父親把他留在孤兒院，保證以後會回來接他，但顯然他再也沒有出現。這個男孩逃離孤兒院好幾次，我們遇見的那位法官負責處理他的案子，那時男孩已經變成青少年，但很難融入社會。

呂克和我討論這個故事好幾年，但找不到一條脈絡來把它變成電影劇本。後來，在拍了《孩子》與《沉默的羅娜》之後，我們開始寫另一個關於女醫生照顧兒童的故事。這時我們想到可以把這兩個故事結合在一起。我們選擇把原本是醫生的女性改成美髮師，因為如果她以醫生身分來照顧那個孩子，有點老套與直接。

我們就是這樣開始的。我們認為，處理這個男孩與美髮師具高度戲劇張力的遭遇會很有趣，所以最後這部片結合了真實故事，還有我們創造出來的虛構部分。

呂克：我們在寫劇本的時候做了很多討論。寫《騎單車的男孩》時，我們兩個花了幾個月的時間純粹只是討論。我們決定要專注在三個主要角色上，所以不斷的聊。

不過在那個時候，我們其實並不知道這個故事要怎麼結束。我們有兩個選項，但一直沒有決定哪個才是我們要的。一個是男孩從樹上摔下來，然後站起來，騎腳踏車回家——這是電影最後剪接版本的結局。另一個則是讓他從樹上摔下來，然後死去。

我們覺得莎曼莎（Samantha）的愛足夠強大，可以讓希羅（Cyril）站起來，離開森林中他的父親與那個說謊的兒子，回到莎曼莎的家。這是以卓別林的風格來結束這部電影。

在那之前，我們都認為希羅會死，因為我們不知怎麼處理男人與兒子。如果希羅醒來，我們不想要有這三個人大和解的場景，這樣太便宜行事、太光明了。在那個時候，我們不認為希羅有辦法走過他們面前，離開他們，以及他們的謊言。

尚－皮耶：我們開始討論故事時，立刻想像可以在哪些地點拍攝。主要地點有三個——公有住宅、森林、加油站——這些都是我們知道真正存在的地點。我們知道我們的角色們會從一個地點走到另一個地點。我們在故事裡把加油站改成雜貨店。

我們不斷討論，來來回回討論了八個月，還是在兩個走向之間搖擺不定：專注在男孩身上，或是以另一個故事開場，然後在過去與現在之間交錯。這就是我們故事線第一個結構產生的過程。有了這個結構的初稿，我弟弟（呂克）才開始動手寫真正的劇本。

呂克：我寫了對白，把第一稿寫完，然後寄給尚－皮耶。他會寫下他的意見還有修改一些地方，寄回來給我，然後我再寄給他，就這樣一來一回。

等到我們寫到劇本第七或第八稿的時候，我們才把它寄給監製和法國的製片合夥人。我們會考慮他們的意見，有時會採納他們的建議，有時不會，這要看他們實際上說了什麼而定。當然，有時候他們是對的，有時候我們認為我們沒錯。接下來，我們開始編寫新版本的劇本。

我們不太喜歡在片場和演員進行即興表演。只要對白寫好，就沒有修改的空間。我們在拍攝期之前會有一或兩個月的排演，如果對白有問題，那個時候就會出現。我們會發覺哪裡有問題，然後在劇本裡修改這些地方，那就變成我們用來拍攝的版本。

尚－皮耶：我們依照劇本順序來拍攝。我們從第

> **"在劇本寫作、對白、指導演員、場面調度的層面，我們盡一切努力來遠離電影作者的自我意識。我們不想要任何刻意排演好的效果。"**

一場戲開始拍，即便在拍攝期間可能修改劇本，在拍攝時發生的事也可能影響最後的電影，但我們知道這樣往下拍，一切會是合理的，最後也會水到渠成。

儘管我們依照劇本順序拍攝，我們還是會保持場景的完整，所以如果在拍攝期間故事線有變動，我們可以回到之前的場景和之前的地點重拍。以《騎單車的男孩》來看，一切都沒變，我們拍的東西相當貼近原本的劇本。

有些時候，拍攝期會對整個故事結構帶來影響。在《美麗蘿賽塔》的原始劇本裡，母親的角色遠比最後電影裡更為吃重。主要原因是母親的重要性在拍攝過程中變小，最後她幾乎不存在了。

《兒子》也一樣，這部片的結局完全改變了。根據劇本，古賀梅企圖勒死摩根·馬里尼（Morgan Marinne）飾演的角色（殺死他兒子的兇手），但並沒有真的致他於死。

這場打鬥原本應該發生在森林裡。原來的劇本中，古賀梅會起身，隨後昏過去，然後馬里尼會走到車子旁，打開後車廂，拿出我們先前在電影裡看到的咖啡壺，讓他喝杯咖啡。所以原本我們打算剪接到那個咖啡壺，電影就這樣結束。

不過我們意識到，如果就這樣結束電影，就是不對勁。我們寫這場戲的原因，只是想把咖啡帶回戲劇裡。然而，這兩個角色開的車子應該是裝滿木板的，所以這輛車必須有某種意義。最後我們讓這兩個角色把木板抬上車。

就這樣，我們改用更有效但比較不直接的方式來結束電影。這也比較符合角色的背景。最後採用較不具文學性但較忠於角色的手法，我們覺得很滿意。如果我們用咖啡來結束，它會指向電影先前用過咖啡的那個場景。那我們就會像在嘗試成為電影作者。

呂克：在劇本寫作、對白、指導演員、場面調度的層面，我們盡一切努力來遠離電影作者的自我意識。我們不想要任何刻意排演好的效果。我們試著捕捉最困難的東西，但不是用強調或誇大的手法，而是透過非常簡單的方式──要做到這樣是很困難的。

當然，攝影手法是一種寫作工具，我們用它來表現意念，但攝影手法不是以隨機的方式來處理的。比方說，如果兩個角色之間關係很緊張，攝影機從一個人移到另一人身上，我們嘗試要做的，就是面對並創造這個張力。

《美麗蘿賽塔》開場的爭吵戲就是一個例子。我們嘗試了許多攝影機運動（camera movement），但不只是為了自己高興，或只為了讓觀眾感覺有很多動態與行動。

還有，在《承諾》裡，當女孩拿回收音機時，他們知道她的父親已經死了，那時的攝影機運動非常緩慢。我們盡力透過攝影機運動來實際表現戲劇張力。

當然，「真實」與「電影是幻象」這個事實之間

圖 01：何涅在《孩子》裡飾演布魯諾（Bruno）。

"生命在這些角色周遭持續進行,我們嘗試捕捉生命發生當下的樣貌……一開始,我們會隱藏一些東西,然後逐漸對觀眾揭露。其他電影工作者也用這樣的手法,不過我們非常喜歡這麼做。"

有細微的分界線。我們專注於不存在的角色,即便我們試圖把他們放進真實裡,但他們仍是我們創造的。我們從真實生活中找到靈感,但他們都是虛構的。

正如尚−皮耶所説的,生命在這些角色周遭持續進行,我們嘗試捕捉生命發生當下的樣貌,因此,故事線是可以改變的,尤其是在排演階段。

我們也使用很多的遠景鏡頭(long shot),它們是貫穿整場戲的長鏡頭(sequence shot)。一開始,我們會隱藏一些東西,然後逐漸對觀眾揭露。其他電影工作者也用這樣的手法,不過我們非常喜歡這麼做。

我們嘗試讓觀眾期待某些事物,讓觀眾想知道接下來會發生什麼。舉例來說,觀眾不知道誰在門後,但他絕對會想知道。也許在電影後面我們會告訴觀眾,在門後的是誰。

電影一旦開始,某件事就發生了,而我們發現那是什麼的時間點也就會往後延。就是這一點抓住了觀眾的注意,並讓他想更進一步了解角色。

在《承諾》大廳那場戲,我們拍了阿西塔(Assita)的抵達。從我們的鏡頭構圖,看不出她會在片中扮演重要的角色。我們的鏡頭景框捕捉的是整個大廳及裡面的移民,然後是何涅和古賀梅,然後阿西塔恰好出現在景框裡。

我們想説的是,即便我們不是在那裡等著拍她,她一樣還是會在那裡出現。她就是剛好出現在那裡——其他角色是不會這樣的。這是偽裝隱藏的場面調度,也來自我們拍紀錄片的背景。

尚−皮耶:就某種層面來說,重點是真實的幻象。我們想提供觀眾幻覺,感覺不論攝影機有沒有在場拍攝,這些事都是真正發生過的。

當然,一切都是幻覺,不過我們努力把電影拍成沒有人為設計的感覺,讓電影看起來不是我們安排演員分別出現在景框的這邊或那邊,然後讓他們開始對話。這些事件就只是在景框中出現,剛好就在那裡,就像即使沒有攝影機在現場,它們還是會存在。

當然,要做到這一點並不容易,一切都仰賴和我

圖 01-02:《兒子》

排演過程

達頓兄弟與演員的排演過程可以持續四到八週。

「我們剛開始和演員排練時,盡量協助他們放棄讓他們舒服的東西、讓他們停留在自我形象裡的東西。」他們解釋說:「專業演員會忍不住想保護他們的演員形象,非專業演員則是不自覺的忍不住想保護他們人生中自己的形象。

「放棄這些封閉他們的形象,對他們來說是必要的,他們必須放下這些形象。我們的工作是推動這個捨棄的過程,主要方法是創造一個環境,所有人在這個環境中都是平等的,他們不需擔心自己看起來愚蠢,或害怕提出可能看起來無趣的點子。

「只要導演展現出自己正在努力、探尋,也不會佯裝知道真相,演員就會信任他,並提出他們原本不敢建議的事。如果不是處於這樣的環境,他們可能根本想不到這些建議。」

達頓兄弟接著說:「在前面幾次排練,我們特別著重於肢體的部分——走路、停下腳步、轉身、上下樓梯、開門關門、跌倒、從睡姿起身變站姿、拿道具與衣物、打架或擁抱的肢體接觸。結果我們會看到演員做的是日常生活自發的動作,而不是表演。

「對於專業演員與非專業演員,我們沒有差別待遇。非專業演員從專業演員身上學到經驗,而專業演員則學到非專業演員的存在感;非專業演員的存在不需要技巧。

「我們和沒演過戲但戲份吃重的演員排練時,例如《**美麗蘿賽塔**》裡的艾蜜莉‧迪昆(Émilie Dequenne),或《**騎單車的男孩**》裡的湯瑪士‧杜黑(Thomas Doret)(圖

03),我們會找時間與他們單獨排演肢體語言,找出他們講話與沉默時的動作韻律。在這個時期,我們觀察他們、調整他們,讓他們產生信任感。

「在這些漫長的排練期中(長達一或兩個月),無論是沒在排演或休息的時候,走去某個地點或坐在車裡的時候,這些時刻對於建立友誼與信任都是很重要的。同樣重要的,是我們與服裝設計師一起看演員試穿戲服的時候。每次試穿會耗時一或兩小時,每週至少三次。在這些試裝場合,對演員和對我們來說都是角色建構自身的時刻,讓我們做好進入電影的準備。」

圖 03:《**騎單車的男孩**》拍攝現場,達頓兄弟指導飾演希羅的杜黑。

們共事的演員。

例如,有些演員是新人,從來沒站在攝影機前面過。我們剛開始和何涅拍戲時,他從來沒演過電影。另一方面,我們和西西‧迪法蘭絲(Cécile De France)合作(《**騎單車的男孩**》)時,她已經是非常成功的女演員。

大多數時刻,演員與角色都在做些什麼,場景是以動作為導向的。比方說,觀眾很少看到兩個演員進行長時間的對話。即使他們有很長的對話,他們同時也都有其他事要做。這是因為在排戲過程中,我們特別要求演員這麼做。我們一直努力想把重點放在動作上。

呂克:基本上,我們努力避免讓演員出現我們在大多數電影中看到的表演方式。在大多數電影裡,那都是態度導向,我們盡量避免這種方式。

我們期待演員的是行動導向;他們在做些什麼,但不是故作姿態,不是刻意帶著某種態度,或假裝在做些什麼。

運用自己熟悉的東西

達頓兄弟的每一部電影,都發生在他們的故鄉瑟蘭和周邊區域。

「我們在想劇本時,會考慮它與這個城鎮的關係。我們想像戲劇動作會在哪些地方發生,或是角色住在哪裡。如果比利時也扮演了某種角色,比較是在語言層面。我們講的法語和法國人講的法語不一樣,因此,經常在巴黎工作的演員,若在我們的電影裡演出,他們說話時不要帶巴黎腔是很重要的,這樣他們才不會在瑟蘭看起來像外國人。」

「如果這個城鎮滋養了我們的電影,那可能是因為我們的童年與青少年回憶都是環繞著它。」

圖 01-02:艾蜜莉·迪昆飾演《美麗蘿賽塔》裡的蘿賽塔。

我們不喜歡裝模作樣。演員真的在做角色做的事。排戲時,我們和演員排練的方式,是當作攝影機不存在。我們假裝沒有立即需要採取的觀點,所以如果他們必須隱藏什麼,他們就會把它藏起來,如果你因此看不到他們的臉,那也沒關係。

專業演員經常會詢問攝影機的位置,我們只是告訴他們,忽視攝影機。攝影機不存在。如果你必須和某人爭吵,那就和他爭吵,不要去想攝影機在哪裡。

因為演員在排練過程中放下了自我,所以這是一個非常解放的過程,這也是我們找到拍攝階段攝影機位置的方式。不過我們盡量避免為了讓演員打光完美,而把攝影機放在「正確的位置」。

尚一皮耶:在《騎單車的男孩》裡有一場車內戲,男孩一邊抓自己的臉,一邊投入女人的懷抱。我們在拍這場戲時,他的手臂總是擋住攝影機的視野,所以我們不得不把攝影機抬高一點,才能捕捉到男孩躺在她懷裡的表情。就這樣,一開始看似阻礙的東西,卻變成一種新的場面調度,一種

拍攝男孩的新的方式。我們是在排演階段發現這個方法的。

呂克：期待演員即興表演是一廂情願的想法。無論我們要演員做出什麼樣的態度或姿勢，對演員來說，都必須是完全自發的。它也必須是原創發想的結果，而唯一能夠得到這樣成果的方法，就是進行大量的排練。這樣一來，演員就可以成為角色。我們也就不會看到精準的表演。這就是我們的目標──不要表演。

尚－皮耶：我們什麼都一起做。我們能互補，無論有沒有監看螢幕，我們兩個各自的觀點都可以互相補充。舉例來說，如果我們其中一人站在攝影機旁，另一個人站在監看螢幕旁，我們就可以互補。對我們來說，在拍攝現場創造一個神聖不可侵犯的區域是很重要的，這樣現場就只有我們兩人可以討論剛剛拍了什麼。

我們一起討論，除了彼此之外，我們不會去問其他人的意見。這種共同合作的模式很重要，我們在拍片的時候有點分開，但拍完後又會合為一體。除了在拍攝的時候以外，我們不會分開工作。

圖 01：達頓兄弟拍攝《沉默的羅娜》時的現場。圖中演員為何涅、納塔莉‧塔巴侯（Natali Tabareau）、雅達‧朵布侯西（Arta Dobroshi），以及瑪麗卡‧皮耶波夫（Marika Piedboeuf）。

圖 04-05：《沉默的羅娜》中的何涅與朵布侯西。

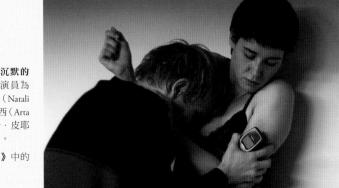

吉勒摩・戴托羅 Guillermo del Toro

"出身墨西哥是我身為電影工作者很重要的一部分。我電影中的華
麗風格、通俗劇的感性、瘋狂，讓我能夠混合歷史事件與虛構
怪物，這一切都來自於幾乎是超現實的墨西哥感性。"

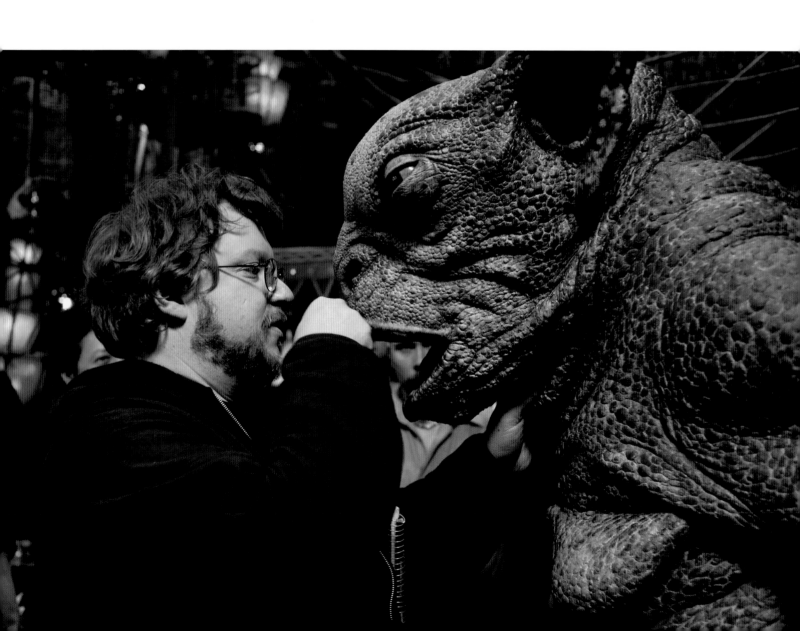

吉勒摩‧戴托羅是墨西哥新浪潮的領頭羊之一，他在一九九〇年代竄升至世界影壇，也是當今世界最具想像力的現役電影工作者之一，優游於不同語言與預算範圍之間，在獨立影壇與好萊塢來去自如。

戴托羅出生於一九六四年，十多歲就跟著好萊塢大師迪克‧史密斯（Dick Smith，代表作是《大法師》〔*The Exorcist*〕）學特效化妝設計，從此踏入電影這一行。二十一歲那年，他就自己監製了第一部劇情長片《朵娜和她的兒子》（*Doña Herlinda and Her Son, 1985*），此片如今已是同志喜劇片的經典。在二十至三十歲之間的大部分時間，他都在自己的公司（Necropia）負責化妝指導工作，但也拍了十部短片，並導演了十三集電視劇。

他初執導演筒的處女作《魔鬼銀爪》（*Cronos, 1993*），顯現了他對黑暗奇幻與恐怖類型的熱情，也在國際影壇取得巨大成功，贏得坎城影展費比西影評人最佳影片獎。這部片讓他首度獲聘到好萊塢導演巨蟲電影《秘密客》（*Mimic, 1997*），雖然這次經驗讓他受傷不輕，但他回到墨西哥後，拍了《鬼童院》（*The Devil's Backbone, 2001*）這個西班牙內戰期間的駭人鬼故事。

他二度進軍好萊塢的經驗正面多了，執導了《刀鋒戰士2》（*Blade II, 2002*），以及超自然冒險漫畫改編的《地獄怪客》（*Hellboy, 2004*）。接下來他回到西班牙內戰的背景，拍攝卓然出眾的作品《羊男的迷宮》（*Pan's Labyrinth, 2006*）。此片獲選進入坎城影展競賽，並贏得三座奧斯卡獎，片中以奇幻、暴力與令人感動的方式混合殘酷現實與幻想世界，奠定戴托羅創意大師的地位。

之後，他再回到好萊塢，拍攝《地獄怪客2：金甲軍團》（*Hellboy II: The Golden Army, 2008*），然後應製片人彼得‧傑克森（Peter Jackson）之邀，接下兩部以托爾金（J.R.R. Tolkien）原著小說《哈比人》（*The Hobbit*）改編的電影。不過因為製作期延後，戴托羅必須改拍其他案子，因此傑克森自己接下導演工作，但戴托羅在這兩部片都掛名共同編劇。

戴托羅也與另外兩位墨西哥導演好友艾方索‧柯朗（Alfonso Cuarón）及阿利安卓‧崗札雷‧伊納利圖（Alejandro González Iñárritu）合夥擔任製片，培育出許多有才華的新導演。目前他在製作史詩科幻電影《環太平洋》（*Pacific Rim, 2013*），在這部片中，人類運用巨大的機器人來對抗超大型外星生物的襲擊。[16]

16 在這之後，戴托羅最新的導演作品為《腥紅山莊》（*Crimson Peak, 2015*）。

吉勒摩・戴托羅 Guillermo del Toro

我不是在首都長大，而是來自墨西哥第二大城瓜達拉哈拉（Guadalajara），那裡沒有人拍電影。青少年時期，我開始在首都墨西哥城建立人脈，入行當劇組的藍領工人。我不是舉收音麥克風的人，也不是製作助理或副導。我做特效化妝。我在電視與電影現場工作了很久。

我十六歲時第一次在電影片場做專業工作，二十八歲時拍《魔鬼銀爪》，所以在這十二年期間，幾乎每一種工作都扎扎實實的做過。如果有人需要人手，我就去做。我甚至當過非法的特技車手。但是我因為這樣什麼都學到一點。

只要花時間去探索一切，你就會知道每一種攝影相關器材怎麼稱呼、需要多少數量，也會學到怎麼做後製。我剪接我自己的電影，也自己做所有的後期聲音效果。所以在某種程度上，我從我的第一部電影就很自然的開始導演的工作。

我的處女作《魔鬼銀爪》絕不是完美的電影，但它是充滿信念的電影。拍第一部片的時候，無論犯什麼錯都非常明顯，但如果你懷抱著信念──我甚至稱為電影信仰──這部片還是能發光發熱。我最近再看了《魔鬼銀爪》一次，心想：我喜歡這傢伙。他未來有可能性。在第一部片之後，憑藉一點技藝、勤勉與──更重要的──經驗，你學習把自己的一些缺點轉為優點。

我的意思是，任何人的處女作即便不完美，還是都會有好的部分。任何知名電影工作者也是一樣，例如庫柏力克的首部電影《恐懼與慾望》（Fear and Desire, 1953），片長約七十分鐘，由保羅・莫索斯基（Paul Mazursky）主演。它非常生硬，步調很怪，充滿不順暢的東西，演員以某種非典型的方式說話，片子有種非常不自然的節奏。

不過這種非常生硬的質地、人為刻意的節奏卻無比迷人，最後成為他後續電影的註冊商標。在比較自然的電影如《殺手》（The Killing, 1956）與《光榮之路》（Paths of Glory, 1957）中，他沒採用這種風格，

但在後來的電影，他又回到這種形式的超寫實主義（hyperrealism）或怪誕扭曲的真實。他完全掌控了這種風格。庫柏力克在拍其他電影時獲得一些工具，然後把《恐懼與慾望》裡被認為是缺陷的東西轉化為優點。

以我來說，我從《魔鬼銀爪》開始拍西語片，刻意避免以好萊塢慣例來形塑某些事物，結果看起來是明顯的缺陷。說得更具體一點，我原本拍的片長更長，其中包含一整段夫妻的故事，妻子注意到丈夫愈變愈年輕，然後他們再度相戀。晚上，他會睡在她的床底下。但我沒辦法把這段故事拍得好看。我的處理方式就是太生硬古怪，我若把這段戲留在電影裡會覺得不舒服。即便到了今天，我認為那部片混合了幾種不同的調性。

我太常從戲劇切換到喜劇調性。在電影類型上，我嘗試混合恐怖片和通俗劇。對我來說，《魔鬼銀爪》裡有些片段真的很突兀。有些地方，我讓朗・帕爾曼（Ron Perlman）的表演太過誇張，看起來就是不好。我想我在後來的電影裡有改善這個缺點。

我不知道混合電影類型是不是我的註冊商標。小時候，對我影響非常深遠的事物之一，是托爾金以文學討論童話故事的書。我記得他在那本書裡說，你的故事應該要能讓人看得出是奠基於真實世界，但又要夠奇幻，讓人可以飛進幻想之中。所以我嘗試將一種近乎散文式的手法，或至少是嚴謹的歷史脈絡，與種種奇幻元素混合在一起。

我以非常自然的方式來處理奇幻角色，或讓故事根植於精準的脈絡，例如《鬼童院》或《羊男的迷宮》，或是《魔鬼銀爪》根植於「北美自由貿易協定」[17] 施行之後的墨西哥。

就像托爾金所說的，讓觀眾看到他們可以辨識的東西，他們就會立即接受作品的其他部分；這幾乎就像是用培根包裹藥丸讓狗吞下去。舉例來說，在《魔鬼銀爪》裡，培根就是家庭的感覺。我想

17 North American Free Trade Agreement，此項貿易協定讓美國、加拿大與墨西哥形成世界最大的自由貿易區。

> "導演工作幾乎就像一邊騎單輪車、一邊丟四顆球雜耍，同時後面還有一列火車要撞上來。"

把這個家庭拍成墨西哥一個非常中產階級的家庭。我想讓廚房看起來就是觀眾會認出來的廚房，還有真的很普通的臥室，服裝設計要很低調、整齊。在這樣的中產階級的真實之中，我想創造出單一的異常現象，就是那個上發條的機械金龜子裝置。

如果觀眾相信這個異常現象足夠真實，他們就會對故事有反應。許多導演認為，盡量把怪物藏在陰影裡不讓觀眾看到比較好，但我不相信這一點。

我的電影裡沒有怪物，我有的是角色，所以我把怪物當成角色來拍。比方說，在《地獄怪客》，我把魚人（Abe Sapien）當成一般演員來拍。我不會用花俏的手法，我對拍怪物的思考，就像我拍卡萊·葛倫（Cary Grant）或布萊德·彼特（Brad Pitt）一樣；換句話說，如果我不以拍一般演員的方式來拍怪物，那我就錯了。

我在每部電影中非常有意識要做的，是確保異常現象的拍攝方式只比真實要誇張一點，所以怪物看起來夠怪誕，但風格不會強烈到難以辨認。舉例來說，你在《羊男的迷宮》裡看到的一切——房子、家具——只以比真實情況稍微戲劇化一點的方式來打造。上尉與衛兵所穿的制服正是那個年代的樣子，但我們稍微調整剪裁與衣領，讓制服再戲劇化一點。怪物周遭的一切就像它們所棲息的環境，所以等到要拍它們的時候，我可以採取正常的拍攝方式。

拍《魔鬼銀爪》的時候，我非常緊張，但腎上腺素讓我挺了過來。導演工作幾乎就像一邊騎單輪車、一邊丟四顆球雜耍，同時後面還有一列火車要撞上來。

比方說，拍攝丈夫睡在床底下的那個場景時，我心裡知道我會搞砸。化妝不對，我們沒時間回頭修改，甚至連測試的時間都沒有。打光也錯了。一切都不對。那天晚上我回到家，看到時妻子哭了。我說，我把夢想了好多年的場景給毀了。我沒有重拍的奢侈預算。

《魔鬼銀爪》CRONOS, 1993

（圖 01-02）這部電影上映後，戴托羅在邁阿密國際電影節與阿莫多瓦相遇，阿莫多瓦告訴戴托羅，他有多喜愛這部片。

「他說這看起來不像處女作，還說樂意為我想在西班牙拍的任何電影擔任製片。」戴托羅回憶說：「這就是後來（阿莫多瓦與他弟弟奧古斯丁〔Agustín Almodóvar〕）擔任《鬼童院》製片的原因。也因為對他的尊重，我想邀請瑪麗莎·帕雷德斯來參與演出，希望阿莫多瓦可以慷慨借將，他說：『當然沒問題，她適合這個角色。』」

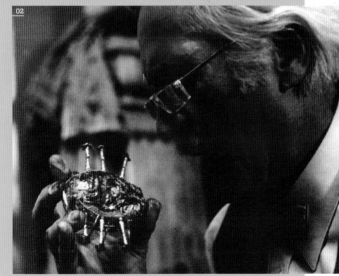

《鬼童院》THE DEVIL'S BACKBONE, 2001
《羊男的迷宮》 PAN'S LABYRINTH, 2006

（圖01-05）戴托羅說，對許多觀眾而言，《羊男的迷宮》是他以導演身分被人們認識的第一部片，不過對他來說，在那五年之前的《鬼童院》，才是奠定他導演地位的作品。

「我總是說《鬼童院》是我第一部電影，它仍是我的最愛。對大多數人來說，《羊男的迷宮》是他們第一次認識我的作品。反諷的是，《羊男的迷宮》對我來說真的是很困難的經歷，是拍攝難度僅次於《秘密客》的電影。它是非常私人的電影，我們的預算也不夠。有些人給我們很大的支援，但也有很多敵人不想讓此片拍出來，這部電影最後成為一個原則的宣言。

「我拍這部片是想要說：『這是我看世界的方式。我就是奧菲莉亞（Ofelia）[18]。我小時候是奧菲莉亞，我當電影工作者也是奧菲莉亞。』電影最後說，她在這世上只留下一丁點自己存在的痕跡，留給那些明白去哪裡尋找的人。這就是我對我作品的感覺。如果你真的在作品裡找那些小東西，你就會注意到。我不是一個品牌，我是一種特殊品味，我真的很喜歡當一種特殊品味。」

《羊男的迷宮》雖然帶著神奇色彩，卻也有三個駭人的暴力場景。法西斯軍官維達（Vidal，沙吉·羅培茲〔Sergi López〕飾演）犯下這些暴行，而這些場景讓本片一些金主撤資。「對於暴力我有很清楚的想法。」他說：「如果這部電影要發揮效果，就一定需要這三場戲。它們都不是無謂的。第一場讓你看到這個男人的性格，就像史柯西斯在《四海好傢伙》（Goodfellas, 1990）裡呈現喬·派西的性格那樣。只要看到喬·派西在那部片裡第一次殺人，你心想：『我的媽呀！』然後在電影接下來的部分，你看到他就會開始緊張。」

維達令人想起《鬼童院》裡的惡徒哈辛多（Jacinto，愛德華·諾列加〔Eduardo Noriega〕飾演）。「我們想要一個非常帥的男人，但如果我降低他的憤怒程度，觀眾就會想原諒他，因為在社會裡，俊美的人被給予很多犯錯的餘地，所以我想讓他痛恨自己，非常不能接受自己的狀態，但外表仍是英俊的。如果你看這部電影，你可以看到諾列加隨著電影愈變愈醜陋，到了電影尾聲，他的鼻樑碎裂，雙眼布滿血絲，看起來真的像個怪物，而鬼魂的化妝變得愈來喜樂，幾乎是美麗的。從某個方面來說，這是一個反轉的歷程。」

圖01：《鬼童院》的諾列加及伊琳娜·維塞多（Irene Visedo）。

圖02：隨著《鬼童院》劇情展開，鬼魂變得愈來愈美麗。

圖03：《羊男的迷宮》裡的瞳魔／牧神（Pale Man / Fauno）。如戴托羅所說，他把「怪物當成角色」來拍。

圖04：在《羊男的迷宮》片中，伊凡娜·巴吉羅（Ivana Baquero）飾演奧菲莉亞。

圖05：羅培茲飾演維達，他也許是《羊男的迷宮》中真正的「怪物」。

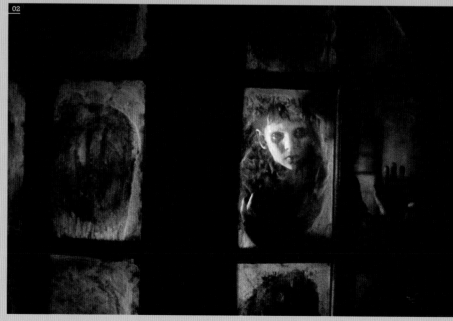

18 奧菲莉亞，《羊男的迷宮》片中的小女孩主角。

當然，你可以在妻子、夥伴或父母面前崩潰。在電影工作人員面前，導演必須完全掌控情況。你不想讓任何人覺得主帥膽怯，你必須帶頭衝鋒。

在電影片場，有兩個職位很孤單：演員和導演。攝影指導和導演、燈光師、電工等人有密切關係。導演在鏡頭的這一頭是孤單的，演員在另一頭也是如此。這就是為什麼片場最棒、最令人滿足的合作關係，是導演與演員互相敬愛、彼此支持。

出身墨西哥是我身為電影工作者很重要的一部分。我電影中的華麗風格、通俗劇的感性、瘋狂，讓我能夠混合歷史事件與虛構怪物，這一切都來自於幾乎是超現實的墨西哥感性。

我很偏好家庭通俗劇。這是因為我著迷於墨西哥的通俗劇，而且我的這個傾向已經到了某個程度。有一次我和一位西班牙建築師看《鬼童院》，他告訴我，這部片比較有墨西哥風格，不像西班牙電影；角色的行為都像拉丁美洲的人物。

如果我父親在一九九八年沒遭到綁架，老實說，我會在拍歐洲片和美國片之間穿插拍一些墨西哥電影。從一九九八年開始，我無法再回墨西哥，

因為我會是太過鮮明的綁票目標，尤其是在整個拍攝期，我每天的行蹤都會印在通告上。

在寫劇本時，我時時都把觀眾放在心上；我想像他們是我。我問自己如何理解某事，或什麼能讓我感覺到某種情緒。我在拍角色感動的場景時會啜泣，我感受到了拍片現場的情感，所以我在寫劇本時，如果寫得不好，就不會印出來，會一直寫到我有那種感覺為止。

創造戲劇張力與創造恐懼的技巧不同。就恐懼來說，你嘗試創造的是氛圍。你確保場景在視覺上活靈活現，然後才加進其他東西，然後非常謹慎地營造寂靜，因為寂靜通常與恐懼畫上等號。

除非非常謹慎地使用配樂，以幾乎看不見的方式來強調某場戲，你很少能夠用音樂來引發恐懼。

在《羊男的迷宮》中，瞳魔出現時有配樂，但哈維耶‧納瓦瑞特（Javier Navarrete, 本片的作曲家）幾乎只是在強調他的動作，配樂變得像聲音效果。如何營造寂靜是你學到最多的東西，因為電影裡從來沒有真正的寂靜；你總是會聽到遠處的風聲、車聲、狗吠或蟋蟀鳴唱。我認為精心建構的寂靜

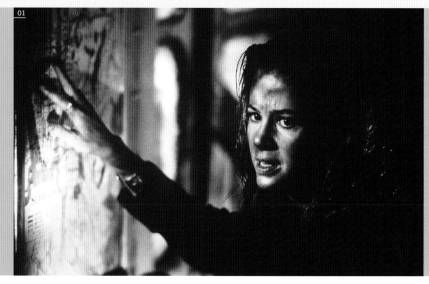

《秘密客》MIMIC, 1997

（圖01）這部片的內容是紐約地下鐵系統裡數量不斷增加的巨蟲。在製作過程與定剪，戴托羅一直與米拉麥克斯影業（Miramax Films）對抗。「我想我從《秘密客》學到了一個字，那就是『不』。我學會說不。」他說。

「在那之前，我一直是與朋友合作。在墨西哥，如果你需要幫忙，或朋友需要幫忙，你會說好，等你要他們幫你時，他們也會說好。所以你活在一個因為互相依賴所以確保真心合作的世界。《秘密客》讓我看到在美國不是這麼回事。我認為失敗教會你很多東西。」去年是此片十五週年，戴托羅的導演版發行了 DVD。「如果我當時沒受到干涉的話，剪出來的版本也會跟 DVD 不盡相同，但 DVD 已經是最接近的版本了。」他說：「現在我喜歡這部電影。」

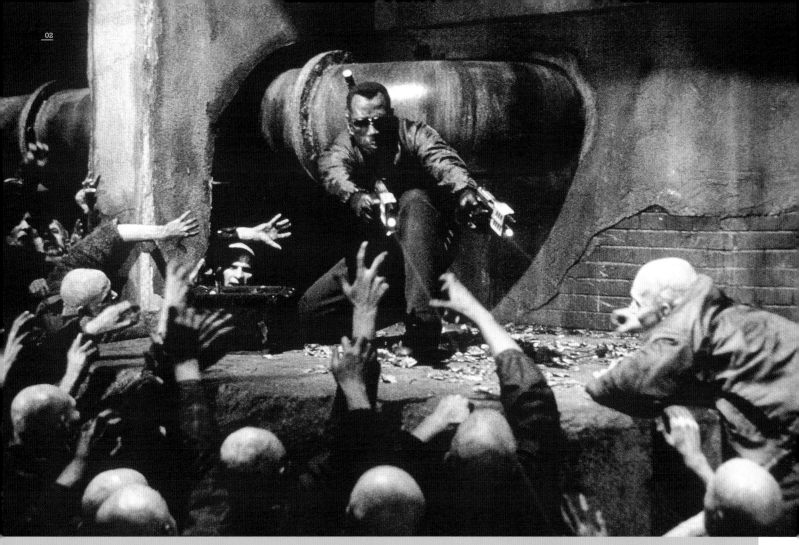

《刀鋒戰士2》 BLADE II, 2002

《刀鋒戰士》的導演是史蒂芬・諾林頓（Stephen Nor-rington），戴托羅受邀執導續集。

（圖 02-03）「我和（本片明星）衛斯理・史奈普（Wesley Snipes）碰面，告訴他，我其實不理解《刀鋒戰士》。」戴托羅回憶說：「我告訴他，我很想拍他的打鬥戲，但比起刀鋒戰士，我更喜歡那些吸血鬼。我告訴他：『我想創造一個令人難忘的怪物，然後你可以當英雄。』他說這聽起來是很棒的夥伴關係。我很喜歡跟他合作。」

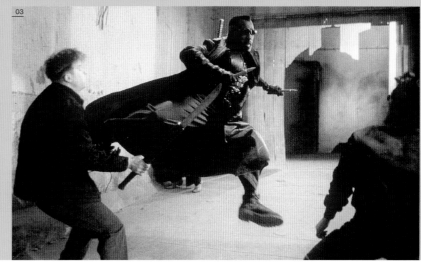

《地獄怪客》HELLBOY, 2004

（圖 01-03）雖然這系列的電影是在好萊塢片廠體系內製作的，戴托羅說，這兩部《地獄怪客》電影絕不是因循慣例的漫畫改編電影。

「到了今天，大家應該認識到《地獄怪客》系列是非常特殊的異數。」他說：「它們的明星是個紅皮膚男人，共同領銜主演的是個魚人。如果仔細觀賞這兩部片，你會發現，它們幾乎在所有層面都和超級英雄動作片相牴觸。」（圖 02）

「這系列當中缺陷最大的角色，就是地獄怪客自己。他犯的錯比任何人都多。他是個傻瓜。他經常搞砸。他最大的優勢，是他基本上是不死之身，可以承受很多傷害。這兩部片是很奇怪的電影。」

戴托羅也再次努力展現片中怪物的居家特質。

「他的飲食品味非常像人類。他愛吃墨西哥辣肉醬玉米片和鬆餅。他的閱讀能力不好，有些字不會發音。他是個你會想找來一起喝啤酒的傢伙。這樣的居家特質，讓奇幻元素感覺起來更真實。」

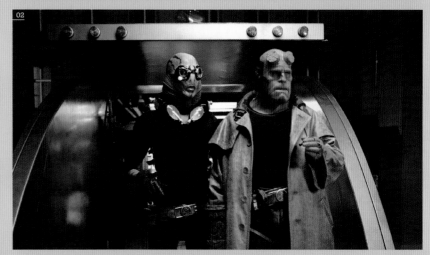

合作關係

與戴托羅合作關係最密切的人之一，是攝影指導吉勒摩·納瓦羅（Guillermo Navarro），《秘密客》與《刀鋒戰士 2》以外的片子都由他負責攝影。

「合作二十年之後，我們就像兄弟。」他說：「我喜歡跟他合作。這是非常舒服的創作關係。我知道他在做什麼，他知道我在做什麼，我們盡量不互相干涉。愈是跟認識的人合作，就愈不需要向他們說明自己的意圖。所以這就像美好的婚姻。他們知道你的習性，你不需要為自己的習慣而爭辯。我盡量跟我認識的很多人共事。」

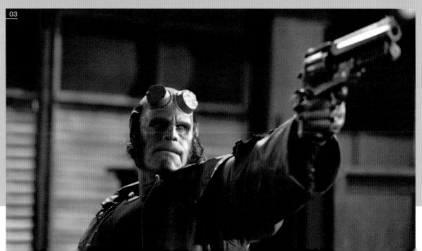

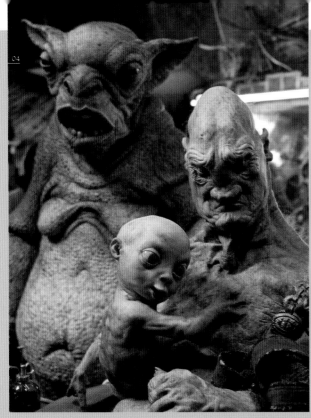

《地獄怪客2：金甲軍團》
HELLBOY II: THE GOLDEN ARMY, 2008

（圖 04-05）戴托羅說，他這輩子拍過最棒的場景，是這部片裡的食人魔市場場景段落。

「裡面充滿了有趣的人物。」他說：「每個角落都有很棒的怪物。這是現在不可能再拍的豪華場景之一，它帶來一種真正的神奇感覺。如果只是拍一般人類的電影，沒辦法達到這樣的豪華頂峰。」

為了這個段落，戴托羅為每個怪物聘請不同的設計師。「這就像選角。」他進一步說明：「他們設計怪物時，我提供我的意見，但從頭到尾都讓他們自由發揮。這是很少見的過程。通常電影公司的作法是聘請設計怪物的設計師，雇用一家特效化妝公司來製作怪物，然後聘用一組戲服管理人員來幫怪物著裝。我的作法完全相反。我聘了一群人，他們設計、製作並幫怪物著裝，當然也負責操作攝影機前的怪物。我想沒有其他人這麼做。」

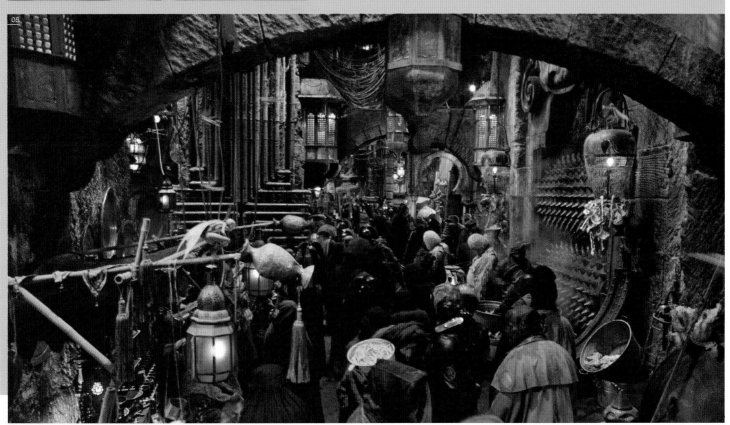

> **"表面上的這些不完美，才讓作品變得更令人景仰。藝術仰賴人性的特質，人性不會造就完美；事實上，最吸引我的電影工作者與電影，都有人性造成的某種不完美。"**

會創造戲劇張力，同樣的，空洞的景框也是一種工具，空蕩蕩的走道就是一例——如果空洞的方式正確，令人不寒而慄。

在拍片現場，你會知道某場戲是不是好看，當你年紀漸長、技巧變好，你可以學習在後製階段重新導演這場戲。你可以用鏡頭涵蓋來修補並重建，最後甚至可以產生很棒的戲，因為美很少來自完美狀態。為了讓某段戲好看，我認為它必須從情感的混亂中誕生。你無法將完美的旋律濃縮精簡；本能是它重要的組成部分。

當然還有演員。你畫分鏡表，和演員排演，等到拍到那場戲時效果卻不好。然後你嘗試不一樣的東西，突然間冒出了什麼讓戲好看。這是非常自然天成的歷程。有趣的是，我們推崇完美電影工作者的概念，導演控制一切、觀照一切、無所不包的迷思，但即便是庫柏力克或馮·史托洛海姆

（von Stroheim）在指導演員的過程中，仍有一部分是完全依賴本能。我曾問過湯姆·克魯斯（Tom Cruise）這件事，他證實在拍《大開眼戒》（*Eyes Wide Shut*, 1999）時，庫柏力克經常是在恐慌中發現一些東西。

我愛不完美。我從一九九二年起就和詹姆斯·卡麥隆（James Cameron）成為朋友。因為他精準的程度令人難以置信，有時人們認為他非比尋常人，但我跟他是好朋友，看過他如何熬夜奮力工作。表面上的這些不完美，才讓作品變得更令人景仰。藝術仰賴人性的特質，人性不會造就完美；事實上，最吸引我的電影工作者與電影，都有人性造成的某種不完美。

在大預算的特效電影，你努力想做徹底的準備，但總會有意想不到的事情發生。披頭四樂團主唱約翰·藍儂（John Lennon）説：「你在做其他規

給年輕電影工作者的建議

「如果真的想當電影工作者，你需要學習說故事，而學說故事的唯一方法，是看很多電影、讀很多電影劇本。不要去想每天要寫劇本，坐下來學習閱讀電影。」

「你需要盡量讓自己對電影有真正的理解，在電影發明以來所產生的偉大電影，至少每一年之中的都看過幾部。向電影大師馬克斯·奧夫爾斯（Max Ophüls）、馮·史托洛海姆·穆璥（F. W. Murnau）與德萊葉學習，找出他們努力追求的東西，這些東西將闡明史柯西斯或克里斯多福·諾蘭（Christopher Nolan）在做的事情。」

「接觸電影時，如果你知道的最老的電影是二十年前的作品，這就有問題。我記得曾和一名年輕導演聊過，他說他愛《計程車司機》（*Taxi Driver*, 1976）這類老電影。我說：『那部電影什麼時候算是老電影？』認識巴斯特·基頓（Buster Keaton）與卓別林（Chaplin）的默片，是價值非凡的學習，我真的建議大家看電影並閱讀電影，一直與這個媒材談戀愛。」

「避免閱讀關於電影業界或生意的文章。我養成了不看電影業界動態的習慣，因為那不是電影製作。我痛恨大多部落格或粉絲網站上瀰漫的那種語言。我是電影迷的時候，討論費里尼、一個推軌長鏡頭或是尚·雷諾瓦（Jean Renoir）的人道關懷，都讓人亢奮不已。這才是真正的影癡。」

「在一九七〇或一九八〇年代，我不記得有人在討論目標觀眾、追蹤行銷成效、哪個片廠較弱，或如何才有老少咸宜、男女通吃的賣點。這樣切入電影就錯了。」

「我在拍片時最珍惜的儀式，是很早起床，看我最愛的電影二十或三十分鐘，只為了提醒自己在做什麼。我不是在跟製片或美術指導打交道，也不是要想辦法把落後兩天的拍攝進度趕回來。我真的是靠這個儀式幫助我度過《秘密客》的製作期。我就是說：『這是我的工作，這是我的技藝。』」

劃時所發生的事就是人生。」我認為電影也是你在做其他規劃時所發生的事。你來到拍片現場，演員或素材跟你預期的狀況不一樣，但最後拍出來的電影卻因而更好。如果有經驗或靈感，這兩者的其中之一會帶領你度過難關。經驗經由歲月累積，靈感則需要珍惜。

身為年輕電影工作者，你充滿靈感，如果運氣不好，你只是用靈感來換取經驗。你需要留在危險地帶，好讓自己持續獲得啟發。我總是處理我不應該碰的東西，干涉我不應該碰的玩意兒。你永遠不會有足夠的預算。如果有一天你覺得你預算充足，那一天你也就完蛋了。

為其他電影擔任製片

戴托羅培育其他導演，並擔任他們電影的製片，但他說，這個過程對他來說同樣很有價值。

「我與導演爭論，只是為了給他不同的觀點。」他說：「我也告訴他，最後一切還是他的抉擇。不過執導《靈異孤兒院》（The Orphanage, 2007）（圖 02-03）的胡安·貝優納（Juan Antonio Bayona）採取與我不同的方式拍片，我看到成果有多棒，我從這個成長中的新銳導演身上學到東西。當然，我看了這些新導演的初剪，並給建議。

「我認為我們在看其他人的電影時，都自以為是更厲害的電影工作者。要說其他人沒做這個或那個非常容易，但當你是執行者的時候，你可能會迷失。身為導演，你能獲得的最棒的東西，是把逆境轉為創造力的經驗。當導演的時候，你唯一能對外宣稱的，是隨著時間經過，你更擅長處理意料之外的事物。」

圖01：《地獄怪客2：金甲軍團》
片場裡，戴托羅與演員帕爾曼、
莎瑪·布萊兒（Selma Blair）、
道格·瓊斯（Doug Jones）。

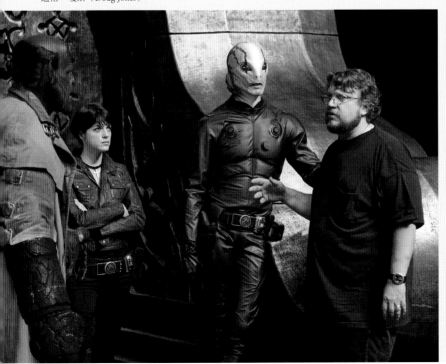

約翰・福特 John Ford

約翰・福特於一九一四年初執導筒，一九七三年過世之前，可能是美國片廠體系出身的電影工作者中影響最深遠的人，而且影響力遍及美國與國際影壇。他四度榮獲奧斯卡最佳導演獎，過世前尚無人能追平此紀錄。黑澤明、高達、柏格曼與奧森・威爾斯等世界電影大師，都喜愛他的作品。在最偉大的美國電影名單中，《驛馬車》（*Stagecoach*, 1939）、《憤怒的葡萄》（*The Grapes of Wrath*, 1940）與《搜索者》（*The Searchers*, 1956），都是福特的作品。

福特是採取大眾觀點的電影工作者，以西部片最為知名。他擅長以近乎天真的理想主義來刻劃美國的過去與精神。他的影像具有詩意，廣為人知的手法，是把角色置於廣袤的自然景觀中，以美不勝收的遠景鏡頭來拍攝。他講述故事的方式雖然單純，卻實實在在是大師風範的經典。

福特於一八九四年出生於愛爾蘭移民家庭，排行第十三，本名是約翰・馬丁・費尼（John Martin Feeney），在緬因州長大。一九一四年，他離家前往好萊塢，從場務與道具管理員做起，然後成為副導，最後才擔任導演。他拍了無數默片，其中的《鐵馬》（*The Iron Horse*, 1924）講述第一條橫跨美洲鐵路的建設過程，也預示他對美國邊境的著迷。

圖01：約翰・福特
圖02：《革命叛徒》
圖03：《搜索者》

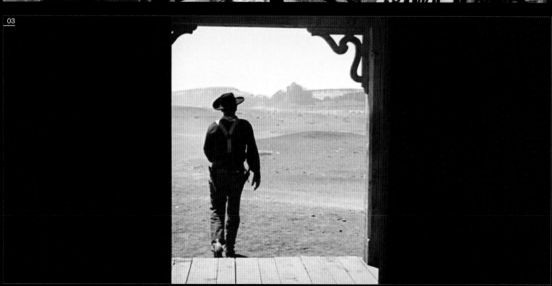

"他的影像具有詩意，廣為人知的手法，是把角色置於廣袤
的自然景觀中，以美不勝收的遠景鏡頭來拍攝。"

福特最早引人矚目的有聲電影是《沙漠斷魂》（*The Lost Patrol*, 1934）及《革命叛徒》（*The Informer*, 1935）。《沙漠斷魂》這部沙漠電影的背景是第一次世界大戰，由維克托‧麥克拉格倫（Victor McLaglen）主演。《革命叛徒》背景是一九二二年愛爾蘭獨立戰爭，麥克拉格倫主演叛徒，與福特雙雙榮獲奧斯卡獎。福特第一部有聲西部片《搜索者》在那年奧斯卡獎的聲勢或許不如《飄》（*Gone with the Wind*），但具有重大歷史意義。它不僅復興了西部片，更將此類型提升到藝術層次。片中壯觀的實景攝影、特技演出與驛馬車追逐場景，影響非常深遠。

二戰初期，福特其他偉大電影包括：《少年林肯》（*Young Mr. Lincoln*, 1939）；改編史坦貝克原著，殘酷、不妥協又具詩意的《憤怒的葡萄》，以及改編理查‧路威林（Richard Llewellyn）以威爾斯為背景的小說的同名電影《翡翠谷》（*How Green Was My Valley*, 1941）。這兩部片為他贏得兩座奧斯卡最佳導演獎。

戰後，他接連創作出經典作品，包括：《俠骨柔情》（*My Darling Clementine*, 1946）、《要塞風雲》（*Fort Apache*, 1948）、《騎士與女郎》（*She Wore a Yellow Ribbon*, 1949）、《一將功成萬骨枯》（*Rio Grande*, 1950），及廣受喜愛

的愛爾蘭喜劇片《蓬門今始為君開》（*The Quiet Man*, 1952），此片也讓他贏得第四座奧斯卡獎。

福特最受讚譽的《搜索者》製作於一九五六年，當時他六十一歲。這部哀傷的西部片在壯闊的紀念碑谷（Monument Valley）實景拍攝，講述搜索遭科曼奇（Comanche）印第安人擄走的小女孩的多年歷程。這是呈現自然風景的終極電影，影響了大衛‧連（David Lean）拍攝《阿拉伯的勞倫斯》（*Lawrence of Arabia*）的方式。本片由約翰‧韋恩（John Wayne）主演，他們兩人一共合作了二十四部片。

福特片中的英雄都由陽剛的電影偶像飾演，包括：韋恩、亨利‧方達（Henry Fonda）、詹姆斯‧史都華（James Stewart）（一九六二年主演福特最後偉大西部片《雙虎屠龍》〔*The Man Who Shot Liberty Valance*〕）等。不過他也經常與重要的性格演員合作，如麥克拉格倫、沃德‧邦德（Ward Bond）、小哈里‧凱瑞（Harry Carey Jr）、麥爾翠德‧耐維克（Mildred Natwick）、班‧強生（Ben Johnson）及佩卓‧阿曼達利茲（Pedro Armendariz）。他最後一部電影是一九六六年的《七婦人》（*7 Women*），由安妮‧班克勞馥（Anne Bancroft）主演。

圖04：《憤怒的葡萄》
圖05：《一將功成萬骨枯》

克林·伊斯威特 Clint Eastwood

"我想我是個好的領導者，因為我的領導方式是尊重他人、準時、
　不要什麼花招。如果你所領導的人喜歡你的工作表現，我認為你
　就是個好領導者。"

一九七一年，克林·伊斯威特改當導演，執導**《迷霧追魂》**（*Play Misty for Me*）時，已經是攝影機前的票房保證大明星。接下來的幾十年，他繼續電影明星的生涯，但在這段期間內，也導演了超過三十部電影，獲得自己最大的成就與讚譽。

一九七〇年代與一九八〇年代初期，伊斯威特執導了一些經典西部片，例如**《荒野浪子》**（*High Plains Drifter, 1973*）與**《西部執法者》**（*The Outlaw Josey Wales, 1976*），也拍了如**《魔鬼捕頭》**（*The Gauntlet, 1977*）與**《撥雲見日》**（*Sudden Impact, 1983*）等動作片。不過，一直等到他拍完爵士樂手查理·帕克（Charlie Parker）的傳記電影**《菜鳥帕克》**（*Bird*），全世界終於肯定他身為導演的地位，這部片也獲選進入一九八八年坎城影展競賽項目。

四年後，他精采的西部片**《殺無赦》**（*Unforgiven, 1992*）拿下奧斯卡最佳影片與最佳導演獎，讓他在美國奠定了傑出導演的聲譽。從此之後，他全心投入導演工作，拍出各種類型作品，包括：**《強盜保鑣》**（*A Perfect World, 1993*）、**《麥迪遜之橋》**（*The Bridges of Madison County, 1995*）、**《熱天午夜之慾望地帶》**（*Midnight in the Garden of Good and Evil, 1997*），以及**《太空大哥大》**（*Space Cowboys, 2000*）。他明快有效率的電影製作方式、謹慎而流暢的場面調度，為他建立了名導聲望。

在二十一世紀初期，伊斯威特雖已七十多歲，卻似乎進入了創作的黃金階段。首先是二〇〇三年拿下多座奧斯卡獎的**《神祕河流》**（*Mystic River*），一年後則是**《登峰造擊》**（*Million Dollar Baby, 2004*），這部片讓伊斯威特再度拿下最佳影片與最佳導演獎。

二〇〇六年，伊斯威特以硫磺島戰役的題材拍出了兩部電影：**《硫磺島的英雄們》**（*Flags of Our Fathers*），以及**《來自硫磺島的信》**（*Letters from Iwo Jima*）。二〇〇八年，他又交出兩部作品：**《陌生的孩子》**（*Changeling*），以及賣座電影**《經典老爺車》**（*Gran Torino*）。他最新的電影 [19] 是**《強·艾德格》**（*J. Edgar*），由李奧納多·狄卡皮歐（Leonardo DiCaprio）與艾米·漢默（Armie Hammer）主演。

19 在這之後，伊斯威特至今又執導了以下幾部新片：**《紐澤西男孩》**（*Jersey Boys, 2014*）、**《美國狙擊手》**（*American Sniper, 2014*）、**《哈德遜奇蹟》**（暫譯，*Sully, 2016*）。

克林・伊斯威特 Clint Eastwood

我當演員的那些年，開始對指導演員演戲有興趣，也發現我喜歡與不同導演合作時的不同氣氛，這些導演總能讓表演更加順暢。拍片現場不需要像某些人那樣弄得緊張兮兮、紛紛擾擾或陷阱重重。我開始發展自己的一套理論，並把自己的經驗整合進去。

在電影圈工作了一輩子，就像做任何職業做了一輩子一樣：你一直在學習。每部電影都不一樣，也有不同的障礙需要克服，這就是拍電影有趣之處。這就是為什麼我會持續拍電影，享受其中的挑戰。只要你對新點子抱持著開放的態度，一邊工作一邊發展自己的哲學，拍電影是很令人享受的過程。

我向每一個合作過的人學習，其中當然包括塞吉歐・李昂尼（Sergio Leone）[20]、唐・席格（Don Siegel）[21]，以及電視影集《毛皮》（Rawhide, 1959-1966）的每一位導演。你看到不同的人採用不同的手法，看得出他們什麼時候具有某種程度的知識，或什麼時候假裝自己很懂。

我想，在潛意識的層面，你會向每一位導演學習。有時候，我在拍一場戲時，會試著回想在某部一九三六年的電影裡某個導演是怎麼拍的。或者你會記得小時候看過的一些效果，然後試著想達到同樣的效果。身為美國孩子，成長歷程會看霍華・霍克斯（Howard Hawks）、約翰・福特、希區考克或比利・懷德的電影，你看著他們的作品，覺得他們創造某些令人興奮的效果的手法實在太了不起了。

我演《毛皮》的時候，劇組有很多不再拍電影的老導演，例如史都華・海斯勒（Stuart Heisler）與拉茲洛・班奈迪克（Laszlo Benedek）。我也跟威廉・韋爾曼（William Wellman）[22] 拍過三星期電影，我觀察他所做的一切——他怎麼處理事情，其他人如何回應他，他喜歡什麼樣的片場，以及他創造的氛圍。我察覺到他喜歡或不喜歡演員做些什麼。

對我來說，舒適且平靜的拍片環境很重要，演員盡可能沉浸在角色裡很重要，要做到這一點

20 義大利導演（1929-1989），以「義大利式西部片」聞名，代表作包括：《荒野大鏢客》（*A Fistful of Dollars*, 1964）、《黃昏雙鏢客》（*For a Few Dollars More*, 1965）、《黃昏三鏢客》（*The Good, the Bad and the Ugly*, 1966）等。

21 美國導演（1912-1991），以科幻片聞名，作品包括《大審判》（*The Verdict*, 1946）、《天外魔花》（*Invasion of the Body Snatchers*, 1956）等。

22 美國導演、編劇（1896-1975）。一九二九年以《鐵翼長空》（*Wings*）獲得第一屆奧斯卡最佳影片獎。

編寫配樂

伊斯威特是極少數為自己電影創作配樂的導演，並且以節制、具爵士風味的配樂而聞名。

「我不是全都自己作曲。」他說：「有時候會有其他人一起加入。當然，其他作曲家的經驗比我多很多，但有時很難向他們解釋我想要的，我就自己動手。

「在拍《神祕河流》時（圖 01），我有個點子，於是去朋友的錄音室設計了主題旋律，然後加了一些樂器。在《登峰造擊》，我寫了配樂的主題旋律，然後我們換了一些東西來補充進去。以前有幾次我邀請了一些優秀的作曲家，他們可以把你做的所有曲子變得更好，但有時他們永遠搞不懂你想要傳達的概念。這不是他們的錯，也許是因為我解釋得不夠好的關係，或是他們認為某一段配樂應該比原本的更強而有力，於是你拿到的配樂壓過了電影。我喜歡能夠陪襯電影的配樂。」

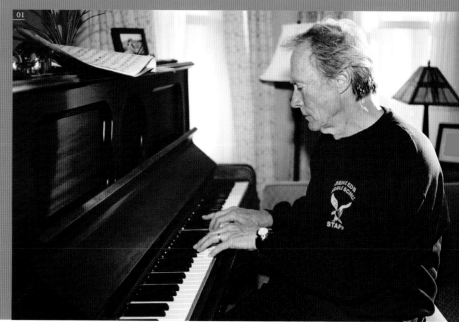
01

> **"在電影圈工作了一輩子，就像做任何職業做了一輩子一樣：你一直在學習。每部電影都不一樣，也有不同的障礙需要克服，這就是拍電影有趣之處。"**

的最好方法，是讓他們能有完整的信心，並確保他們不會感覺自己搭了一艘即將遇上災難的船。

有時我會和演員排戲，有時不會。大多數演員來拍片時都對角色已有相當的理解，因為這正是吸引他們來演這個角色的原因。

有些演員幾乎是完全憑本能來表演，立刻就能掌握角色。《殺無赦》當中的金‧哈克曼（Gene Hackman）就是一個絕佳的例子。他在每一個鏡頭、每一個段落，都能立即且完美地掌握他的角色，他確實不需要再嘗試不同的演出方式。他真的棒透了。

有時候，我在排練攝影機運動時，因為演員的表演太好了，所以我直接開機拍攝，不希望漏掉它。以前我就曾經看過這樣的事發生：演員一開始演得很好，然後突然間，他們的種種修正卻毀了它。有時候，某些演員能比較輕鬆進出角色。身為導演，你必須和他們保持某種關係。其他演員必須留在角色裡，那麼你和他們就要有另一種關係。

記得我們在攝影棚裡拍《毛皮》時，他們用大聲公叫大家安靜，但愈多人吼「安靜」，臨時演員就吼得愈大聲，現場根本靜不下來。我發覺演員需要一點時間思考，不要對表演感受到壓力，因為他們不全都是外向人格，迫不及待想在攝影機前要寶。他們希望停留在原地進入角色，我會希望讓他們停留到他們覺得足夠為止。

大家都說我總是拍一個或二個鏡次就夠了。當然，我不見得總是拍一、兩次就得到我要的表演。其實應該說，我想創造我們進度不斷往前的感覺。

你必須讓劇組團隊以商業環境的步調運作，好讓他們感覺他們參與的計畫在持續前進。卡司與劇組人員每天來工作時，感覺他們有往目標邁進，並覺得自己成就了些什麼，而不只是每天拍同樣的場景。

我喜歡一天拍一個完整的場景段落，這樣每個人會覺得所有組成元素都到齊了。還有，這樣拍對剪接也有幫助。確保片場與氣氛能讓所有人工作

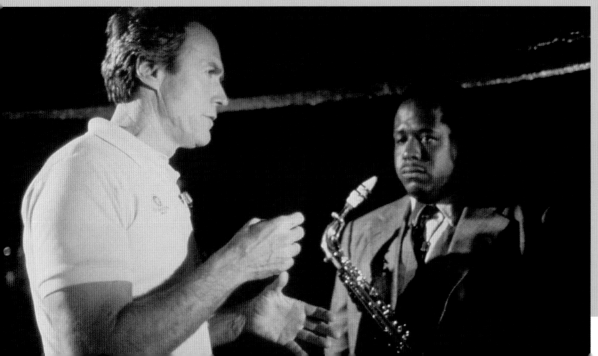

圖 02：伊斯威特與佛瑞斯‧惠特克（Forest Whitaker）在《菜鳥帕克》拍攝現場。

《陌生的孩子》 CHANGELING, 2008

（圖 01-03）這部片最令人記憶深刻的特點之一，是真實刻劃了一九二〇年代末期、一九三〇年代初期的洛杉磯，而伊斯威特只需回顧自己的記憶，就能確認電影所描寫的是否具有真實感。

「三〇年代初期我在洛杉磯住了一陣子，雖然那時年紀還很小，但我清楚知道道路看起來是什麼樣子，也知道這裡的氣氛是什麼樣子。我對這一切的記憶栩栩如生。當年的郊區比現在更像農村，而這部片的故事發生在郊區的河濱市（Riverside）。那個年代，在崎嶇不平的路上開車，去哪裡都要耗上一整天。」

起來很舒服，這是我的工作。這樣才能讓大家有最好的表現。

有時候，遇到一個好的劇本，我完全不會改動。我在一九八〇年買了**《殺無赦》**的劇本，然後放在抽屜裡，對自己說，以後找時間來拍，因為這是個好題材，而且我想改寫。

十年後，我從抽屜裡拿出這個劇本，打電話給編劇，告訴他我有幾個點子，想改寫其中一些部分，他覺得沒問題。我說我可能會再打電話給他，因為我希望他能認可我的修改。

接著我開始工作，但我愈改寫，愈發現我的更動讓劇本愈變愈糟。我又回頭找他，說我發展了這些點子，真的覺得我毀了這個劇本，所以打算要用原來的版本來拍。然後我就這麼做了。當然，在過程中你會改善一些地方，但一般來說，當你開始用理性分析劇本，你就會失去劇本的精神。

在其他例子裡，你拿到一個點子很棒的劇本，但執行得不太對，或不適合你想用的演員，所以你會改編它，添加一些東西。我拍過的所有電影，我都有修改，但對其中一些劇本，我只是稍微調整一點東西而已，另外一些劇本我會從頭開始全部重寫。

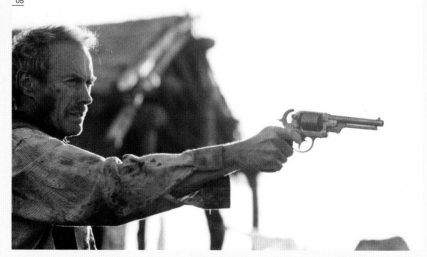

在拍攝階段，我有一些目標，但我從不執著。換句話說，我到拍片現場時不會說，我們一定要這樣拍，因為我們兩個月前的觀點是這樣，所以非這樣拍不可。我總是保持彈性，總是即興發揮。如果我們是在秋天勘景，而夏天的陽光把場景變

成不一樣的地方，我就做修改。如果某個演員是左撇子而不是右撇子，我要他們以自己比較自然的方式來表演。我在這裡講的是很簡略的分析，但沒有什麼規則需要嚴格遵守。

同樣的，在攝製期間，我對劇本也有彈性。有時我在某場戲有了某個點子，因此激發出其他的東西。或者我也喜歡看到演員想到新點子，也或許這個角色會啟發我們有新想法。

我總覺得我在每部電影都在做不一樣的東西。如果不是這樣，如果我覺得我在做的事情類似以前做過的很多東西，會讓我焦慮自己是不是在重複自己。

這就是為什麼在《殺無赦》之後，我覺得這是我停止拍西部片的完美時間點。這不是為了任何人，但我討厭一直拍同樣類型的作品。這就是為什麼我離開義大利，因為我跟李昂尼拍了三部片之後，覺得這個角色我已經做到極致，認為我該回美國想其他的點子。

我拍《菜鳥帕克》時，讓一些人感覺相當驚訝，首先是因為我自己沒參與演出，其次是我以前拍的電影大多是警匪片、西部片或冒險電影。查理・帕克對美國音樂影響深遠，所以拍有關於他的電影讓我很興奮。

不過，無論是戲劇或動作片，故事內容對我來說都是最重要的。有時候故事很好，有時候不好，這是從觀者的角度來判斷。你絕對必須面對挑戰，並且試著超越觀眾的預期。如果不這麼做，至少應該要嘗試創新，並且希望觀眾會對你的新點子有所回應。

我總是把觀眾放在心上。思考如何説故事的時候，你要想的，是怎樣盡可能讓故事對觀眾來説是有趣的，否則觀眾看電影的時候，你的故事就不會產生應有的生命力。

這一點很難判斷。你不能過度思考這件事，因為很多很棒的電影票房不佳，很多平庸的電影卻相當賣座。你能做的只有把自己當成觀眾，問自己，如果你走進電影院，想看到什麼樣的呈現方式？演這個角色的演員又該如何呈現？在電影的所有元素中，總有觀眾會去看、去評價，或者有喜歡或不喜歡的東西。當然，一旦下定決心以某種方式拍電影，那就這麼做。如果觀眾喜歡，那很棒；如果觀眾不喜歡，就回去規劃下一部電影。

我的工作速度可以很快。如果下一個案子已經就緒，也還不錯，而且已經醞釀了一陣子，我就可以開始進行。如果它還沒就緒，我就不動。

比方説，在進行《神祕河流》的後製與剪接時，我讀了《登峰造擊》劇本。我幾年前讀過原著，也喜歡這個劇本，所以心裡想：「嗯，我要拍這個。」然後他們問我何時想拍，我説：「立刻開始。」我們最後找了摩根・費里曼（Morgan Freeman）和希拉蕊・史旺（Hilary Swank），接著就直接開始製作。

一部電影之後立刻就接著另一部。不過也不是一直都這樣。有時候你得等一陣子，等一個很好的

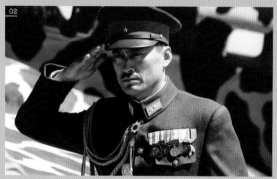

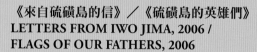

《來自硫磺島的信》／《硫磺島的英雄們》
**LETTERS FROM IWO JIMA, 2006 /
FLAGS OF OUR FATHERS, 2006**

（圖 01-08）伊斯威特在創造《來自硫磺島的信》過程中，展現了他在拍片時隨機應變的能力。這部片是在拍攝《硫磺島的英雄們》時發展出來的，而《硫磺島的英雄們》講述的是美國軍人在硫磺島戰役與戰後返國的故事。

「執行（《硫磺島的英雄們》）時，我開始讀另一個陣營的故事，尤其是關於栗林忠道[23]將軍的故事。」伊斯威特解釋說：「對美國人來說，那整個概念非常難以理解。告訴士兵永遠無法活著回家，要求他們繼續留下來死守陣地，想說服美國人接受這樣的指示非常困難。所以我心想，對栗林忠道這樣受過良好教育的人，這是什麼樣的狀況？他在哈佛進修過一陣子，學習了英語和美國習俗，也去過美國很多地方。對他來說，和人生中曾經是朋友的人打仗，是怎麼一回事？而對這群被徵召當兵、十五歲到二十五歲的年輕人來說，被派到一個島上赴死，又是怎麼一回事？這些想法讓我對當時的歷史好奇，於是打電話給一個在日本的朋友，詢問是否有關於栗林忠道的書。一切就這樣開始，最後我們寫出了一個劇本。整部電影是從零開始發展的。」

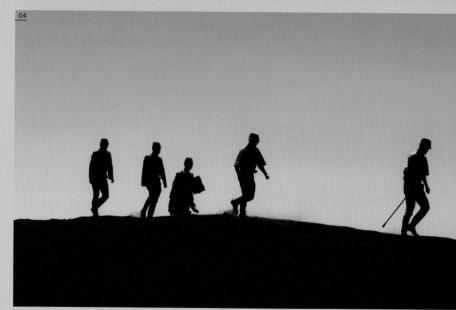

23 第二次世界大戰期間，率領日軍死守硫磺島的將軍。

圖 01-04：《來自硫磺島的信》

圖 02：渡邊謙飾演《來自硫磺島的信》中的栗林忠道將軍。

圖 05 至 08：《硫磺島的英雄們》

"我以前常和邦斯泰合作，直到他九十二歲過世為止。他在地球上看過的事物遠比我多，也清楚知道我在講什麼。他經常生氣的對我說：「伊斯威特，你應該雇用比較年輕的美術指導。」我會說：「不，我需要你的智慧。還有，你比我老，我不想當片場裡年紀最大的人。」"

《登峰造擊》MILLION DOLLAR BABY, 2004

（圖 01-03）伊斯威特不是每部片都會做深度研究。例如，他讀到《登峰造擊》劇本時，有把握能拍出具說服力的女性拳擊世界，因為他和別人聊過很多這類話題。

「我其實拍過很多動作片和打鬥場面，多年前也跟著屬害的拳擊教練艾爾·席凡尼（Al Silvani）做訓練。席凡尼訓練過知名的洛基·葛雷吉安諾（Rocky Graziano）等拳擊手。我以前還認識一個在拉斯維加斯的賭場區當拳擊手的女孩。我請席凡尼過去找她，我說，也許對你的

拳擊訓練有幫助。席凡尼回來後說她很棒。所以遇到《登峰造擊》這個案子時，我覺得我對這個題材有點熟悉，就從這裡開始切入這部電影。我沒看過女子格鬥或女子拳擊。我只是認識她們，思考她們的處境是如何。」

二〇〇五年，這部片讓伊斯威特榮獲奧斯卡最佳影片、最佳導演獎，希拉蕊·史旺與摩根·費里曼也由於在本片當中的演出，分別獲得奧斯卡最佳女主角與最佳男配角獎。

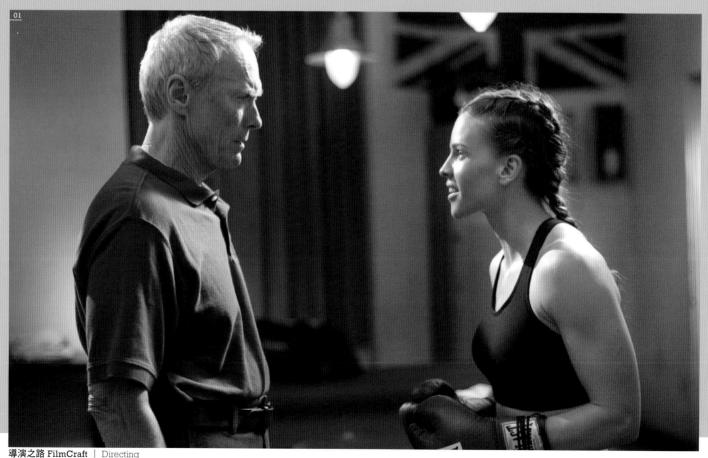

01

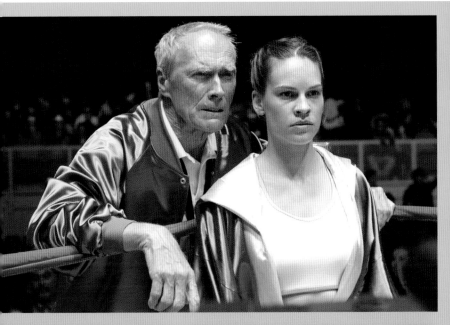

給年輕導演的建議

「我會說,運用你在人生中學習到的一切、你所看過的一切,把這些都整合進作品裡。不要讓其他人說服你放棄強而有力的點子。

「留意種種陷阱,也留意大家想提醒你看到那些陷阱,但如果是好的點子,就不要放棄它。你必須相信自己,相信自己可以做到,然後就去做。不要因為思考某件事而變得猶豫不決。我們會猶豫不決,因為某件事不會成功總是有一百萬個理由,但是你必須說,它可能成功的理由也有一百萬個,所以,就去做吧。」

圖 04:《經典老爺車》

> **"我總是把觀眾放在心上。思考如何說故事的時候,你要想的是怎樣盡可能讓故事對觀眾來說很有趣。"**

劇本上門。我不是只為了工作而拍電影。比較年輕的時候我可能會這麼做,但現在我拍的電影必須是我有感覺的題材。

我從不尋找特定的東西。以《強·艾德格》來說,我讀了劇本,覺得有趣,然後才想拍這部片。在那之前,我沒有一直渴望要拍強·艾德格·胡佛[24]的故事,雖然我小時候就認識這個人物。大家都知道他是聯邦調查局局長,我對這個單位總是有些好奇。還有,當然他也是個引起人們好奇的特殊人物,所以進一步探索相當有趣。

我不一定要拍很多鏡頭涵蓋。我盡量只拍我想看的鏡頭,有時候這麼做行不通,因為在剪接的時候可能會發現什麼東西不對,或是某場戲放進全片之後,感覺有累贅之處,於是只好放棄。

剪接是最後的塑型程序,就像用粘土做雕塑一樣,你可以用不適當的剪接毀了一部電影,也可以用好的剪接方式來讓電影更好。

我跟華納兄弟電影公司的關係對我有幫助。只要有人出資讓你拍片,讓觀眾能在任何地點透過各種語言觀賞,它就有希望成為成功的作品。

你總是可以把拍電影當成擲骰子,但無論如何,電影是很多優秀的人一起努力講述的故事,有很多人一起參與。那真的是一支小軍隊或是一個排,你們來到戰場,努力創造出作品。

團隊中最弱的環節就是團隊戰力的上限,所以我努力讓所有人都在想像力層面有所貢獻。如果某人有個點子,不管他在哪個部門,我都會聆聽,因為所有人都可能想出好點子。導演有很多事要做,所以如果不留意周遭的事物,就會妨礙自己把工作做得更好。

24 美國聯邦調查局(FBI)第一任局長。

《生死接觸》HEREAFTER, 2010

(圖 01-02)伊斯威特二○一○年的這部電影的開場,是以電腦動畫重建二○○四年的南亞大海嘯,壯觀、有真實感,而且駭人。他與西西·迪法蘭絲等演員用四天拍了這個段落,但真正的工作到了後期才開始。

「我在《太空大哥大》曾和(視覺特效指導)麥可·歐文斯(Michael Owens)合作,所以我打電話給他,告訴他,我們想做這個大海嘯段落。」

伊斯威特回憶說:「就這樣,我們都坐下來,開始看這場可怕海嘯的各種素人拍攝畫面。我們設計了角色會遭遇的故事——她會去哪裡、如何被海嘯沖走,最後的結局如何。我們把故事規劃好,去夏威夷茂宜島(Maui)的拉海納(Lahaina)拍攝,然後再到倫敦拍了一些水箱鏡頭。

「歐文斯和他的團隊必須知道所有其他的(電腦動畫)素材要放在哪裡。我們達成的最大成果,是讓故事在內心層面開展,所以你跟著角色掙扎求生,同時間她周遭的世界也正在崩壞。」

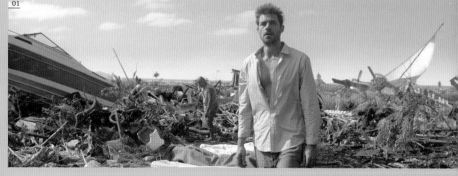

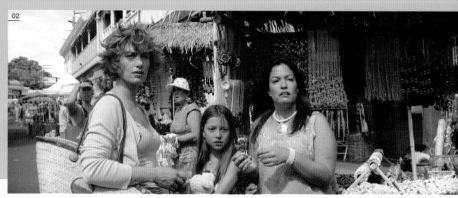

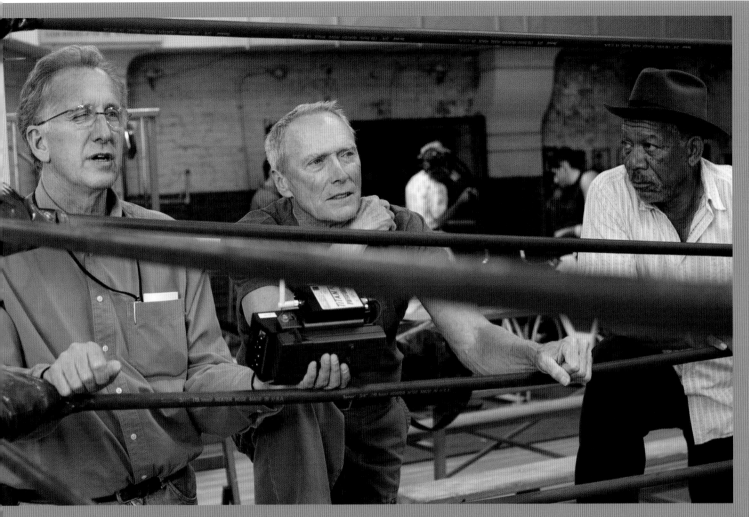

和同一組人合作，並且創造一套速記溝通方式

在伊斯威特的許多電影中，他向來與同一群人及部門主管合作。他目前的團隊成員有：製片羅勃·羅倫茲（Robert Lorenz）、攝影指導湯姆·史登（Tom Stern，圖03）、剪接指導喬爾·考克斯（Joel Cox），以及美術指導詹姆士·村上（James T. Murakami）。

「我經常和同一群人合作，於是我們發展出一套很棒的速記系統。」他說：「你不需要坐下來從頭解釋你想要什麼。你可以只說，我要這個像法國畫家莫內，或是要一九三八年這部電影的視覺風格，即便這部電影是黑白片，而你要拍的是彩色電影。大家都能理解。」

「我以前常和邦斯泰（亨利·邦斯泰〔Henry Bumstead〕，美術指導）合作，直到他九十二歲過世為止。他在地球上看過的事物遠比我多，也清楚知道我在講什麼。他經常生氣的對我說：『伊斯威特，你應該雇用比較年輕的美術指導。』我會說：『不，我需要你的智慧。還有，你比我老，我不想當片場裡年紀最大的人。』」

「史登和我合作已經多年，他以前是和攝影指導布魯斯·瑟堤（Bruce Surtees）、傑克·格林（Jack Green）搭配的燈光師，也跟我配合過的很多人有過許多合作經驗。」

「有一天，史登打電話給我，說他認為他可以加入（攝影指導）公會改當攝影師，正好那時我還沒聘請攝影師（二〇〇二年的《血型拼圖》〔Blood Work〕），所以我雇用了他。他加入了公會，我們就開始了合作關係。我對他非常滿意。」

圖03：攝影指導史登與伊斯威特、摩根·費里曼在《登峰造擊》拍片現場。

史蒂芬・佛瑞爾斯 Stephen Frears

"有人告訴我，我讓編劇參與的作法很特殊，不過，沒這麼做的導演
反而讓我感覺困惑。我認為，找編劇來現場比較能掌控局面，因為
你可以說劇本裡某個東西寫得不對。"

史蒂芬‧佛瑞爾斯職業生涯的起點，是一九六○年代在《摩根：適合接受心理治療的案例》（Morgan: A Suitable Case for Treatment, 1966）、《查理泡泡》（Charlie Bubbles, 1967）及《假如……》（If..., 1968）等經典英國電影中擔任助理。不過，他是在電視圈當中磨練導演技藝的，曾經與亞倫‧班奈（Alan Bennett）、湯姆‧斯托帕德（Tom Stoppard）與克里斯多夫‧漢普頓（Christopher Hampton）等一流編劇合作。

一九七一年，他執導處女作《偵探》（Gumshoe），由亞伯‧芬尼（Albert Finney）演出劇中的利物浦私家偵探。接下來，佛瑞爾斯陸續拍出職業生涯中許多優異的電視電影，包括：《華特》（Walter, 1982）、《西貢：貓年》（Saigon: Year of the Cat, 1983），以及《唐寧街風雲》（The Deal, 2003）。二○○○年，他還執導了美國現場直播電視電影《核戰爆發令》（Fail Safe），由喬治‧克隆尼（George Clooney）主演。

佛瑞爾斯的劇情長片成就也相當出色，一九八○年代最具盛名的一些英國電影是由他執導的，例如《打擊驚魂》（The Hit, 1984）、《豪華洗衣店》（My Beautiful Laundrette, 1985）、《豎起你的耳朵》（Prick Up Your Ears, 1987），以及《風流鴛鴦》（Sammy and Rosie Get Laid, 1987）。

一九八八年，他改編自法國小說家拉克洛（Pierre-Ambroise-François Choderlos De Laclos）原著的同名電影《危險關係》（Dangerous Liaisons），讓他獲得國際的肯定，這部片亦入圍奧斯卡最佳影片獎，但佛瑞爾斯直到下一部電影《致命賭局》（The Grifters, 1990）才獲得奧斯卡最佳導演獎提名，此片由史柯西斯擔任製片。

在此之後，他同時在英國與美國工作，執導了各種類型的電影，其中許多部因為細膩的敘事與卓越的表演而獲獎連連、備受讚譽。他的導演作品眾多，包括：《嘮叨人生》（The Snapper, 1993）、《失戀排行榜》（High Fidelity, 2000）、《美麗壞東西》（Dirty Pretty Things, 2002）、《裸體舞台》（Mrs. Henderson Presents, 2005）、第二度獲得奧斯卡獎提名的《黛妃與女皇》（The Queen, 2006），以及《塔瑪拉小姐》（Tamara Drewe, 2010）。

佛瑞爾斯最新的作品是《賭城風雲》（Lay the Favorite, 2012），由布魯斯‧威利（Bruce Willis）、蕾貝‧卡霍爾（Rebecca Hall）與凱薩琳‧麗塔－瓊絲（Catherine Zeta–Jones）領銜主演。[25]

25 佛瑞爾斯新的導演作品為：《拳王阿里終極之戰》（Muhammad Ali's Greatest Fight, 2013）、《遲來的守護者》（Philomena, 2013）、《是誰在造神？》（The Program, 2015）、《走音天后》（Florence Foster Jenkins, 2016）。

史蒂芬・佛瑞爾斯 Stephen Frears

我小時候不想當電影工作者，但因為沒太多其他事可做，還是看了很多電影。我在萊斯特（Leicester）長大，那裡有四十家電影院，我每個星期大概都會去看兩次電影。

後來我離家去念寄宿學校。每個星期六下午，他們會放電影讓我們這些男生安靜下來。我看了很多威爾・黑（Will Hay）主演的喜劇片——直到現在還能背出《詢問警察》（*Ask A Policeman*, 1939）的台詞——也看了很多馬克思兄弟（Marx Brothers）的喜劇片與戰爭電影。我不知道反覆看了多少次李察・艾登保祿（Richard Attenborough）一跛一跛地走回家，還有傑克・霍金斯（Jack Hawkins）跟著船一起沉到海裡。

在我十六歲左右，出現了很多像《金屋淚》（*Room at the Top*, 1959）這樣的好電影，它們描述的是我周遭的世界。進劍橋大學後，我開始看法國、瑞典、匈牙利和捷克的精采歐洲電影。還記得看到《金髮女郎之戀》（*A Blonde in Love*, 1965）時，我簡直無法相信自己看到的。劍橋畢業後，我到（倫敦的）皇家宮廷劇場（Royal Court Theatre）工作。我一直想去那裡，因為它吸引了有趣的知識分子。那時候還沒想過進入電影圈。我在那裡和林賽・安德森（Lindsay Anderson）工作，然後遇見了卡雷・瑞茲（Karel Reisz）。

瑞茲建議我去《摩根：適合接受心理治療的案例》的劇組工作。拍攝第一天結束後，我回到家（那是我第一次到拍攝現場），完全不知道那天是什麼狀況。他們必須實際對我解釋攝影指導與攝影機操作員的差別。我那時是所謂的低能天才，但其實有人在拍片現場問令人傻眼的問題還不錯。為什麼發生了這件事？為什麼他不那麼做？當你像個孩子在問問題，大家就不再把一切視為理所當然。我經常要大家避免迂迴的表達方式。我們應該清楚具體呈現事物。

我參與了安德森執導的《假如……》，以及芬尼執導的《查理泡泡》。剛過二十歲的那幾年，我就像包裹似的，在這些優秀導演之間傳來傳去。和芬尼合作時，他第一次當導演，所以感覺就像他去上學，我去陪讀。當時的攝影指導是彼得・蘇西茲斯基（Peter Suschitzky），他會和劇組其他人向芬尼說明所有的事，而我就坐在他們腳邊，也上了一連串的課。最後，當然你只能透過拍電影來學習怎麼拍電影。

從某些層面來看，導演的職責很狹隘、精細，他負責的是思考。其他人都太忙了，全都專注在其他事情。《危險關係》對我來說是前進了一大步。一八八〇年代的法國生活讓我不知所措。他們讓我看了很多圖片，帶我去某個城堡四處看看，不過我還是找不出頭緒。最後，優秀的美術總監史都華・克雷格（Stuart Craig）來找我，直接勾勒出電影的設計。他告訴我，這個角色是最富有的，所以我們給她最大的房子。他打造了穿越許多間臥室的走道，還有很多非常實用的東西，落實了這部片的具體景觀。他的表現實在傑出，你只要跟著他走就可以了。

戲服部門的預算比美術部門還高；這兩個項目都拿到奧斯卡獎，但克雷格真的沒有任何可拿來參考的基礎，他是從無到有完成美術設計的。這正是電影所創造的幻象。

我的第一部片是短片《燃燒》（*The Burning*, 1968）。那個年代短片的重要性比較高，我的短片還在電影院裡放映，但現在短片變成大家避免拍電影的一種方式。《燃燒》這支短片的背景是南非革命爆發的那一天，是從一篇真的很棒的短篇小說改編而成的。回顧這部短片，我看到自己當年做的東西現在也還在做。當初拍片時我有很棒的劇組，他們幫我完成這部片，因為我不知道怎麼做。

這部短片讓我拿到一些案子，一部紀錄片和一系列電視兒童影片。我認為我直到拍《豪華洗衣店》時，才學會思考關於觀眾的事，因為在那之前我和觀眾沒有任何接觸，即使我的電視電影《去年夏天》（*Last Summer*, 1977）有一千八百萬人收看。對我

們這群人來說，電視是最特別的搖籃。我們有戰後英國這個絕佳主題，我們所有人都是邊做邊學。

無論電影或電視，我有興趣的終究是題材。我在約克郡電視台時，遇到了納維爾‧史密斯（Neville Smith），那時我們手上都沒案子，所以我建議一起拍一部驚悚片。史密斯坐下來，寫出《偵探》的前四十頁，而且非常精采。我遇到史密斯時不知道他這麼厲害，或者該說是那時我不知道怎樣才是厲害，但我覺得自己讀到的是很好的劇本，也說它很棒。我不知道這是不是也代表我有天分。

拍《豪華洗衣店》時，我想我們都還是初生之犢，但我們把電影拍出來，發現它很棒，而且運氣好得讓人難以置信。當一切都對了，就像拍《黛妃與女皇》那樣事事順利，我看得出一切都沒問題，但完全不知道這些是電影成功的要素。只要任何要素出錯，我們就完蛋了，但它們都沒問題。

當然，電影出問題的時候令人沮喪。那就像火車一樣，你沒辦法讓它停下來。你知道事情不對勁，但無計可施，就像困在運轉的機器裡。例如《致命化身》（Mary Reilly, 1996），我知道我們的狀況不對勁。克里斯多夫‧漢普頓（Christopher Hampton）這個劇本原本是為提姆‧波頓（Tim Burton）寫的，但波頓沒辦法執導，然後他們來找我。為片廠拍

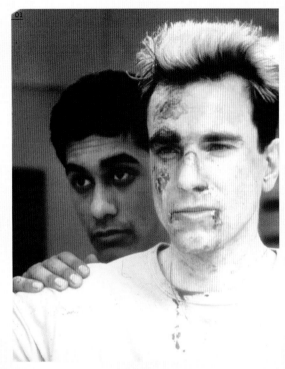

圖 01：《豪華洗衣店》中的丹尼爾‧戴－路易斯（Daniel Day-Lewis）與高登‧沃內克（Gordon Warnecke）。

《核戰爆發令》FAIL SAFE, 2002

（圖 02）二〇〇〇年，喬治‧克隆尼找佛瑞爾斯執導一九六四年電影《奇幻核子戰》（Fail Safe）的電視直播版，編劇是華特‧伯恩斯坦（Walter Bernstein）。

「我沒做過現場直播，但很好奇，想知道要怎麼做，是不是做得到，所以接下它。」他說：「排練期很長，在攝影棚有十二天。我常（對克隆尼）說，為什麼不能錄影，我來剪接，然後說這是直播？他聽了非常震驚，所以我們還是做現場直播。以前的直播電視劇，演員把很長的戲演出來就好。這部片不一樣，完全以畫面切換為基礎，所以我們在攝影棚內真正做的，就是持續讓畫面的切換更精準。我找（知名剪接師）安‧寇堤茲（Anne V. Coates）來協助呈現這部片。那是非常有趣的經驗。」

《危險關係》 DANGEROUS LIAISONS, 1988

（圖 01-04）這部片仍是佛瑞爾斯最成功、最令人滿意的作品，它改編自漢普頓的賣座舞台劇，而此劇又改編自拉克洛的經典書信體小說。當時，二度獲得奧斯卡獎的名導米洛斯·福曼（Milos Forman）也在改編這個故事，但《危險關係》登上銀幕的速度比較快，也一直是大家比較偏愛的電影版本。

「有時我在電視上看到它的片段，還是無法相信我有機會能導演這部片，但那時他們找不到其他導演，因為米洛斯在拍另一個電影版。」佛瑞爾斯說：「《豪華洗衣店》很成功，但我被視為拍比較骯髒、反體制電影的導演，不過《危險關係》在本身的形式上也是這種電影。」

佛瑞爾斯說，他認為這部片是黑色電影，也很高興由華納兄弟負責此片發行，因為華納的品牌標誌與一九三〇年代的黑幫黑色電影有緊密連結。「我當時不想做的，就是拍出可能被誤認為藝術的作品。」他說。

「我在拍這部片時，經常想到希區考克與其他拍黑暗題材電影的導演。」他說：「有個很棒的鏡頭，葛倫·克蘿絲（Glenn Close）從樓梯上走下來，告訴約翰·馬克維奇（John Malkovich）一個她無法控制的男人的故事。我記得希區考克在《美人計》（*Notorious*, 1946）裡設計了一個樓梯，階梯很寬，表面很平坦。我們的場景在城堡裡，沒有這樣的樓梯，所以最後的拍法是攝影機滑降，拍攝馬克維奇牽著克蘿絲下樓，創造出那樣的效果。」

這部片的開場是四分鐘長的場景段落。在這個段落，所有角色都在更衣，佛瑞爾斯與剪接師米克·奧斯利（Mick Audsley）基本上把全片的核心衝突都鋪陳出來了。「我不能說我們在拍這段戲時，我心中已經想好一切，但我可以看到這些鏡頭走向這樣的結果。」一向謙遜的佛瑞爾斯說：「我的重點是：如何盡快鋪陳衝突？我們可以多快做到這一點？怎樣以最精簡的手法做到這一點？」

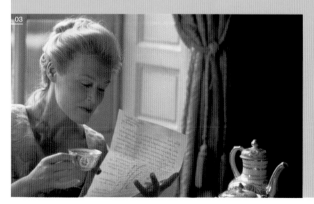

"有膽量說某個東西無趣是重要的，但不是用批判的方式去說，而是：既然我們一起想出了相當無趣的東西，那麼為什麼我們不能再想出有趣的東西？顯然我們是一邊拍電影一邊學習。"

片時，必須以某種規模來拍攝。如果是為英國廣播公司（BBC）拍的，它就會非常好。換句話說，我做的一切完全不適合這部片，所以我的確就像在駕馭一匹脫韁野馬。我一度停拍，因為我知道這是個錯誤。後來茱莉亞·羅勃茲（Julia Roberts）加入卡司，她很優秀，但預算也因而推高了，我變得無能為力。現在我不願意再看這部電影。

我認為我可以在所有人之前察覺某件事情不對勁。我想起《嘮叨人生》，它是很美好的經驗，後來在《情繫快餐車》（The Van, 1996），其中有一場戲，我覺得我應該感到什麼，但為什麼沒有？如果電影拍對了，我應該會感覺到什麼。這是直覺。

不過我無法解釋為什麼《危險關係》這麼順利。我們從頭到尾都做對了。當時漢普頓認為我起用基努·李維（Keanu Reeves）簡直是瘋了。他認為我失去理性，但選李維來演產生了成效。

編劇通常都是我的朋友，他們總會在現場。我拍片時編劇很少不在場。我不懂為什麼不找編劇來。你有攝影師、電工、錄音師，應該也要有編劇。這只是相同流程的一部分。在《賭城風雲》，編劇迪文森堤（D. V. DeVicentis）是製片之一（《失戀排行榜》也是他寫的），所以他全程都在。他在拍攝期間做了大量工作，一直在改寫。即使到了剪接室，我們還在改寫劇本，刪減一點東西。

有人告訴我，我讓編劇參與的作法很特殊，不過，沒這麼做的導演反而讓我感覺困惑。我認為，找編劇來現場比較能掌控局面，因為你可以說劇本裡某個東西寫得不對。《塔瑪拉小姐》的編劇瑪麗亞·布菲尼（Moira Buffini）不斷在改寫場景，她的工作模式就像美國搞笑節目的編劇。《豪華洗衣店》的編劇哈尼夫·庫雷西（Hanif Kureishi）總是在寫新的劇本內容，洗衣店裡那個講電話的男人，完全是他在片場即興寫出來的。

我不會大吼大叫。如果必須用吼的，那就是有些事情不對勁。你必須有辦法在所有爭辯中勝出，這不是為了自我滿足，而是為了正確的理由。你

的思考必須絕對正確，如果無法在辯論中勝出，你的思考就有問題。

你必須具備說服所有人的能力。我在拍《賭城風雲》其中一場戲時，那天的進度落後，一切都不對勁。當我們終於決定要在哪裡拍這場戲時，布魯斯·威利開始用比較戲劇化的方式演出。最後我整理思緒，然後說，我一直認為這場戲算是某種笑話，所以我們應該只用一台攝影機拍攝，用同時能拍進雙人的鏡頭來拍攝。他理解了。

幸運的是我能夠整理思緒：這個地方我必須做對。儘管所有人都把你往錯的方向拉，你還是必須集中思緒，然後說，不是那個方向，這個方向才對。然後，所有人必須理解你說的沒錯。

我總是告訴演員節奏快一點。我記得蓋瑞·歐德曼（Gary Oldman）在剪他編導的《切勿吞食》（Nil by Mouth, 1997）時，我去看他，他告訴我，他跟艾佛·蒙利納（Alfred Molina）在拍《豎起你的耳朵》時經常發笑，因為我老是叫他們快一點。幾年後，他看自己的電影，後悔沒在拍片時要求他的演員節奏快一點。比利·懷德常把計時器掛在演員身上，我記得李察·德瑞佛斯（Richard Dreyfuss）曾提到，史匹柏會說：「這場戲拍了五十八秒很不錯，現在，用四十五秒演完。」

經過多年歷練，你學到這件事。我在書裡讀到法蘭克·卡普拉（Frank Capra）會拍攝正在看他的電影的觀眾反應，並且發現一群觀眾的思考速度比一個人快，這是非常深刻的發現。這不是你預想得到的事。在《賭城風雲》，我要演員非常快速表演，但在剪接出來的電影裡，完全看不出他們被要求採取快速的表演方式。他們快速表演，是因為我叫他們這麼演，但看不出他們有匆忙的樣子。

當然，你需要讓拍攝的內容保持有趣。我記得我們在拍片時，偶爾（攝影指導）克里斯·曼吉斯（Chris Menges）會來跟我咬耳朵說：「這非常、非常無聊。」等我壓抑住想勒死他的慾望，立刻

《致命賭局》THE GRIFTERS, 1990

（圖01）史柯西斯看過《豪華洗衣店》後，自己擔任製片，邀請佛瑞爾斯導演改編自吉姆·湯普森（Jim Thompson）原著小說的電影《致命賭局》。

「從《豪華洗衣店》顯現的導演特質就能看出我是導演《致命賭局》的理想人選，這似乎是超越凡人的聰明心智。」佛瑞爾斯說。他拍完《危險關係》之後，接下這個案子，並說服唐諾德·威斯雷克（Donald E. West-lake）來寫劇本，理由是「本片的重點是那幾個女人」。

就發覺他說的絕對沒錯。有膽量說某個東西無趣是重要的，但不是用批判的方式去說，而是：既然我們一起想出了相當無趣的東西，那麼為什麼我們不能再想出有趣的東西？顯然我們是一邊拍電影一邊學習。約翰·福特在拍默片短片時說，他已經發明了搶銀行的好方法。這就是拍電影的關鍵。漂亮的推軌跟拍鏡頭不是重點，怎樣以有趣的方式搶銀行才是重點。

事實上，史柯西斯曾說，看我的電影時，它們的重點不是推軌跟拍鏡頭，而是跟著這群角色沉浸在故事裡，享受一段有趣、美好的時光。

圖01：《致命賭局》中的安潔莉卡·休士頓（Anjelica Huston）。

圖02與04：《美麗壞東西》中，奧黛莉·朵杜（Audrey Tautou）飾演瑟奈·潔利（Senay Gelik）。

圖03：《美麗壞東西》中，佛瑞爾斯指導飾演歐克威的奇維托·艾吉佛（Chiwetel Ejiofor）。

《美麗壞東西》DIRTY PRETTY THINGS, 2002

（圖02-04）在這部電影裡，佛瑞爾斯與編劇史帝芬·奈特（Steven Knight）採取移民的觀點，對倫敦進行相當不尋常的描寫。這部驚悚片的核心是器官走私。佛瑞爾斯說，他與奈特合作，加快了電影的步調。「讓劇情走到核心衝突的速度很重要。我讀劇本的時候，廁所裡的心臟那場戲是在第三十頁，等到我們拍這部片的時候，這場戲是在第十頁。」

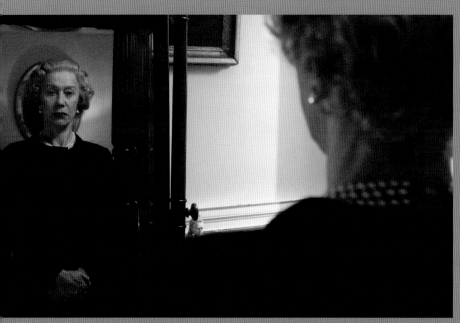

正確的選角

眾所皆知，佛瑞爾斯與最大牌的電影明星合作，其中許多人都因為演出他的電影而得獎：海倫‧米蘭（Helen Mirren）因《黛妃與女皇》（圖05）榮獲奧斯卡最佳女演員獎；茱蒂‧丹契（Judi Dench）因《裸體舞台》而獲提名；安潔莉卡‧休士頓（圖01）與安妮特‧班寧（Annette Bening）因《致命賭局》而獲提名；葛倫‧克蘿絲與蜜雪兒‧菲佛（Michelle Pfeiffer）（圖06）因《危險關係》而入圍。

「憑著直覺選角。」他說：「對我來說，選角過程是在追尋清晰性。某人一走進試鏡室，整部電影就合理了。」

起初，他並不想在《致命賭局》選用安潔莉卡‧休士頓；在《賭城風雲》，他也不想找蕾貝卡‧霍爾來演美國南方女性（圖07）。「（霍爾的）經紀人向我建議用她，我說我想用美國女演員。」他回想說：「最後我讓她來試鏡，她走進房間，我告訴她我對她有些成見。她還是做了試鏡，表現精采。我有一整年的時間都在拒絕選她演這個角色。」

07

圖05：《黛妃與女皇》中的海倫‧米蘭，她因演出女皇一角榮獲奧斯卡最佳女演員獎。

圖06：《危險關係》中的蜜雪兒‧菲佛。

圖07：《賭城風雲》中的布魯斯‧威利與蕾貝卡‧霍爾。

泰瑞・吉廉 Terry Gilliam

"我其實不會稱我自己是電影導演。我必須對一個點子或一個故事著迷。如果它完全占據我的思緒,電影就會自己拍出來。我只是那隻負責書寫的手,我只是扮演這樣的角色。"

英裔導演泰瑞‧吉廉出生於美國，是當今世界上最具想像力的現役電影工作者之一。一九七〇年代初期，他是傳奇喜劇團體「蒙地蟒蛇」（Monty Python）的成員，參與製作了電視節目**《蒙地蟒蛇之飛行馬戲團》**（*Monty Python's Flying Circus*），但他主要的企圖還是在導演電影。

一九七四年，他與泰瑞‧瓊斯（Terry Jones）共同執導**《聖杯傳奇》**（*Monty Python and the Holy Grail*）。一九七七年，他完成自己執導的處女作**《巨龍怪譚》**（*Jabberwocky*）。之後他接連拍出三部令人興奮的奇幻電影，讓他被視為少見的具有超卓想像力的導演：**《向上帝借時間》**（*Time Bandits, 1981*）、**《巴西》**（*Brazil, 1985*）、**《終極天將》**（*The Adventures of Baron Munchausen, 1988*）。這三部電影的主題分別是關於一個男孩、一個成年男人、一名老人，可視為三部曲。

儘管**《終極天將》**受各種製作難題阻撓、預算超支的情況眾所周知，但吉廉想辦法以**《奇幻城市》**（*The Fisher King, 1991*）與**《未來總動員》**（*Twelve Monkeys, 1995*）扭轉了好萊塢對他的負面觀感。這兩部電影都在片廠體系裡製作，且獲利都相當不錯。從此之後，吉廉的作品符合觀眾期待，多采多姿又多元：**《賭城風情畫》**（*Fear and Loathing in Las vegas, 1998*）改編自杭特‧湯普森（Hunter S. Thompson）的原著；**《神鬼剋星》**（*The Brothers Grimm, 2005*）是華麗的喜劇童話；**《奇幻世界》**（*Tideland, 2005*）是黑暗的奇幻戲劇；**《帕納大師的魔幻冒險》**（*The Imaginarium of Doctor Parnassus, 2009*）是奇幻冒險電影。

對於這樣想像力無窮的導演來說，自從**《終極天將》**這場災難之後，遇上壞運彷彿是無法避免的事。一九九九年，男主角尚‧羅契夫（Jean Rochefort）由於背部問題，不得不放棄演出吉廉的**《殺了唐吉訶德的男人》**（*The Man Who Killed Don Quixote*，這個危機被拍成紀錄片**《救命吶！唐吉訶德》**〔*Lost in La Mancha*〕。）二〇〇八年，在**《帕納大師的魔幻冒險》**製作過程中，主演明星希斯‧萊傑（Heath Ledger）突然過世，讓吉廉必須重新構思此片當中的一些部分，並找來不同演員（強尼‧戴普〔Johnny Depp〕、柯林‧法洛〔Colin Farrell〕與裘德‧洛〔Jude Law〕）接力演出萊傑的角色。目前他正試圖找到新卡司，讓**《殺了唐吉訶德的男人》**計畫能夠再度開啟。[26]

26 吉廉最新的導演作品為**《明日定律》**（*The Zero Theorem, 2013*），**《殺了唐吉訶德的男人》**也預計於二〇一七年完成。

泰瑞・吉廉 Terry Gilliam

有時我醒來，不知道要做什麼，甚至不知道自己是做什麼的。這就像我甚至不知道從哪裡開始。我不明白我有什麼技巧，或是否有什麼值得說的。我想我就只是開始動手：我跳下懸崖邊緣，看看會發生什麼。我開始導演電影，然後學會怎樣導演電影，接著就是一段歸零的過程。

我對電影一直很感興趣。十二歲的時候，我家搬到加州，我們住在聖費爾南多谷（San Fernando Valley），好萊塢就在山的另一邊。我認識一些人的父母在電影圈工作，所以好萊塢總是近在眼前但遠在天邊。

我二十三歲時在紐約念電影學院的夜間課程，但上了四個晚上的課，我就發覺我不會碰到任何電影製作器材，所以我讀了一本俄國電影大師艾森斯坦（Eisenstein）寫的關於電影技巧的書，然後四處拜託，進入一間逐格動畫（stop-motion animation）工作室不支薪工作。我打掃、做任何雜務，只求能夠留在現場看拍片。

從這個管道，我獲得另一份同樣是無薪的工作——在改編自詹姆斯・喬伊斯（James Joyce）小說《芬尼根守靈夜》（Finnegans Wake）的低成本電影劇組做事。記得有一天，他們在酒吧的桌邊準備拍一個鏡頭，但沒辦法搞定。我的空間感一向很好，很快就發現必須把那張桌子放在轉盤上，但他們不聽我的，所以我離開這個劇組。對我來說，什麼事出了錯很明顯。我的視覺認知一向很強，所以理解空間關係。我可以在地圖裡看到某些東西。

那時我的正職是一本幽默雜誌《救命！》（Help!）的助理編輯。我們的特色是相片連環漫畫專欄「攝影小說」（fumetti），那就像靜態一格格呈現的電影。我們寫好諷刺故事，然後出去拍照。我們需要演員、實景、戲服、場景，我負責把這些東西都找齊，所以我雖然在雜誌當編輯，卻在學習拍電影的種種實務面向。

我每星期只賺兩美元，比領失業救濟金還少，但還是想辦法存了足夠的錢，買了第一台十六釐米

Bolex 攝影機。我也買了一台小小的卡帶錄音機。我跟兩個男人分租一間公寓，其中一個是作家，另一個是漫畫家。一到週末，我們會買三分鐘長的膠卷，然後看天氣狀況，寫一個小短片，再穿上搞笑的衣服到處跑。

理查・萊斯特（Richard Lester）導演的《跑、跳和靜止》（The Running, Jumping, Standing Still Film）[27] 啟發了我們。我們也在各家後製公司到處跑，撿人們丟棄的空畫面膠卷，然後直接在上面畫畫。這是我第一次嘗試做動畫。我們所做的一切都是在實驗怎麼講故事。

我到英國去當插畫家與雜誌藝術指導的時期，暫時沒再嘗試拍電影，但開始為電視製作剪紙動畫（cutout animation），不久，《蒙地蟒蛇之飛行馬戲團》就誕生了。泰瑞・瓊斯和我在做這個節目時總是互開玩笑，對節目打光與拍攝方式也都覺得很挫折，所以當《聖杯傳奇》獲得電影公司開拍許可，我們兩個人都跳了起來，因為我們終於有機會當導演了。我們是邊做邊學。

瓊斯和我覺得我們看世界的方式相同，在前製與勘景階段，一切都很順利。但等開拍之後，顯然我們對事情的看法不如我們原本預期那樣一致。我是動畫背景出身，當時無法平靜有耐性地表達自己的意見，有時覺得與其他人溝通很困難。顯然我跟瓊斯經常講相互牴觸的話——兩個不同的導演意見，所以我們分工：瓊斯負責導演其他蒙地蟒蛇成員，我則留在攝影機旁，專注於視覺呈現、場景與戲服等部分。這樣的分工成效不錯。

在《聖杯傳奇》之後，我想，我在我所有電影裡都能創造自己的世界。就某種程度來說，每個導演都在扮演神。我堅信，我們必須忠於自己的創作，必須保護它。

以《巴西》的結局為例，電影公司想要皆大歡喜式的，但這會讓我們創造的世界變成謊言。那個世界的規則非常重要，不能只為了讓主角永遠過著幸福快樂的日子而打破那些規則。最後主角山

27 這部超低成本的短片獲得披頭四的青睞，萊斯特因而獲邀導演《一夜狂歡》（A Hard Day's Night）等披頭四電影。

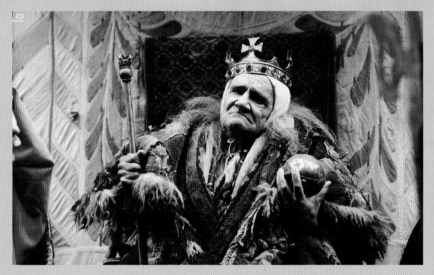

《聖杯傳奇》
MONTY PYTHON AND THE HOLY GRAIL, 1974

（圖 01-03）在這部片中，吉廉與共同導演瓊斯努力讓喜劇發生在「很真實、很臭、可觸及的世界裡」。

吉廉解釋說：「因為喜劇發生在真實世界，所以變得更好笑。帕索里尼的電影啟發了我們，因為你可以聞到、碰觸到、感覺到他的作品，我喜歡這種特質。我們想要創造同樣的真實感。像是『把你家死人帶出來』那樣的一些場景，『笑』果非常好。我的意思是（團員麥可·培林〔Michael Palin〕在）吃泥巴！儘管喜劇愚蠢至極，我們卻以正經的表情演出。電影中的世界，我相信在任何層面都具有真實感。」

姆·勞利（Sam Lowry）發瘋了——在他自己的想像世界裡，他安全了——就他所陷入的處境而言，這已經是最歡喜的結局了。

我之所以與片廠爭執《巴西》的結局，我認為《銀翼殺手》（Blade Runner）是主要原因；雷利·史考特（Ridley Scott）這部電影令人印象深刻，但結局卻讓我覺得遭到背叛[28]。我為《巴西》而戰，只是為了忠於故事，以及我們創造的世界。忠於創作是必要的。

《巴西》的預算帶給我們很多限制，我們處理這些限制，並創造出比銀幕所見更豐富的世界，對此我感覺十分驕傲：我們用了像是「幸福：我們一起參與」這類海報。

這些手法對於暗示故事世界其他部分的存在相當重要，因為就像我所有的電影一樣，在景框邊緣之外，什麼都沒有了[29]。我利用景框裡的每一吋。

我們的企圖心總是比我們的預算大。我們永遠無法負擔觀眾所見畫面以外的東西。每個細節都變得重要——戲服、椅子……等。我對這些有點偏執，但這讓我保持忙碌，因為如果有太多空閒時

28 《銀翼殺手》在一九八二年上映的版本，因片廠壓力而有較正面的結局。一九九一年重新發行的導演版，移除了上映版的正面結局。

29 如果預算充足，在攝影機景框之外，還會有額外的場景設計、美術道具、臨演等。

圖01：《向上帝借時間》

間，我就會重新思考一切，我很快就會失去信心，所以我需要忙著專注在鏡頭裡的一本書或某個燈罩。我對演員比較有信心，因為如果卡司與劇本夠堅強，它們就能順利過關。

我其實不會稱我自己是電影導演。我必須對一個點子或一個故事著迷。如果它完全占據我的思緒，電影就會自己拍出來。我只是那隻負責書寫的手，我只是扮演這樣的角色。

我身邊圍繞的都是敢直言的人，例如我的攝影指導尼可拉·佩科里尼（Nicola Pecorini），他從《賭城風情畫》開始就一直和我合作。在他之前的攝影指導是羅傑·普拉特（Roger Pratt）。他們都是有話直說的人，我喜歡這樣的性格。我們可以開誠布公地辯論。我想要有主見的人。

《奇幻城市》是我在美國的第一部電影，拍這部片時，官僚階層、法西斯的電影製作模式讓我很煩，劇組都開心地聽從命令，毫不質疑。我用了幾個星期的時間才讓他們認真投入。英國劇組勇於大聲説出自己的意見，我比較喜歡。

我對導演工作的哲學是學習每個人的職責。我必須能夠做每一種工作。我做的水準比不上請來的專業人員，但我必須能做這些工作，所以如果有人退出，我們可以繼續拍攝。

身為導演，你沒有辦法經常看其他導演工作，除非你在他們的拍片現場流連，所以只有透過與劇組交談，你才能了解跟史匹柏或盧卡斯工作是什麼情形。我發現，我是極少數似乎能理解每個人工作內容的人，所以當我請某人做某件事，我知道這可能是困難或複雜，但並非瘋狂。在場景刷漆或抹灰泥時，我會告訴工作人員要怎麼做，而且可以非常煩人。不過他們也欣賞我這麼做，因為他們發覺導演其實知道，也會和他們聊他們的貢獻。我或許要求很高，但劇組知道我理解並感謝他們達到的成果。

我父親是木匠，我很小就在建築工地工作。如果你來自這樣的背景，理解東西是如何打造出來的，這對你會有幫助。類似的狀況是我的妻子本來是BBC的化妝師，我們在拍《巨龍怪譚》時，會一起坐在家裡做食人怪物的牙齒。所以我對化妝有所認識。

拍攝《巨龍怪譚》時，我學會怎麼和演員交談。麥克斯·沃爾（Max Wall）與約翰·勒梅蘇耶（John Le Mesurier）相信工作人員表上寫著我是導演，所以注意聽我説話。他們做我要求他們做的事。我心想，這真是不得了。只要他們相信我是導演，我也不做蠢事，我們就能順利工作。在「蒙地蟒蛇」時期之後，這真是讓我鬆了一大口氣。我沒有擔任《萬世魔星》（Life of Brian）的共同導演，因為導演《巨龍怪譚》時，演員們毫無怨言地執行我的要求，工作狀況有所不同，而且令人愉快。

每個演員都不同。有些人希望聽到指示，其他的則想告訴你他們想怎麼演。我盡量只跟合作起來有趣且演技精湛的人共事，所以選角時非常謹慎，清楚意識到誰將和我們一起走上這趟登高山的冒險旅程。

有人告訴我，我很擅長指導演員，但影評人似乎在《奇幻城市》之前沒注意到這一點。我先前的電影有太多視覺的東西讓他們分心，也有很多登上媒體的對抗事件可以寫，但是《奇幻城市》單

《賭城風情畫》
FEAR AND LOATHING IN LAS VEGAS, 1998

（圖 02-05）原本即將執導此片的是阿力克斯・考克斯（Alex Cox），他退出之後，由吉廉接手。「因為電影原著是我生命中非常重要的一本書，我其實很怕這個案子，但戴普和迪特洛已經加入卡司，而我一直想和戴普合作，所以我還是接了。（編劇）湯尼・格里桑尼（Tony Grisoni）和我拋開考克斯的劇本，八天內寫了一個新的版本（後來又用兩天改寫）。我們的概念很簡單：決定杜克（Duke）與剛佐（Gonzo）是進入地獄的維吉爾（Virgil）與但丁（Dante）。[30] 維吉爾是異教徒，就某種意義來說，完全沒有道德觀念的剛佐也是。杜克會是有道德觀的角色，最後剛佐超越了它。我常對大家說我們是鯊魚，我們只能前進不能休息。」為了這部片，吉廉找來新的年輕攝影指導佩科里尼。「他是我的剛佐，我就是杜克，我們就是全力以赴。拍那部電影很開心，完全不能回頭或猶豫。剛佐風格的電影製作就是不斷前進，若是有懷疑，繼續拍下去。」

圖 02：吉廉在《賭城風情畫》拍攝現場。

30 在但丁的《神曲》中，古羅馬詩人維吉爾的靈魂引導但丁遊歷地獄。

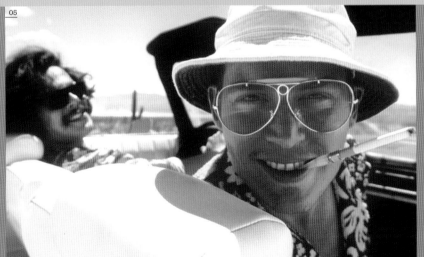

電影演員

吉廉的作品裡眾星雲集，包括史恩・康納萊（Sean Connery）、勞勃・狄尼洛（Robert De Niro）、羅賓・威廉斯（Robin Williams）、布魯斯・威利、強尼・戴普、麥特・戴蒙（Matt Damon）、傑夫・布里吉（Jeff Bridges）、布萊德・彼特、希斯・萊傑，以及班尼西歐・迪特洛。

「像布里吉或戴普這類的演員，真的清楚理解電影景框在哪裡。」他說：「在《賭城風情畫》裡，有一場戲是戴普和迪特洛開車，陶比・麥奎爾（Tobey Maguire）坐在後座，我們用一支廣角鏡頭，戴普一邊直接對攝影機講話，一邊用菸嘴比畫出景框的四個角落（圖 05）。他這麼做只是好玩，真是了不起。戴普對景框有種禪一般的感覺，非常精準，即便目標在他看不到的十公尺外，他也可以走到定位。」

廣角鏡頭

吉廉最知名的，就是他運用廣角鏡頭的手法，為影像創造幻象、超現實的質感，尤其是在《巴西》這部電影裡（圖 03-06）。

「因為廣角鏡頭拍進來的畫面，比你的周邊視野（peripheral vision）更大，你在銀幕上會看到很多東西，讓內景產生幽閉恐懼的感覺。」他如此說明：「我對於人們居住的世界及角色同樣著迷。我認為長鏡頭是作弊，因為它把你要觀眾專注觀看的事物加以孤立，不讓它繼續屬於世界整體的一部分。廣角鏡頭把一切都呈現在焦距裡——背景人物和前景的主要角色都有焦。他們對我來說都很重要。

「我透過攝影機看畫面時，會想爬進我們在拍攝的世界裡。廣角鏡頭讓我可以這麼做。用廣角鏡頭拍攝也比較難，因為要把燈光藏起來的難度更高，廣角鏡頭也會產生畫面周邊變形等問題，演員與鏡頭之間的距離也變得重要，如果沒有控制好，畫面就會過度變形。《巴西》裡的強納森·普萊斯（Jonathan Pryce）經常非常靠近攝影機，有時候效果很好，例如結局時他在精神病房裡的那場戲。不過，有時候用廣角鏡頭時，要把攝影機與燈光布置好，是件非常複雜也耗時間的事。」

圖 01-02：吉廉為《巴西》所畫的分鏡表原稿。

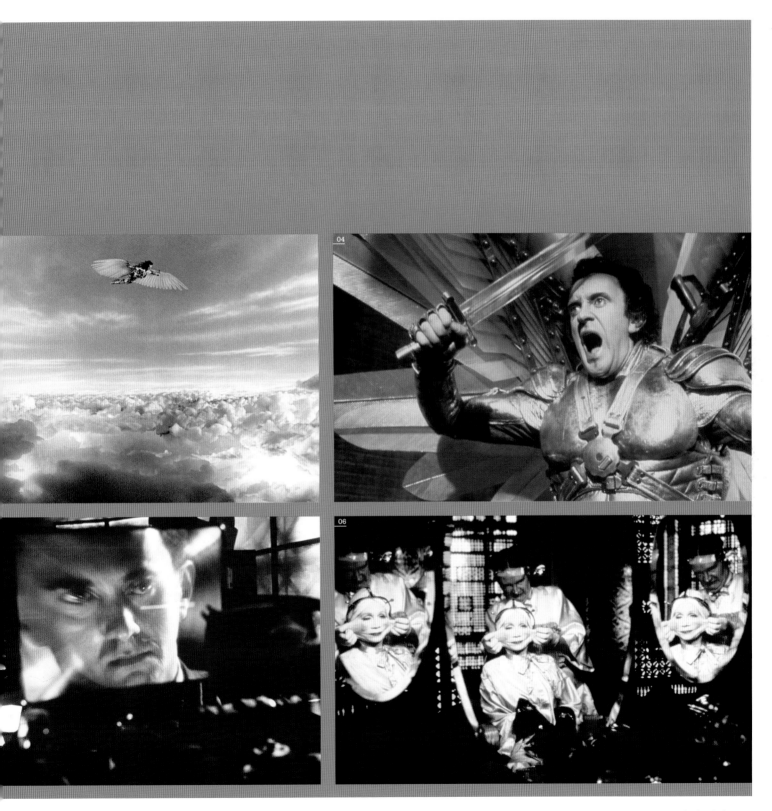

Terry Gilliam 泰瑞・吉廉　105

《終極天將》THE ADVENTURES OF BARON MUNCHAUSEN, 1988

（圖 01-03）或許有些傳聞說吉廉的電影製作過程充滿麻煩，但他說他只有一部電影預算超支，也就是一九八七年惡名昭彰的《終極天將》。他說，那部片「甚至在開拍前就失控了」，也是「我職業生涯眾多終點之一。製片工作一塌糊塗，也深受義大利人影響」。他指的是此片在羅馬電影城片廠（Cinecittá Studios）耗資四千六百萬美元、漫長又複雜的攝製過程。安德魯·喻爾（Andrew Yule）撰寫的《失去天光：泰瑞·吉廉與終極天將傳奇》（Losing The Light: Terry Gilliam And The Munchausen Saga）對此過程有精采的紀錄。「這本書其實是輕描淡寫。」他笑說：「裡面描述的連實際情況一半都不到。」

儘管如此，本片仍是吉廉最精采、最吸引人的作品，如今已被譽為經典。「結果是這樣真的很奇怪。」他笑說：「關於它的每件事都很恐怖。我記得在每個夢魘般的拍攝日結束後，我的助理無法理解我們如何能製作出這樣美麗的影像。回顧當年，我意識到那時我其實生理與心理都很強健。我不知道我怎麼做到的，但我讓自己度過一切難關。現在的我沒有那股驅動力、那種瘋狂、絕對的信念。」圖 02-03 是吉廉為本片所畫的分鏡表草稿。

《未來總動員》TWELVE MONKEYS, 1995

（圖04）吉廉說，對於本片明星布魯斯·威利與布萊德·彼特，選角方式是刻意與他們的明星形象相左。

「我遇到他們的時候，他們都想要證明某些事情。」他說：「威利想要證明他是個嚴肅、有內涵的演員，彼特試著展現出他可以演的不只是很酷的帥哥。所以他們非常努力演出。」彼特在本片中的表現，讓他獲得奧斯卡最佳男配角提名，從此讓人刮目相看。

純多了，就是演員表演。

我總是仰慕像柏格曼那樣的導演，心想，天啊，能夠像那樣指導演員，是什麼樣的感覺？我一點一滴地發現，如果選角選得好，預先花時間確保大家在討論的是同一部電影，在拍攝現場就不需要給演員太多指示。通常我的選角還不錯，演員很快就理解角色是什麼樣的人。

除了大量工作與注意細節之外，我不知道我是怎麼創造出視覺風格的。我精力旺盛，我知道自己要什麼。喔，對了，我會畫圖。我們在寫劇本時，我會確保我們寫的都是我能想辦法拍出來的。等劇本寫好，我就開始畫分鏡表。這時我不看劇本。我一動手畫分鏡，一切就開始改變了。我的大腦的另一個部分開始運作，繪畫的動作改變我看待一場戲的方式；細節改變了，新點子出現了，這場戲就開始有了生命。這就是電影的魔法在發揮效用。我看到空白處，放進某樣東西，就這樣添加了一個新的問題或點子。然後我們重寫劇本，把這些新的想法整合進去。

對我來說，製作電影最困難與最痛苦的部分是拍攝。編劇與規劃令人愉悅，因為一切都有潛力；一切終將美好。剪接令人興奮，因為那是平靜的時光，嘗試重新組合在拍攝階段散落的拼圖。

拍攝就只是令人精疲力盡。你總是會弄錯什麼。在某個時間點，精疲力盡有其用處，因為我會停止懷疑自己本來的想法，也停止憂慮，我可以說：「好，我們必須拍片。」到了傍晚，心裡知道自己搞砸了當天的拍攝，我還是可以好好入睡，因為我會想：「去他的這部電影！這就像打仗。」我會想：「我他媽的怎麼會參與這個案子？我在開什麼玩笑？」我就躺在床上想著：「吉廉，你這個大白痴。你是自大的狗屎。」然後就睡著了。

我跟製片人處得不太好，但《未來總動員》的查克·羅文（Chuck Roven）是很棒的製片。那是因為他真的了解他的專業。我們大多時候都在爭吵，但他很聰明。他迫使我帶著恨意做了一些事，但結果都還不錯，所以那是有趣的平衡關係。我共事過的許多製片，若不是過於討好我或愚蠢，就是不夠強。

製片是辛苦的工作，因為沒人會感恩製片，但我

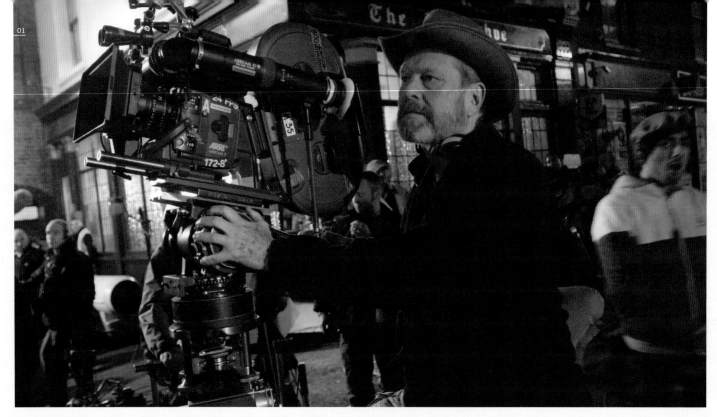

真的尊敬優秀的製片。他們通常是執行製片（line producer），因為他們是務實解決實際拍片問題的人，不是處理耗時政治問題的人。

我剛過七十一歲，確實感到某種疲憊。我們在「蒙地蟒蛇」春風得意時，有種盲目的積極精神。《**巴西**》是一場夢魘，而且和片廠打仗，但無所謂，因為我們戰勝了。我們繼續前進。《**終極天將**》是徹底的瘋狂，我記得在這部片製作過程的尾聲，我心想，我的「職涯」結束了。這就是為什麼我打破所有規則，去了好萊塢，找經紀人來代表我，把我的頭放進獅子的嘴裡，拍了《**奇幻城市**》、《**未來總動員**》與《**賭城風情畫**》。這三部是我拍過最輕鬆的電影。

儘管如此，我不喜歡好萊塢，它是個有巨大官僚體系的鄉下村莊。它限制重重的心態讓我發瘋。那裡是倒金字塔：有才華的人支撐著經紀人、經理人、會計師、片廠主管等。最讓我感覺不耐煩的，是片廠有世界上最多的行銷經費。想和它們競爭幾乎是不可能的事。好萊塢覺得好的電影，我們才能看得到，因此我們都變得更貧乏。

現在回顧《**終極天將**》實在有趣。大衛・普特南（David Puttnam）掌管哥倫比亞電影公司時通過了這個案子，但我們開拍兩星期後，他被開除了，由道恩・史提爾（Dawn Steel）取代他的職位。

史提爾說，如果我把這部片剪到兩小時之內，片廠就會支持這部片；當時它的長度大約是兩小時又五分鐘。這表示我必須剪掉五分鐘，讓長度少於兩個小時。它上映時獲得的評論，是那家片廠近年來出品電影當中最好的。如果全國發行，票房會很好，但當時索尼正在協商，打算買下哥倫比亞，老闆們覺得削減發行與行銷成本，會計數字會好看許多，因此，他們拋棄了這部片和其他幾部電影，《**終極天將**》總共只發行了一百一十七個拷貝，沒有任何行銷。

這個票房災難讓本片的製作故事變得完美。這個自以為聰明的傢伙在《**巴西**》打敗了片廠，現在他的新電影預算嚴重超支，票房很差。這傢伙已經得到報應。這真是個絕佳的故事！

圖 01：吉廉在《**帕納大師的魔幻冒險**》拍攝現場。
圖 02-06：《**帕納大師的魔幻冒險**》
圖 07-08：吉廉為這部片繪製的分鏡表。

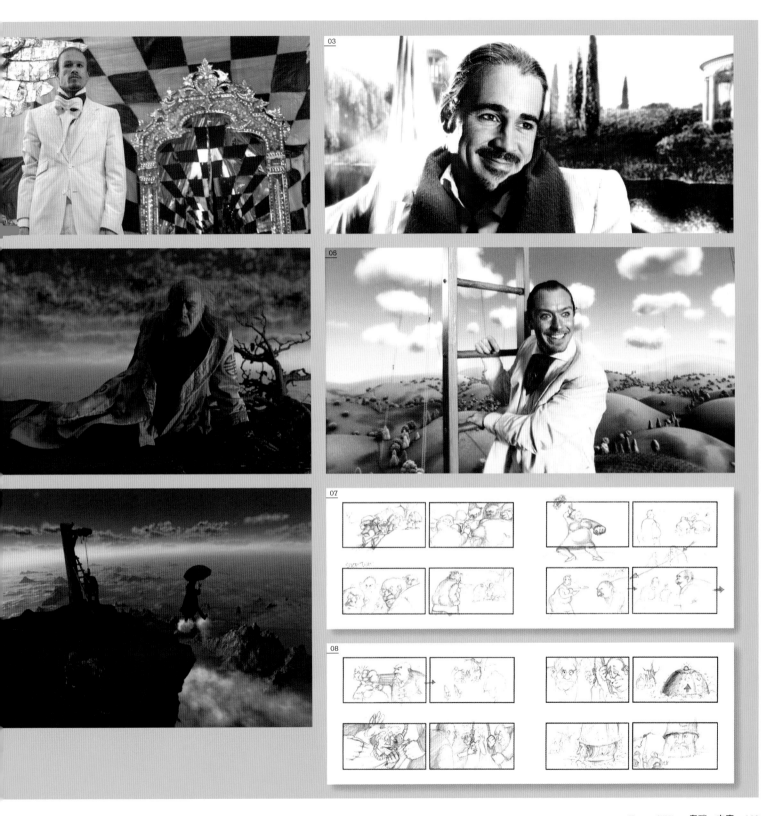

尚－盧‧高達 Jean-Luc Godard

一九六〇年,尚－盧‧高達完成石破天驚的處女作《斷了氣》(À Bout de Souffle),因而在進入世界影壇時備受矚目。接下來的十年間,他執導的十六部長片與許多短片,或許是電影史中新電影美學思想與技巧最令人興奮的勃發時期。

高達的作品往往融合激進政治、存在主義哲學與熱烈影癡精神。他是法國新浪潮電影工作者中最具影響力的一員(其他重要人物包括楚浮〔François Truffaut〕、賈克‧希維特〔Jacques Rivette〕、侯麥〔Eric Rohmer〕,及克勞德‧夏布洛〔Claude Chabrol〕),也是終極的「電影作者」。雖然他對形式與敘事的實驗愈來愈晦澀,但現年八十一歲的他仍在拍電影。

高達一九三〇年出生於巴黎,大學時期開始愛上電影,每天流連法國電影資料館(Cinémathèque),並且在那裡認識了楚浮、希維特、安德烈‧巴贊(André Bazin)與其他影癡。十年之後,他們發起新浪潮運動。侯麥、希維特與高達創辦《電影報》(La Gazette du Cinéma),這本刊物的發行時間雖短,但對催生《電影筆記》(Cahiers du Cinéma)有很大貢獻。他們排拒經典法國商業電影,推崇受忽視的尼古拉斯‧雷(Nicholas Ray)、安東尼‧曼(Anthony Mann)與奧圖‧普里明傑(Otto Preminger)等美國電影導演。

一九五四年,高達帶著他的第一台三十五釐米攝影機拍了第一部短片《水泥行動》(Opération Béton / Operation Concrete),內容關於瑞士一座水壩的興建。第二部短片是一九五五年改編自莫泊桑小說的《風騷女子》(Une Femme Coquette)。之後,他與侯麥、希維特等友人合作,再拍攝了三部短片,同時持續為《電影筆記》寫稿。

一九五九年,他拍出第一部劇情長片《斷了氣》。

圖 01:一九六五年,高達與安娜‧凱莉娜(Anna Karina)在《阿爾發城》拍攝現場。

這部電影於一九六〇年發行，當時非常成功，三月在法國首映，六月在柏林影展放映。

這部片的製作預算超低，有些對白是即興演出，手持攝影機運動的表現亮眼（在許多場景裡，高達推著坐在輪椅上的攝影師拉烏爾‧庫達〔Raoul Coutard〕四處走），新的跳接（jump cut）剪接風格捨棄了不必要的場景建立鏡頭[31]，也創造了突兀的新節奏。它看起來既即興又有新意，影響了後來許多世代的電影工作者。

高達一炮而紅之後，在題材與技巧的層面都創造力驚人，卻也爭議性十足。他的第二部作品《小兵》（Le Petit Soldat, 1963）因為題材涉及阿爾及利亞獨立戰爭，在法國遭禁演。《槍兵》（Les Carabiniers / The Soldiers, 1963）的內容與戰爭的徒勞有關，在法國評價很差，他因而在《電影筆記》撰文為此片辯護。

高達的電影充滿對他深愛的過往電影之指涉，但總讓人感受到非比尋常的原創性。《輕蔑》（Contempt, 1963）是刻劃爛電影的大師之作；《法外之徒》（Bande à part, 1964）是輕鬆的黑幫電影；《阿爾發城》（Alphaville, 1965）是令人難忘的科幻片；《狂人皮埃洛》（Pierrot le Fou, 1965）是後現代經典，呈現一個男人逃脫布爾喬亞生活的方式，融合了真實與幻想。《週末》（Week End, 1967）是表現高達對當代社會（與電影）

之幻滅的極致作品，內容呈現一場週末大塞車的情況，藉此表現人生當中的種種問題與暴力。

《週末》片尾的字卡反諷地寫著「電影的終結」，在此片之後，高達對政治議題愈來愈投入，開始對毛澤東主義意識型態產生興趣，拍了一些帶有強烈教條訊息的電影與短片。一九八〇年代，他重振創作力，拍出《激情》（Passion, 1982）、《人人為己》（Sauve Qui Peut〔La vie〕, 1979）、《萬福瑪利亞》（Je vous Salue, Marie, 1985）、《芳名卡門》（Prénom Carmen, 1983）等作品。不過他的電影在此之後變得更自我嘲諷、難以親近，因為看來他對電影媒介與電影產業已經失去信念。高達對電影體制的敵意眾所皆知：他拒絕飛到洛杉磯接受奧斯卡榮譽獎項，他也拒絕為自己的新作品《電影社會主義》（Film Socialisme, 2010）出席坎城影展。

「已經結束了。」二〇〇四年他這麼告訴英國《衛報》（The Guardian）：「電影曾有過或許可以改善社會的時機，但那個時機已經錯過了。」

在《週末》之後，他最大的成就，可能是一九八八年到一九九八年間製作的長篇鉅作《電影史》（Histoire(s) du Cinéma）。本片分為八個部分，是以二十世紀為脈絡對電影進行研究，也探討電影與高達自己人生的關連。

圖 02：《狂人皮埃洛》
圖 03：《法外之徒》

31 scene-setting shot，通常稱為 establishing shot，意指讓觀眾理解場景環境與空間關係的遠景鏡頭或廣角鏡頭。

03

艾莫斯·吉泰 Amos Gitai

"我想我是個注重理念的電影工作者。我成為導演的原因之一,可能是想用我喜歡的形式討論自己有興趣的議題。我想我喜歡的電影工作者也和我一樣。"

以色列的艾莫斯・吉泰是世界最多產的導演之一，從一九七九年開始，至今已累積了二十部劇情長片與二十五部紀錄長片，這還不包括數十部短片。在**《禁城之戀》**（*Kadosh*, 1999）、**《贖罪日》**（*Kippur*, 2000）與**《自由地帶》**（*Free Zone*, 2005）等電影中，他刻劃了以色列生活的不同面向，因而在世界頂尖影展獲獎無數。

吉泰出生於海法（Haifa），一九七三年贖罪日戰爭爆發時，他正在攻讀建築。戰爭期間，他從直升機上拍攝超八釐米影片記錄戰事，因此決心成為電影工作者。二十年後，他在**《贖罪日》**中也描述了他的空拍任務。

一九七〇年代末期，吉泰拍了一些短片之後，因拍攝紀錄片而成名，包括：**《房子》**（*House*, 1980）以及**《戰地日記》**（*Field Diary*, 1982），前者講述西耶路撒冷一棟房子的故事，後者則是在以色列入侵黎巴嫩之前與戰爭期間所拍攝的影像日誌。

《戰地日記》在以色列備受爭議，之後，吉泰在一九八三年搬到巴黎住了十年。他在巴黎開始拍劇情電影，例如**《柏林－耶路撒冷》**（*Berlin-Jerusalem*, 1989），以及關於猶太泥人[32]傳說的三部曲。一九九〇年代中期，他回到海法，開始進入創作高峰期，成果包括他最知名的作品：以耶路撒冷正統猶太教徒區梅希林（Mea Shearim）為背景的**《禁城之戀》**，以及描述他戰時經驗的驚人回憶錄**《贖罪日》**。此外，這個時期他的其他作品還有：**《回憶似水》**（*Zihron Devarim*, 1995）、**《日復一日》**（*Yom Yom*, 1998）、**《伊甸》**（*Eden*, 2001）、**《迎向東方》**（*Kedma*, 2002）與**《公寓風情畫》**（*Alila*, 2003）。

《自由地帶》的內容是從以色列開車前往約旦的危險旅程，由娜塔莉・波曼（Natalie Portman）、漢娜・拉斯洛（Hana Laszlo）與希安・阿巴斯（Hiam Abbass）主演，這是吉泰獲選進入坎城影展競賽的第四部電影，也為拉斯洛拿下最佳女主角獎。

他近期的幾部電影，故事背景部分或全部設定在法國，並且由大牌法國明星主演，例如**《被遺忘在加薩走廊的少女》**（*Disengagement*, 2007）由茱麗葉・畢諾許（Juliette Binoche）擔綱，**《之後》**（*Later / One Day You'll Understand*, 2008）由珍妮・摩露（Jeanne Moreau）領銜。儘管如此，這些電影處理的都是中東的社會政治局勢，以及猶太人的處境。[33]

32 Golem，希伯來傳說中藉由魔法賦予生命的假人。

33 吉泰最新的作品有：**《焦糖人生》**（*Carmel*, 2009）、**《玫瑰信貸》**（暫譯，*Roses à credit*, 2010）、**《我是阿拉伯人》**（*Ana Arabia*, 2013）、**《琪莉》**（暫譯，*Tsili*, 2014）、**《拉賓，最後一日》**（*Rabin, the Last Day*, 2016）。

艾莫斯 · 吉泰 Amos Gitai

我第一次拿攝影機是在（贖罪日）戰爭期間，用的是超八釐米攝影機。戰爭在一九七三年十月六日爆發，幾天之後就是我的生日，我母親買了一台小型超八攝影機給我，所以我趕到前線時帶著它，在戰爭初期開始拍片。

當時我就是拍一些臉孔、一些我們在直升機上飛越的景觀，戰爭結束後，我仍繼續拍攝。我用超八拍了五分鐘的短片，最後拿到以色列唯一一家電視台的委員會面前，他們同意讓我製作二十分鐘長的電影。

那是電視圈非常好的年代，不僅在以色列，在很多國家也一樣。有些態度非常開放的委製企劃人員願意實驗。我為電視拍的第一部片的片長是十八分鐘，內容是我從我在海法的公寓窗外可以看到的東西。在現在收視率掛帥的世界，我無法想像有人會委託我製作那樣的影片。

這是很好的練習，因為我相信你需要拍一些小的作品，才能搞清楚真正讓你感興趣的是電影裡的什麼元素。在那之後，我開始拍第一部電視紀錄片，其中最知名的可能是《房子》，那是我三十年前拍的作品。

《房子》是我為電視拍的最後一部紀錄片，全片沒有旁白。我選了西耶路撒冷的一棟房子，現在那個區域被稱為德國區。我想要觀照那棟房子的歷史，讓它可以成為猶太人經驗的隱喻。

這棟房子原本的屋主是一個巴勒斯坦家庭，他們在一九四八年離開，然後以色列政府安排阿爾及利亞的猶太移民住在這裡。一九六七年，這些阿爾及利亞家庭被遷到耶路撒冷的國民住宅，這棟房子由一位知名以色列經濟學家接手，他將房子改建為三層樓豪宅，而為了工程的進行，他從西岸的難民營找來工人。我決定把這些工人的傳記片段剪接進這部耶路撒冷的人類考古學紀錄片。

這部片是最早質疑以色列人與巴勒斯坦人身分認同與關係的電影之一，我認為，電影的形式讓我

明白，我想要透過電影繼續探索。在形式上，這部片是由很多人的傳記串連起來的，這些傳記本身創造出敘事結構與意義。你不需要把意義餵給觀眾，因為結構本身就能讓觀眾看到意義。這棟房子成為耶路撒冷這個城市的隱喻。

我不在作品裡提供簡單的答案。我喜歡收集人類的矛盾之處，避免預作規劃或過度簡化。在中東地區，這是很嚴重的問題，因為對話裡充滿仇恨，如果你開始扮演一方的角色對抗另一方，對話就結束了。因此，你必須盡力呈現真實裡存在的複雜性，相信觀眾會繼續進行由你開啟的任務。你給他們素材，他們必須持續詮釋它。

《以斯帖》（Esther, 1986）是我的第一部劇情片，我選擇舊約聖經的〈以斯帖記〉當作文本。當時我住在巴黎，我決定寫信給法國偉大的攝影指導亨利 · 阿列剛（Henri Alekan），他拍過尚 · 考克多（Jean Cocteau）的《美女與野獸》（La belle et la bête, 1946）、何內 · 克萊曼（René Clément）的《鐵路英烈傳》（La bataille du rail, 1947），以及文 · 溫德斯（Wim Wenders）的《慾望之翼》（Wings of Desire, 1987）。

我邀請他指導一系列關於敘事的場景畫面，主題

是壓迫的循環，關於被迫害的人，以及他們獲得權力之後如何迫害自己。阿列剛說好，他很樂意，於是他和我去了以色列。

那真是引人入勝的經驗。從某方面來說，因為我從沒念過電影學院，我認為最好的學習方式就是向最厲害的人學，所以我從阿列剛身上學到許多。他和我分享很多他以前拍過的偉大電影；他那個世代的攝影指導必須挑戰底片，因為那時的膠卷比較沒有彈性與感光度，所以他會創造很多層次的光。我們一起拍了四部電影。

在拍攝《泥人，放逐的精神》（Golem, the Spirit of Exile, 1992）時，也有類似的經驗。

當時我邀請一些導演來飾演片中的主要角色，包括山謬·富勒（Samuel Fuller），還有貝爾納多·貝托魯奇（Bernardo Bertolucci）。我希望把自己尊敬的人帶到拍片現場。我告訴他們，我和母親的關係很好，而她總是要我向最棒的榜樣看齊。我只是聽從母親的建議，如此而已。

當然，富勒與貝托魯奇相當不同，阿列剛與後輩攝影指導也不一樣，但我希望接觸他們，並且不是只透過看電影或閱讀的方式，而是直接與他們對話。他們非常慷慨。我記得貝托魯奇甚至堅持不收費用，就連他從羅馬過來的機票費也不收。那時他是影展的評審團一員，他們給了《以斯帖》大獎，他很喜愛這部片。

在《以斯帖》，我指導演員時很害羞。我對於把文本放進景觀，以及觀看場景、文本與敘事之間的關係很有興趣。我的演員當時抱怨我其實對他們沒興趣，他們說的沒錯。我自己在《回憶似水》裡也有演出，在這以後，我才開始對演員比較有興趣，對他們的反應比較敏感。

《回憶似水》是我一九九〇年初期回以色列拍的第一部片，它開啟了我創作生產力豐富的時期。我選了一本亞科夫·莎巴台（Ya'ackov Shabatai）的書，他是少數關注當代以色列的作家之一。劇

本初稿是我寫的，後來我請劇作家吉拉德·艾浮隆（Gilad Evron）寫了一稿，然後在接近拍攝階段時，我自己寫了劇本完稿。我大多數電影的劇本完稿都是自己寫的。

我比較專注在結構，而不是寫很多不同的元素。《回憶似水》是由原著小說改編的，電影裡的對話以小說裡的對話為基礎，我決心在結構上以電影攝影的方式來思考。

原著小說是以連續的片段句子寫成的，但我把凱薩（Caesar）與高曼（Goldman）這兩位主角拉出來，以連續不中斷的鏡頭拍攝凱薩的場景，因為他的故事有男性的征服與親密關係。由我飾演的高曼，則以比較片段的方式來拍攝，因為他的精神飽受歐洲與二次大戰糾纏。凱薩創造他自己的空間，侵入其他空間；高曼則受到種種空間限制與擠壓。

我在寫劇本的時候，總是會思考應該怎麼拍攝。在寫作階段，我喜歡走訪一些地方，它們可以為

圖02：《自由地帶》

《日復一日》 YOM YOM, 1998

（圖01-03）《日復一日》在《回憶似水》之後拍攝，而且是原創劇本。吉泰說，比起改編小說，這是「更自由解放的過程」。《回憶似水》的背景在特拉維夫，《日復一日》則在海法。在《回憶似水》，莫胥・伊福吉（Moshe Ivgy）（圖01、圖03）飾演擁有猶太與阿拉伯血統的男人，朱利安諾・莫－卡米斯（Juliano Mer-Khamis）（圖02）飾演他沒有道德觀的童年友人。

「這個故事借自演員莫－卡米斯，真實生活中的他，確實有猶太母親與阿拉伯父親。」吉泰解釋說。（莫－卡米斯在吉泰的《贖罪日》與《迎向東方》等電影中演出。可悲的是，二〇一一年四月，他在巴勒斯坦的真寧市（Jenin）遭槍殺。）

「對於猶太人與阿拉伯人的關係，海法是非常寬容的城市，和以色列其他地方不同。」吉泰說：「在海法，阿拉伯人和猶太人混居是正常的，但在特拉維夫，這種混居的社區是某種政治表態，會產生衝突。《日復一日》是向法國人所說的跨種族婚姻（métissage）致意。」

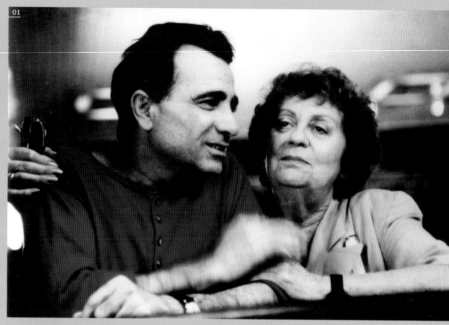

我提供一些能整合編劇與選角的元素。

在拍攝之前，我喜歡和演員多聊聊，理解他們出身的世界；他們會告訴我他們個人的故事、什麼讓他們感動、什麼對他們很重要。我覺得要指導一個我完全不感興趣的演員很困難。如果對演員沒興趣，導戲就只是機械化的過程。我必須在他們身上發現有趣的東西，然後我想我就知道該怎麼引導他們。

我不喜歡演員依照地面的標示走位。我知道有些

攝影指導很愛用標示，但我偏好讓演員自然移動，讓他們自己構成鏡頭的畫面。這不是完全的即興演出，因為我們已經有很長的準備階段。

我喜歡演員提早一些到拍片現場，在我們開拍之前就先住在場景裡。例如，《禁城之戀》的演員早在開拍前兩或三個月就來到拍攝地點。

我曾遇過一些狀況，拍攝之後發覺我不喜歡某個演員，或覺得他們太有自我意識或自以為重要。和專業演員與素人工作的經驗並不相同。和素人

《之後》LATER, 2008

（圖 04-06）吉泰是透過推介而接觸小說《之後》（*Plus Tard*，英文版為《有一天你會理解》〔*One Day You'll Understand*〕）的。當時，這本書的作者傑洛姆·克雷蒙（Jérôme Clément）也負責影響力極大的法德合資公共電視台 ARTE。

「他告訴我，他出生後就受洗，童年時是地方教堂的合唱團員，也擁有所有法國社會的正常身分文件。有一天，他發現母親告訴他的兒子她是猶太人，但這件事她甚至不告訴他。她過世之後，他發現父親一九四一年的文件裡有一封信，信中對當局報告他是天主教徒，妻子是猶太人。在當年寫這樣的信，基本上表示他打算放棄自己的妻子，讓她面對可怕的命運。」

克雷蒙請吉泰來導演這個故事。這部片由珍妮·摩露（圖06，與吉泰合影）飾演母親的角色，西波里特·吉哈多（Hippolyte Girardot）（圖 05）飾演兒子。「在《之後》，我決定緊跟著角色，不拿一九四〇年代的法國來大作文章。觀眾所理解的當年一般情況，都是透過那幾個角色知道的。」

06

或年輕演員合作，你必須誘導或鼓勵他們建構某種東西，但遇到名氣已經很大的演員，你必須說服他們做他們沒做過的表演，有時他們會採用以前對他們有效果的技巧。

對我這個觀者來說，如果看到演員使用某些我可以一眼看穿其目的的技巧，會覺得非常挫折。對我來說，導演的工作是讓演員投入這部電影，勇於發現他們甚至不知道自己具有的能力。

我把每部電影當成打開的日記，每一部都是分別獨立的。在每部作品裡，我把讓我思考、觸動、感動、不安或憤怒的東西放進去，同時間我也在美學與形式上進行實驗，因為電影對我來說並不是只是敘事。它是一門有敘事成分的技藝，它也含有視覺與聽覺的成分。

電影是完整的體驗，每一次我都想根據主題或敘事來形塑電影。形式對我來說極為重要；它與我的建築背景一致。

我想，我是個注重理念的電影工作者。我成為導

《贖罪日》 KIPPUR, 2000

（圖 01-06）《贖罪日》是吉泰個人色彩最濃厚的電影，或許也是他最好的作品。這部片講述他自己在一九七三年贖罪日戰爭的經驗，其中包括他搭乘救援直升機在空中遭擊中，幾乎讓他喪命。這部片為每日戰事的掙扎與單調留下痛苦和緊繃的紀錄。

「富勒鼓勵我拍這部片。我們在拍攝（《**泥人，放逐的精神**》）期間，有一天傍晚的休息時間，我告訴他我的戰爭故事，在那之後他就不放過我，並且說我一定要拍這部片。

「因為戰爭已是二十七年前的事，要拍這個故事非常困難。我想讓影片有種混亂的感覺，因為這是戰爭的本質。我拍《贖罪日》之前看了很多戰爭片，這些片子的問題在於對戰爭的描述方式太過有秩序。就我的經驗，戰爭混沌不明，不會依照計畫運作。它基本上是一種斷裂，

這正是為什麼我用兩場做愛場景當做電影首尾的框架。

「在《禁城之戀》後，我想呈現男女之間愛的感官儀式，這個儀式遭戰爭殘暴破壞了。電影先帶角色經歷日常的生活，然後把角色丟進這個地獄裡，並期待他們正常過日子。因此在導演《贖罪日》的戰爭場景時，需要有很多思考，以保持新鮮感，不讓這些場景太僵化，但又要維持戰爭經驗的力道與強度。」

直升機墜毀是令人震驚的時刻，它捕捉了戰爭狀態中生死無常的可怕本質。「我認為墜機場景是我拍《贖罪日》的理由之一。」吉泰說：「顯然我會永遠記得這個幾乎讓我喪生的事件。距離我一公尺的副駕駛的頭被飛彈打飛了。幸運的是，另一個駕駛想辦法多飛了三分鐘，逃離了敘利亞的火網，墜落在以色列軍隊的那一邊。這個事件經歷的時間不長，卻是毀天滅地的經驗。這類的事

> "我把每部電影當成打開的日記，每一部都是分別獨立的。在每部作品裡，我把讓我思考、觸動、感動、不安或憤怒的東西放進去，同時間我也在美學與形式上進行實驗，因為電影對我來說並不是只是敘事。它是一門有敘事成分的技藝，它也含有視覺與聽覺的成分。"

件可以毀滅你，但我覺得，在以色列這所非常嚴格的學校，我已經通過終極的考驗，有權利表達我腦中與心裡的東西。」

這部片的救援場景規模及栩栩如生的戰鬥重現，讓觀眾印象深刻。吉泰因為《禁城之戀》在國際影壇的成功而有充足的預算，因此可以同時用三台三十五釐米的全景（Panavision）攝影機拍攝，盡量捕捉畫面。製作團隊還向以色列軍方租借了坦克與直升機，演員在拍攝前受了三個月嚴格的訓練，負責特效的英國專家迪比‧米爾納（Digby Milner）則參與過《○○七情報員》系列、《星際大戰》系列與《哈利波特》系列的製作，他受邀安排現場的種種真實爆炸及直升機墜機。

「他說，在直升機爆破的時候，最簡單的方式是從外面拍攝，但我說我想看到處於這個時刻的人類臉孔。對我來說，臉孔就是戰爭的鏡子。他們就是我的觀點。這種拍法非常複雜，因為只有倫敦的松林片廠（Pinewood Studios）有一台機器可以做出這樣的效果，所以我們把它運過來。」

同樣強而有力的場景，是救援士兵試圖抬著傷兵擔架通過一大片爛泥（圖 05）。

「那是糟糕的一天。製片從特拉維夫打電話來取消拍攝，因為霧太濃，無法讓直升機降落在我們所在的地點。他說我們可以用藍幕拍攝，再用後期特效合成。不過我不喜歡這個點子，我去找演員談，他們都同意不管天氣好壞，繼續拍攝。場景已經準備好，我要我的一位助理用膠帶把一片泥巴地圍起來，不讓人在上面走，等我們開拍時那裡就不會有腳印。那天冷得快結冰，我們還是拍片。這也算是一種電影奇蹟。」

演的原因之一，可能是想用我喜歡的形式討論自己有興趣的議題。我想我喜歡的電影工作者也跟我一樣。

我很高興能兩度獲得「羅賽里尼獎」[34]。因為我認為羅賽里尼也對自己所住的地方與國家的故事很有興趣，因而成就非常有力與原創的電影。我們因為法斯賓達而認識戰後西德的許多事，他的電影非常具有原創性，有時溫柔，有時像紀錄片。

我會說現在有個跨國界的電影工作者家族，他們的作品揭露了他們所在地區的某些事。舉例來說，如果我沒有看過伊朗電影，我從報紙或電視不會理解到太多伊朗的事。電影是這些國家被隱藏的故事。它的重點是理念與歷史，但它也是電影藝術的潮流。

要討論以色列，沒有比電影更好的媒介了。有時候也會出現很棒的驚喜。《贖罪日》在坎城影展放映之後，我接到埃及導演尤賽夫·夏因（Youssef Chahine）的電話，他說，他認為那是這次坎城最棒的電影。他回到開羅之後，因為對報紙說了這句話而遇到麻煩。有時候電影就是可以跨越國界。

我的作品與心境相當有連結，我不確定在現在的以色列，我是否能夠拍《贖罪日》，因為它為軍人形象賦予人性，而以色列在政治上走著非常危險的路線，現在應該不會容許這種電影。

政府已經在討論要通過法案，要求電影工作者必須宣示效忠國家。如果我們拍了很厲害的電影，這是對孕育電影的文化致敬，如果這種電影包含了批判政府的觀點，這也是對孕育電影的文化致敬。為什麼要限制它？為什麼要毀滅它？

34 Roberto Rossellini Prize，坎城影展為紀念義大利導演羅勃特·羅賽里尼（Roberto Rossellini）所設立的獎項，用來表彰體現人道主義精神的作品。

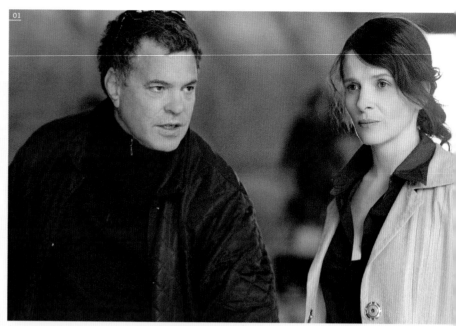

圖 01：吉泰與茱麗葉·畢諾許在《被遺忘在加薩走廊的少女》拍片現場。

圖 02：茱麗葉·畢諾許在片中飾演安娜一角。

片名

吉泰的電影向來獲得許多影展青睞，也能打入全世界藝術電影發行管道，但是他在合約上堅持，電影放映時，希伯來文的片名不能更動。因此，《禁城之戀》在全世界都稱為 Kadosh，而不翻譯成英文「神聖」（Sacred）。他的其他作品如《回憶似水》、《迎向東方》、《公寓風情畫》、《日復一日》等也是如此。

「我刻意挑選了這些片名，」他解釋說：「以在片名中創造希伯來文的正當性。語言的同義性也是這些電影的一部分。」

《禁城之戀》KADOSH, 1999

（圖 03-04）吉泰最成功的作品之一，是一九九九年的《禁城之戀》。這個詩意且痛苦的故事，是關於極端正統猶太教派「哈瑞迪」（Haredi）社群裡的一對姊妹：瑞卡（Rivka）已婚但無法懷孕，莫卡（Malka）愛上其他人，卻被指示嫁給社群裡的另一個男人。

「這部片是非常令人滿足的經驗。」吉泰說。他找知名模特兒與電視界名人雅耶・阿貝卡西絲（Yaël Abecassis）來飾演瑞卡（圖 04）。

「和我一起選角的人建議我不要用阿貝卡西絲，因為她太漂亮、太像明星，但我選擇她，只要求她六個星期不要上電視談話性節目，沉浸在這個非常邊緣的社群裡。

「後來她問我為什麼選她，我告訴她，我嘗試打破將虔誠教徒視為醜陋的嘲弄。對我來說，因為神的愛迫使這個美麗纖細的角色走向死亡，這是最可怕的事。如果是她扮演這個角色的話，這部片會發揮最大效果。」

為了這部電影，吉泰採取較先前作品更刻意的步調。

「宗教的儀式重點在於節奏，無論在教堂、清真寺或猶太教會堂，我們都以某種節奏來移動物件。這是當今宗教的吸引力之一，它讓人從現代社會的忙亂中解脫。

「我和我的法國製片人有很長的討論，他認為我應該加快這部片的步調，我說：『不行，這是這部片的重點。重點不只是文本或語言，重點也在節奏與儀式上。』在這部電影的籌備階段，每個星期六傍晚，我們都會帶著演員到耶路撒冷的猶太教會堂聽教長拉比講道。」

保羅・葛林格瑞斯 Paul Greengrass

"團體的力量在電影中極為強大。如果一部電影好看,永遠不是因為導演好,而是因為所有人都很出色。向來都是這樣。電影史上從來沒有任何影片是導演表現精采,但演員表現或編劇卻不太好的。"

保羅‧葛林格瑞斯執導的劇情長片相對較少，但他從劍橋畢業後到格拉納達電視台（Granada Television）工作後，就展開電影與電視製作生涯。他在備受肯定的時事節目**《行動中的世界》**（*World in Action*）中成為製作人／導演，在這個節目工作了十年，前往世界各地報導公眾關心的衝突與議題。他與英國軍情五處（MI5）前副處長彼得‧萊特（Peter Wright）合著的《抓諜人：一位資深反情報人員的自白》（*Spycatcher: The Candid Autobiography of a Senior Intelligence Officer*），因為深入剖析情報事務，一度引發英國政府企圖查禁。

在《抓諜人》之後，葛林格瑞斯轉往電視劇發展，拍攝的作品仍保持他對真實生活的關注，例如：**《復活》**（*Resurrected, 1989*）、**《逃脫的人》**（*The One that Got Away, 1996*）、**《解方》**（*The Fix, 1997*）與**《史蒂芬‧羅倫斯謀殺案》**（*The Murder of Stephen Lawrence, 1999*）。

《血色星期天》（*Bloody Sunday, 2002*）讓他的職業生涯有意料之外的重大進展。這部片引人入勝，是他另一部紀錄片風格的電視電影，內容講述一九七二年英軍在北愛爾蘭屠殺二十六名抗議群眾的「血色星期天」事件。那一年，此片在日舞影展（Sundance Film Festival）曝光，並被買下版權在美國上映，葛林格瑞斯也獲得環球電影公司聘用，執導**《神鬼認證：神鬼疑雲》**（*The Bourne Supremacy, 2004*），這是二○○二年賣座電影**《神鬼認證》**（*The Bourne Identity*）的續集，由麥特‧戴蒙擔任主角。葛林格瑞斯在這個系列當中運用他強烈的手持攝影風格，創造出緊張刺激的動作戲，讓許多觀眾目不暇給。

這部電影證明這是成功的組合，票房也極為賣座，因此在二○○七年有了下一部系列電影——**《神鬼認證：最後通牒》**（*The Bourne Ultimatum*），並且獲得更大的成功。這段期間，葛林格瑞斯運用新擁有的影響力，在二○○六年製作了另一部紀錄片風格電影——**《聯航 93》**（*United 93*），主題是九一一事件聯合航空九三號班機劫機事件。這部片備受好評，並讓他獲得英國影藝學院獎與奧斯卡獎最佳導演提名。

葛林格瑞斯的最新作品**《關鍵指令》**（*Green Zone, 2010*）改編自拉吉夫‧常德拉席卡蘭（Rajiv Chandrasekaran）撰寫的《翡翠城裡的皇室生活》（*Imperial Life in the Emerald City*），書籍內容詳述美軍在伊拉克被指稱犯下的種種錯誤。拍攝這部片耗資超過一億美元，且再度由麥特‧戴蒙領銜主演。[35]

35 在那之後，葛林格瑞斯最新的作品有：**《怒海劫》**（*Captain Phillips, 2013*）、**《神鬼認證：傑森包恩》**（*Jason Bourne, 2016*）。

保羅・葛林格瑞斯 Paul Greengrass

我從《行動中的世界》出道，這個節目的名稱，源自於英國紀錄片導演約翰・葛里遜（John Grierson）所創的詞。當年，這個節目在英國電視界一直非常重要。我和這個節目一起成長，喜歡它選擇的主題，以及它反體制、非都會立場的批判性。我喜愛它的影片製作方式，非常、非常直接，在英國這當然可以稱為經典，因為它的源頭可追溯到葛里遜。

這個節目沒有主持人或記者擔任媒介。它就是有旁白的單純紀錄片，有時也不用旁白。它以奇特、多元的方式，混合了紀錄片與調查報導（大眾新聞最好的傳統）。它關注國際議題，帶有中間偏左的激進色彩，對世界時勢採取嚴謹的影片製作方法與切入角度。它與觀眾平起平坐，不像 BBC 總是採取都會觀點，高高在上地對觀眾講話。

因此，當你把以上這些元素加起來，就可以看到它對某種類型與專業影片製作是非常嚴謹的訓練。它為我帶來強烈的影響，它對本身清晰、簡潔又有力的講故事方式也很自豪。

我在不同條件下拍了很多不同類型的影片。有時一個週末就能拍完，但有時必須花上一年以上的時間。我剛進去時是擔任研究員，幾年後，變成他們所謂的製作人／導演。身為研究員，你被賦予極大的責任。你和一名製作人同一組，兩人一起上路拍片。

我不想將那個節目過度理想化。它製作過一些不好的片子，但那個地方曾經塑造了我，現在仍影響著我，它對我的重要性無以復加。事實上，我曾說──我是真心這麼認為──我從一個叫做《行動中的世界》的節目出發，我也持續拍攝關於行動中世界的內容。這是我對它的看法。

我在《行動中的世界》拍的第一集，是關於曼聯足球俱樂部（Manchester United Football Club）祕密又骯髒的財務歷史。當時這一集獲得許多媒體報導，也可清楚看出這個節目的影響力。

我拍的下一集是在北愛爾蘭，那時愛爾蘭共和軍（IRA）正開始進行絕食抗議。最後，我在梅茲監獄（Maze Prison）裡拍攝，當時這是首開先河訪問絕食抗議的人，我也進入骯髒的牢房拍攝，裡面的牆上都是排泄物。

身為年輕人，體驗到北愛爾問題[36]、政治暴力與衝突，對我有深刻的影響。那是我第一次去德里（Derry）（「血色星期天事件」發生地）。我真的感覺自己在那裡的工作還沒完成，這是我後來拍攝《血色星期天》的理由之一。

那時我有很多時間在國外出差拍片──在中東、南美洲與美國──經常都是危險地區、戰爭地帶、衝突地點。我還記得，在南非臥底拍攝種族隔離下的情況時，我們全遭到逮捕。回顧當時整個《行動中的世界》的工作經驗：半夜與荷蘭青年無政府主義者碰面、在以色列攻擊行動最高峰時置身貝魯特、貝爾格拉諾將軍號巡洋艦在福克蘭戰爭遭擊沉時置身布宜諾斯艾利斯，或是在菲律賓革命期間去到當地，這些既是我的電影教育，也是我人生的學習。

大約七、八年之後，我開始意識到我想要的更多，想要拍自己認為更有企圖心的影片。我不認為自己察覺到這種感覺已經有一段時間，還有自己也

36 the Troubles。二十世紀時，北愛爾蘭為追求獨立，與英國進行了數十年的抗爭。

圖 01：《血色星期天》中的詹姆斯・內斯比特（James Nesbitt）。

01

> "電影導演工作是一種綜合無數選擇之後的產物。電影製作是意志加上技巧加上創作視野，但最重要的是你的創作視野。"

還不是想得很清楚。

我想，寫電影劇本與導演電影有點像長久以來我不敢承認的祕密。《行動中的世界》是一個很孤立的世界，表達自己想拍電影的渴望，應該會被認為可笑或胡扯，或者最糟的是，你會被認為出賣理想，所以這是我祕密的渴望。

我在（《行動中的世界》）工作的尾聲有一次大冒險，那就是《抓諜人》事件。我拍了不少關於間諜與情報活動的節目，最後一集是反抗體制的軍情五處高層洩漏了劍橋間諜醜聞[37]。後來我們決定一起寫書，我留職停薪進行寫作。英國政府決定查禁此書時，我必須繼續請假來打官司對抗，我想，那時我才真正決定該結束我在《行動中的世界》的日子了。

我到澳洲時，寫了後來成為我第一部電影的劇本《復活》。由於《抓諜人》的經歷，我知道我必須繼續往前走。那是我被捲入的最大爭議事件，但我不想以它來定義自己的人生。我不想被稱為「抓諜人」保羅·葛林格瑞斯。我經常在報紙讀到這個綽號，覺得沮喪無比。

那時我才三十歲。我想看看自己是否能拍電影，而且是拍劇情片，而不是紀錄片。回頭來看，這

一直是我的夢想。當時我需要的只是更成長一點、成熟一點，找回一點自信，開始嘗試。

我的電影教育起初是從學校開始的，可分成兩個面向。大多數時間我都耗在美術教室裡，學校正好在那裡放了一台老攝影機，我跟一個朋友就開始在裡面拍些小短片。

那時我大概十七歲，這件事對我極其關鍵。我一直對拍照有興趣，有一天，腦海裡靈光乍現——

37 指二次大戰期間至一九五〇年代，幾名劍橋大學出身的菁英為蘇聯進行間諜工作。

圖 02-03：《血色星期天》裡的場景。

圖 04：保羅·葛林格瑞斯。

> **"對電影工作者來說，設定節奏是絕對重要的：節奏從電影一開始就出現，它定義了架構、高潮與低谷。"**

電影的力量及各種無窮無盡的可能性震撼了我。從那時開始，我就想做影像工作，首先選擇進入電視圈，正是因為那裡顯然比較好找到工作。

在此同時，學校有個老師負責管理電影社，我每個星期一晚上都去看非常原創的作品，例如：《斷了氣》、《大風暴》（Z）、《阿爾及爾之戰》（The Battle of Algiers）、《戰爭遊戲》（The War Game）。每一部都是經典。[38]

我離開《行動中的世界》之後，必須學習快速找到新出路。我必須學習電影技藝，很快就發覺影片製作比我想像的有更多、更多的東西。一開始還算順利，後來我意識到我的方式不對；我不能以自己想像的電影為藍本來拍片。我記得在拍《飛行理論》（The Theory of Flight）時，我知道有什麼事根本就不對勁。

有一件事我記得非常清楚。我拍了一部片叫《逃脫的人》，主題是伊拉克戰線之後英國空降特勤隊（SAS）的任務。我寫完劇本後覺得很滿意，認為它說出了我對這場戰爭的意見，故事也很有趣：一個特勤隊員進入伊拉克之後與其他隊員走散，他在伊拉克陣營有了某種體悟。電影是關於他變成不同的人的孤獨旅程。

當時我在南非拍一場夜景，八名士兵在平坦的沙漠中巡邏，這聽起來可能很單純，但其實是技術上的高度挑戰。有很多人講話的場景總是夢魘，不過我們也有很多不斷轉移的視線[39]，所以產生了嚴謹遵守電影語言規則與自由流動風格的問題。除此之外，還有真實性的問題，因為你必須打光才看得到士兵，但他們在進行臥底行動，所以其實並不應該被看到。

我也還記得，當時我感覺自己的表現不太好。對我來說，那是印象強烈的頓悟。我只記得那時留在拍片現場，心想，他媽的，一切就是不對勁。那是一種挫折感，來自於我還沒有足夠的技巧來實現自己對於這部電影的願景。我在心中能看到

那個願景，但就是無法落實。我沒有找到自己的創作風格。我知道我有創作視野，但不知為何沒有辦法表達出來。

至於那個時期所有挫折感自行消解的那一刻，我回顧了許多次。在那段期間的某個時間點，我決心忠於自我，毫不妥協地致力於我想述說的事，以及想表達的形式。奇怪的是，這也是我在《行動中的世界》就一直抱持的態度。

在那一刻以後，從《史蒂芬·羅倫斯謀殺案》開始，我就邁入了另一個境界。我想這是兩個原因綜合起來造成的：第一，我明顯看見自己拍的東西不好看，第二，我對自己想說的內容有愈來愈強的信心。那時我已拍了不少電影，所以愈來愈進步，但重點還是在於找到自己的創作風格，在技術層面也更加精熟。拍電影和任何事情一樣，你花愈多時間去做，就變得愈厲害。

到了《史蒂芬·羅倫斯謀殺案》，我覺得自己已經發現如何以場面調度與信心來執行場景拍攝，這在我後來的電影裡也可以看得出來。然後，我開始拍《血色星期天》。我試圖採取我在《史蒂芬·羅倫斯謀殺案》用過的方法，但以更像院線電影的方式來執行。回頭來看，我想我可以拉出一條成長線：青少年在學校看《阿爾及爾之戰》，青年時期在《行動中的世界》工作，關心世界局勢，並第一手目睹其發展，最後是那個時期我開始拍的電影。

在《血色星期天》，有一個場景是政客在醫院裡，看著這場可怕屠殺事件的後續發展。我可以清楚回想起之前置身貝魯特醫院的經驗。在以色列空襲期間，我們進入醫院拍攝。那時，他們送一名年約十二歲的男孩進來，男孩的雙腿因為爆炸而消失了，這是很駭人的情景。我可以想起很多類似的經驗。當你真正目睹那樣的事件，它們會在你身上留下印記。

因此，在《血色星期天》這樣的電影裡，遇到要

38 《大風暴》是哥斯達—加華斯（Costa-Gavras）導演的政治驚悚片，獲一九七〇年奧斯卡最佳外語片獎。《阿爾及爾之戰》的主題是阿爾及利亞為爭取獨立而發動的抗爭，導演為吉洛·龐帝柯沃（Gillo Pontecorvo），入圍一九六九年最佳導演及最佳劇本獎。《戰爭遊戲》是BBC於一九六五年製作的核戰主題紀錄片，曾獲奧斯卡最佳紀錄片獎。

39 eyeline。視線連戲（eyeline match）是重要的電影語言規則，觀眾看到角色的視線看向某個方向，就會期待下一個鏡頭是角色視線所及的人事物。

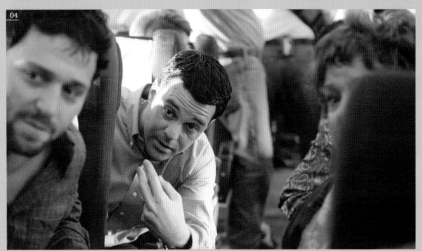

《聯航93》UNITED 93, 2006

（圖 01-05）葛林格瑞斯說，此片是「非常獲得祝福的電影。它是個好例子，呈現了從清潔工到片廠主管所有人群策群力的成果。某種形態的電影因此成為可能」。

（圖 01）葛林葛格斯在飛機場景與演員談話。

《神鬼認證：最後通牒》
THE BOURNE ULTIMATUM, 2007

（圖 01-04）「主角包恩與其他系列電影的英雄不同，他其實是個反文化英雄。他反抗體制，為了我們挺身而出。這是一種『我們與他們相對』的電影。

「其他高預算的系列電影在不同層面也相當出色——例如蝙蝠俠——它們其實精采地引人思索美國志忑的不安全感，以及過度的自信。包恩與眾不同的地方，在於這個角色與他的世界源自一九七〇年代的美國電影，例如**《英雄不流淚》**（Three Days of the Condor），以及**《視差》**（The Parallax View）這樣的電影。包恩系列重新找回美國電影一條重要的脈絡，並加以更新，以符合當代的環境——包恩系列讓我們看到，那種看世界的方式在二〇〇〇年代初期再度有了意義。

「這個系列犀利、具批判性。主角對觀眾說的是：他們有什麼陰謀在進行，我們需要發現那是什麼，如果我們嘗試要查真相，他們會殺我們。

「我想我可以更彰顯這一點，這將呼應這個世界正在發生的狀況，但仍能讓電影保持商業性。我也覺得把故事壓縮進有限的時間範圍內，可以讓觀眾感覺彷彿身歷其境，讓觀眾相信這是正在發生的事。我可以賦予電影一種真實感，讓觀眾感覺可以跟包恩一起進行這場冒險。」

（圖 01）葛林格瑞斯與麥特·戴蒙在倫敦滑鐵盧火車站拍片現場。

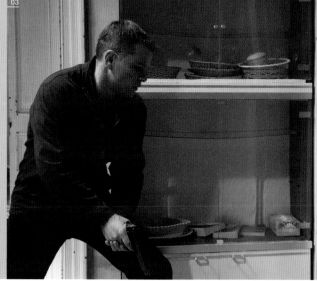

《神鬼認證：神鬼疑雲》
THE BOURNE SUPREMACY, 2004

（圖 05-06）關於包恩系列電影，葛林格瑞斯說，它們是「拍起來讓人非常亢奮的電影」，同時也承認，在《神鬼認證：神鬼疑雲》中他所呈現的強烈、令人昏眩的動作橋段，讓片廠有點緊張。

這些橋段真的把觀眾帶進鏡頭景框中，讓許多人感覺一時頭昏眼花。「片廠一旦發覺觀眾可以承受這樣的視覺效果，同時也是今日觀眾理解影像的方式，他們就百分之百支持我們了。」

創造主角個人風格

「我覺得我可以創造一種包恩的個人風格。我的做法是拿掉他所有的戲服。如果你看第一集，他換了很多套戲服，但我要他只穿一套。

「在《神鬼認證：神鬼疑雲》，他只有一件短大衣（圖 05-06）。在《神鬼認證：最後通牒》，他從頭到尾只穿了一件夾克（圖 01-04）。」

> **"在電影完成之前,它都是不斷流動的狀態。不過,當你捕捉到一點東西,你會知道。你一直都想收成的是電影的魔力。"**

拍攝類似事件的時候,我可以將經驗和體悟帶進電影裡。我的意思不是在電影裡還原我的經驗,這是不同的兩回事。它們是我生命中的產物,讓我能夠在成熟的電影裡加入我的判斷。電影導演工作是一種綜合無數選擇之後的產物。電影製作是意志加上技巧加上創作視野,但最重要的是你的創作視野。

你在重新創造真實事件時,例如《聯航93》,其實肩負著一種責任。我不斷想起這部電影,但《行動中的世界》教我謙遜的力量,這對電影製作很重要,畢竟這一行非常自我中心。

導演的自我意識很強,你就是必須這樣;你必須認為你知道答案。不過,從另一方面來看,最傑出的電影製作在深刻的層次上抱持著謙遜,明白自己是來為電影、故事與表演服務的。當你把自我抽離,能夠聆聽電影自身仍然微弱的聲音,電影才會有最好的成果。《行動中的世界》教會我某種面對全世界的自信,甚至近乎傲慢,但它也教我採取另一個完全相反的方向——一個非常好的方向——把自我抽離。它的影片製作方式是讓影像直接面對觀眾。螢幕上沒有記者告訴你故事。故事自己說話。

我可以看到我在電影裡嘗試做的事之一,是從底處挖掘故事。在《聯航93》尤其明顯:我們先抽離自我,以彷彿人在現場的方式來觀看,理解它在告訴我們什麼。在那部電影裡,重點是創造一個團隊。我們有一群非常出色的演員,我們都努力想達成共同的任務。

團體的力量在電影中極為強大。如果一部電影好看,永遠不是因為導演很好,而是因為所有人都很出色。向來都是這樣。電影史上從來沒有任何影片是導演表現精采,但演員表現或編劇卻不太好的。身為導演,你必須接受一件事:所有專業你都懂,但都不精通。

當然,你必須選正確的人,並清楚溝通你想達成的目標。你必須努力賦予他們力量,當他們最親近的合作者,幫助他們過濾什麼對、什麼不對。你是他們的鏡子,以及最親近的嚮導。

拍電影最令人興奮的一點,是在和他人合作時彼此搭配得很好,這有點像玩樂團。如果(剪輯指導)克里斯多夫‧盧斯(Christopher Rouse)打電話給我,說他看了毛片,有這個或那個意見,這會決定我隔天需要拍什麼。或者你跟麥特‧戴蒙或其他演員交換意見,感覺到你內在的直覺更加堅定了,你們也在彼此身上有機地建立了這樣的直覺——你們有共同的願景。

拍電影就像透過迷霧來看山,偶爾可以瞥見那座山,但大多數時候都是依靠我們集體的內心羅盤來走向它。拍電影順利時,感覺非常棒。希望我還有很長的導演生涯,但等我年老時,回顧往事,我會記得的吉光片羽,是看著傑出演員與傑出劇組一起工作的時刻。我會把那種能量保存起來,像印第安人的「捕夢網」那般捕捉那股能量。你看著攝影指導巴瑞‧艾克洛德(Barry Ackroyd)或其他有才華的人,看著這個無法被定義的面向在某一刻被創造出來,然後被捕捉起來。

有一天,我在報上讀到希格斯玻色子(Higgs boson)有關的報導。受訪者說,他們看到一點這種粒子存在的跡象,並且正在盡力捕捉它。然後我心想,這正是我當電影導演的職責。我努力想找到那些第四度空間的小東西,然後捕捉它們。因為這就是電影:你看著並不真實的東西,但它卻對你的意識與無意識心靈講述故事。在你看電影的那一刻,它是真實的。

你若是捕捉到那種東西,你就會知道。一直到很後面的階段,你依然不知道自己是否已經把整部電影做對。在電影完成之前,它都是不斷流動的狀態。不過,當你捕捉到一點東西,你會知道。你一直都想收成的是電影的魔力。

動作與節奏

《神鬼認證》系列電影中一些動作段落，例如《神鬼認證：神鬼疑雲》中莫斯科的飛車追逐，或是《神鬼認證：最後通牒》中的跑步追逐，都是電影史上最刺激的橋段之一（圖01）。同樣的，《關鍵指令》中，在巴格達驚心動魄的夜晚追逐段落（圖02-03）也同樣精采。葛林格瑞斯說，拍攝這些場景的重點「都在細節裡」。

「判斷並選擇需要的細節與方向非常重要，並且還要把細節、節奏、關鍵元素出現的時間點結合起來。」他說：「換句話說，如果你拚命拍，卻沒有細節與方向，只會拍出一團亂七八糟的東西。這跟你怎麼拍、怎麼剪、怎麼混音有關係。我跟盧斯的合作關係很好，他是世界上最棒的剪接師。真的是有史以來最棒的之一。」

他說，動作場景不是靠拍很多鏡頭涵蓋就好看，鏡頭涵蓋的畫面之後可以被刪減。

「我要的不是鏡頭涵蓋。」他解釋：「重點比較是嘗試怎麼用正確的節奏、正確的細節拍出我想要的東西。節奏對導演工作很重要，指揮樂團也是一樣。對電影工作者來說，設定節奏是絕對重要的：節奏從電影一開始就出現，它定義了架構、高潮與低谷。它決定了你要讓一場戲走得多快，或是反過來要它走得多慢。節奏給你控制速度變化的能力。控制節奏就是控制電影的形態。」葛林格瑞斯補充說：「很自然的，一部電影裡的節奏需要多次變化。節奏一定要變化，就像音樂一樣。它幾乎是可以用非語言方式向演員傳達的東西。節奏是一種表演藝術。」

麥可・漢內克 Michael Haneke

"我通常每天拍大約電影總長度三分鐘的量。我有點急躁,若是沒
　拍到我想要的就不會停止。反覆拍到滿意為止需要花時間。"

麥可‧漢內克在德國出生，但在奧地利成長，早年曾擔任影評人與電視剪接師，一九七四年起，成為電視圈的導演。他在電視界獲得很大的成功，**《旅鼠》**（*Lemmings, 1979*）與**《愛德加‧艾倫是誰？》**（*Who Was Edgar Allen?, 1985*）等電視電影，讓他有機會在一九八九年拍攝第一部劇情長片**《第七大陸》**（*The Seventh Continent*），這部片與**《班尼的錄影帶》**（*Benny's Video, 1992*）、**《禍然率 71》**（*71 Fragments of a Chronology of Chance, 1994*）組成了漢內克所稱的「冰川」三部曲，代表了奧地利的「情感冰川」。它們呈現的主題貫穿他的電影作品，包括對媒體的批判、孤立於家庭與社會之外與隨機暴力；這些故事以不修飾、不帶情感的影像來講述，讓觀眾運用自己的想像力。

一九九七年，漢內克震撼驚人的**《大快人心》**（*Funny Games*）成為國際影壇的邪典（cult）鉅作。二〇〇〇年，他在巴黎拍了第一部電影**《巴黎浮世繪》**（*Code Unknown: Incomplete Tales of Several Journeys*），由茱麗葉‧畢諾許主演。二〇〇一年的**《鋼琴教師》**（*The Piano Teacher*），他在以維也納為背景的故事中，起用了伊莎貝‧雨蓓、班諾‧馬吉梅（Benoît Magimel）與安妮‧吉哈多（Annie Girardot）等法國演員。這部改編自艾芙烈‧葉利尼克（Elfriede Jelinek）小說的作品，再度轟動坎城影展。

二〇〇五年的**《隱藏攝影機》**（*Hidden / Caché*），再度讓漢內克回到巴黎與畢諾許合作，片中男星丹尼爾‧奧圖（Daniel Auteuil）也因此片獲得他截至目前為止在國際影壇最大的成功。二〇〇七年，漢內克以一個鏡頭不差的方式重拍**《大快人心》**的美國版**《大劊人心》**，但評價平平。二〇〇九年，他以驚人的歷史電影**《白色緞帶》**（*The White Ribbon*）再度享譽國際。這部片以第一次世界大戰前的德國鄉村為背景，讓他獲得坎城影展金棕櫚獎、金球獎最佳外語片獎，並入圍奧斯卡獎。

漢內克最新的作品**《愛‧慕》**（*Amour, 2012*）是另一部以法語發音的電影，由尚－路易‧坦帝尼昂（Jean-Louis Trintignant）和雨蓓主演。[40]

40 在這之後，漢內克又執導了**《快樂結局》**（暫譯，*Happy End, 2017*）。

麥可・漢內克 Michael Haneke

我一開始是拍電視電影，因為我沒有拍劇情片必需的資金與人脈，但電視電影對我很有助益，因為那時我還沒找到自己的電影語言。

不過，後來想在電視拍嚴肅作品變得比較困難，尤其是《第七大陸》這個題材。德國一家電視台想和我合作，問我打算拍什麼。我告訴他們，我從一篇雜誌文章發想出這個點子，故事既黑暗又難拍。他們要我寫出劇本，我寫出來了，而且確實感覺到，這是我第一次找到說這種故事的真正獨特的方式。但是他們讀了之後拒絕了這個案子。他們說：「不可能。」

於是這就成為離開電視圈的好機會。我試著找到資金，把它拍成電影。想找電影資金不困難，因為我的電視作品相當有名氣。只不過這對我來說是個轉捩點，因為我開始採用和執導電視電影完全不同的方式來寫這個故事。

一開始的想法是呈現一個家庭的結束來當作開場，然後再用倒敘方式來解釋為什麼他們走到這步田地。但我不想解釋為什麼這件事發生了，又不可能在不解釋的情況下採用倒敘。有一天，我意識到，只有不用倒敘，這部電影才行得通。這就是為什麼電視台不想出資，因為他們對一切都要求解釋。他們不喜歡只是提出問題的作品。

我想呈現的是原原本本的日常生活，而且必須找到一種美學方式來呈現。在《第七大陸》中，我對演員的引導與攝影機調度方式還是相同，但因為用了那些特寫鏡頭，所以它的美學與電視電影不同。不過主要的差異還是在劇本，因為比起電視，電影劇本可以寫得更複雜。

我在拍片時非常依循我的劇本來進行。我不太擅長畫畫，但現在我用一個電腦程式來做非常仔細的分鏡表，說明攝影機角度與每場戲的走位。我總是把分鏡表帶在身邊，整個團隊也都有一份，用來了解每個當下的拍攝計畫。如果有問題，他們知道可以來問我。有時候他們會說，在看分鏡表的時候，他們理解我的意思，可是到了片場卻已經忘了。你每天都要解釋所有的事，但這不難，因為我很清楚知道我要的是什麼。

寫劇本可以是很複雜的過程，雖然我有不同的編劇方式。首先，我依據一個朦朧的概念收集資料。

《巴黎浮世繪》 CODE UNKOWN, 2000

（圖 01-05）這部片知名的開場段落，是八分鐘長的推軌鏡頭，呈現繁忙巴黎街道上的多名角色置身多種處境當中。漢內克在之前就精準規劃好這場戲，而且只用三天就拍攝完成：第一天與演員及攝影機排練；第二天與演員、臨時演員及攝影機排演；第三天拍攝。值得留意的是：漢內克每天拍攝電影總長度三分鐘的量，所以這八分鐘的鏡頭，和他平常每個拍攝日的產出差不多。

（圖 01-02）劇本連續兩頁都是這個開場場景，其中指示了長鏡頭／橫向鏡頭運動的拍法。在這個例子裡，對話也在相同的頁面，讓漢內克可以在法文對話的背面附上德文翻譯。

如果我專注在這個概念上，更多東西就會清楚浮現在我眼前。這就像一個懷孕的女人會更敏銳地察覺到周遭其他孕婦的狀態。這很正常。這個收集資料的階段可以花上幾個月，有時更長達幾年，主要由你當時知道多少而定。如果你對準備要拍的電影主題只有個模糊的點子，收集資料就可能會花更多時間。

一旦收集到足夠的資料，我會寫幾百張小卡片，然後開始建立劇本的結構並創造場景。當然，我寫的卡片通常比我真正用到的數量多了三倍。接下來，我會把卡片貼在牆上。這時我對開場、結局與故事中的主要劇情點有模糊的概念。我想出每個角色會如何跟著這些卡片發展，以及如何把他們融在一起。

等這個步驟完成，我就開始寫劇本，通常不會花太久時間。狀況最好時，可以在六星期內寫出來。這真的是很辛苦的工作。如果你對寫對白有天分，寫劇本就很輕鬆，劇本會自己流洩而出。如果你對某個角色有概念，要想出他的台詞也很容易。

我想最單純的編劇流程例子是《巴黎浮世繪》。

畢諾許打電話給我，說她看過我的奧地利電影，建議我們一起合作拍電影。我說我得思考這件事。我有個拍片的點子來自德語「fremde」，意思是「陌生人」或「外國人」，起初的概念是想談移民。

我考慮過在奧地利拍這部片，但因為畢諾許的電話，我想我可以把故事搬到法國。因為我沒被訓練過拍法語片，我去那裡研究了三個月，認識了很多移民，也慢慢認識了他們的故事。

畢諾許在巴黎不是陌生人，她是明星，但我想拍寫實的電影，我認為明星不能飾演正常人，所以決定創造一個女演員的角色，也所以這一切就這樣結合在一起。當然，主題是關於溝通，這也是我所有電影的主題。

我非常精準。例如，《巴黎浮世繪》的開場場景是一個有多個角色的推軌長鏡頭，而且我的設定一直都是必須一鏡到底拍攝完成。這實際執行起來非常困難，如果這場戲不是我寫的，應該不可能拍得成。我必須想出攝影機從一個角色跟到另一個角色時要怎麼移動。你必須在編劇階段就知道怎麼做。我在拍攝期很早之前就已經設計好精

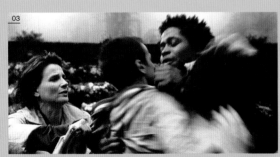

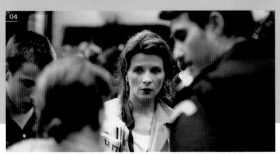

《隱藏攝影機》CACHÉ (HIDDEN), 2005

（圖 01-02）漢內克很驚訝這部片這麼受觀眾歡迎，在網路與知識分子圈內都造成轟動。

「我很訝異英國和美國這麼喜歡它，因為我寫劇本的時候，認為它會是某些知識分子影癡看的電影。它依循《**大快人心**》的傳統，是關於電影與媒體的自我指涉的作品。當然，片中的明星畢諾許與奧圖（圖 02）也帶來了更廣大的觀眾群。」

確的動作，以及精確的拍攝地點。

當然，我們在拍攝時，如果我看到有趣的東西，還是會嘗試把它整合進來。在《巴黎浮世繪》的最後一場戲，戰地記者回到公寓卻無法進去，天開始下雨。這是意外的陣雨，來得快去得也快。天空愈來愈昏暗，所以我們知道可能會下雨，我們等到開始下雨才拍這場戲。這是很棒的事，但大致說來，我不喜歡片場有出乎預料的事件。演員可能給你驚喜，帶來比你原本所追尋的更豐富的東西，但這對我來說不是常態。

我在拍攝期開始前不跟演員排戲。如果演員不笨，能夠閱讀劇本，他不會做出偏離劇本太遠的表演。因此，只要你對人類行為的描寫並不蠢，他就能夠演出來。

知道怎麼樣對演員是好的，是身為導演必須具備的專業。沒有方法可以教你怎麼指導演員，因為每一個演員都不同。這是感覺問題。你必須知道如何對待每一個人，因為每個人都不一樣，他們需要稍微被施加一點壓力。他們需要一隻有力的手推他們一把。

我認為我電影中的演員表現很不錯，這是因為我喜歡演員。我來自演員家庭，父母都是演員。拍電影是糟糕的經驗，唯一的好事是跟演員合作，因為其他的部分都是壓力。你有三、四十個人同時在工作，他們都用自己的腦袋思考，雖然都會全力以赴，但他們沒辦法當我肚子裡的蛔蟲，準確地知道我要的是什麼。因此，你必須處理這樣的矛盾。因為我盡力避免自己不喜歡的東西，所以總是有壓力。

當然，選角決定了電影表演優劣的一半成敗。如果你有好劇本和好卡司，你必須是個大白痴才會拍出爛電影。糟糕的選角可以毀掉一切，即便演員本身很傑出。

這就是為什麼我經常為某些演員量身打造角色，因為這樣可以讓事情進行得比較順利，就算是小角色也一樣。我知道所有可能出現的危險。我也幫我這個導演量身寫劇本，以類似的方式避免寫我不確定自己是否能做到的場景。這是同一回事。

我曾在攝製階段不得不換掉一些飾演主要角色的演員，但這不是常見的狀況。我總會說這是我的錯，因為我做了錯誤的選角決定。

我不做任何排演。演員來到拍片現場後，我總是會因為技術理由拍一個鏡次，而他們會以不放情感的方式來演這場戲，讓攝影組清楚明白走位方式。第一個鏡次經常是最好的，因為演員在找尋內在的感受，所以這時的演出有真實的自發性。如果你拍太多次，他們會疲憊，要等很久的時間才能再出現自發性。

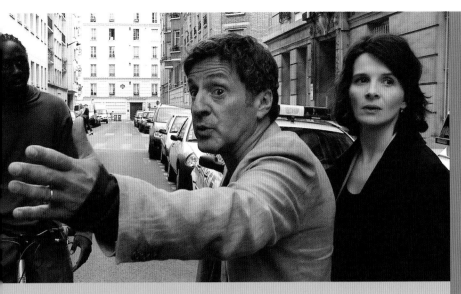

財務模式

漢內克對於在預算內製作電影有嚴謹的準則,從一九七〇年代第二部電視電影開始,他就嚴守這樣的準則。

「那部片對我來說是夢魘。」他回憶道:「因為它的製作公司是新成立的,裡頭的人我都不認識,那部片也很糟糕。從此之後,我對每部電影都努力設下種種條件。」

「我一向很公平。通常這是一場遊戲。導演說他需要十個星期拍攝,但心裡知道他只會得到八個星期。我不玩這種遊戲。我直說我需要的東西。我精確知道我需要多少錢和多少時間,而且從不超支。當然,這是經驗的問題,但當你需要一百萬歐元,製片只找來七十萬時,這是很危險的狀況。這行不通。」

所以我會採用第一或第二個鏡次,或是第二十五個鏡次,但在這之間的鏡次都很糟,因為演員會精疲力盡。如果你在拍非常長的鏡頭,這可能會困難重重,因為某人可能會有個小失誤,或是攝影機移動到定位的時間點有點遲。

舉例來說,在《巴黎浮世繪》的某些大道場景,為了這個持續長達十分鐘的鏡頭,我們會進行一天的演員與攝影機排練。第二天,我們讓演員、臨時演員與攝影機一起排演;第三天就是正式拍攝。我們曾拍了五分鐘都很棒,但某個臨時演員看了攝影機,於是我們必須重頭來過。當然這並不是常見狀況。

我通常每天拍大約電影總長度三分鐘的量。我有點急躁,若是沒拍到我想要的就不會停止。反覆拍到滿意為止需要花時間。

我在電影裡不呈現具體暴力行為有兩個理由。第一,因為我認為呈現暴力行為是某種猥褻,我不喜歡。第二,我也認為避免呈現暴力行為是有益的,因為大家都知道,如果觀眾聽到某種危險或恐怖的聲音,比打開門直接把怪物呈現給觀眾看感覺更強烈。

我認為你必須有才華,才能在觀眾心中創造緊張與恐懼。我講的故事不太好笑,我想它們可以影響人們的原因,是它們反映了人們自己的恐懼。

我不會拿自己來與希區考克比較,但他精準知道你對什麼恐懼,然後利用這一點。

當然,每個劇本裡都有關鍵的場景。在拍攝階段,你知道那些場景非常重要,必須要拍好。在《大快人心》,那個孩子死亡之後的長時間場景就是這樣的關鍵場景。這是這部片最困難的場景,如果它不感人,整部片就沒那麼扣人心弦。

在我的電影裡,我總是會想到觀眾,想著他們會如何反應。你在寫劇本時必須把觀眾放在心上。如果你寫小說,讀者可以先把書放到一邊,稍後再重新拿起來看,但是在劇場或電影院,如果讓觀眾失去注意力,一切就結束了。你必須總是想著你能做什麼來保持他們的注意力。導演的專業就是明白這一點,如果你還不清楚,那麼你其實還不算是專業導演。

當然,你可以說些大家不喜歡聽的事,但你敘述的方式必須讓他們無法抗拒聆聽。這不是你說什麼的問題,而是你如何說的問題。因為電影是一種操控。向來就是這樣。所以即便你必須讓觀眾清楚知道他們正在受操控,你仍正在操控他們。

《大快人心》就是一個例子。片中有一刻是其中一個殺手望著鏡頭,告訴觀眾你在想什麼,我讓觀眾看到電影是人工製作的產物。電影裡有幾個地方,我把觀眾拉出幻象之外,只是要讓觀眾明

《大劊人心》／《大快人心》
FUNNY GAMES, 1997 / 2007

（圖01-02，06）《大劊人心》是漢內克以一個鏡頭不差的方式重拍《大快人心》的美國版，他稱這部片是「糟糕」的經驗。「首先，我對我的英語沒太大自信。」他解釋說：「但我也低估了在美國要找到讓我運用相同攝影機運動的場景有多困難。我們在攝影棚裡搭出那棟房子，好讓它跟奧地利版相同，但想要一樣的外景就非常、非常困難。」

那麼，他為什麼要這麼做？「這部片原本是要以美國為背景。概念是這是非常美國的電影，在原版中那棟房子是美式住宅，但那種房屋在奧地利並不存在。我把重拍版視為特洛伊木馬，所以在美國用美國明星拍某種類型的電影。這是初衷，但它行不通，我並不知道為什麼。它並不糟，但沒有找到觀眾。」

（圖01）漢內克在劇本上的筆記與分鏡圖，更重要的是還附上原版的畫面截圖，以便讓美國版可以每個鏡頭都與原版相同。（圖06）美國版中的娜歐蜜·華茲（Naomi Watts）、麥可·彼特（Michael Pitt）與布萊迪·柯貝特（Brady Corbet）。（圖03-05）一九九七年原版的《大快人心》。

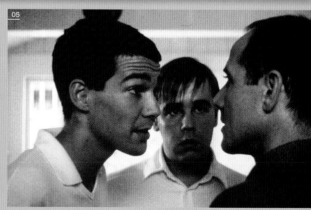

《鋼琴教師》THE PIANO TEACHER, 2001

（圖 01）這部片是漢內克唯一用既有題材改編的電影。

「我拍過的所有劇情長片中，這是唯一一部不是全由我發想的。」他如此說明：「我對小說的結構做了很多改變。小說前半講述主角的青少女時代，所以我被迫創造出另一對小說裡沒有的母女當作一面鏡子。」

「我的一個電影工作者朋友曾要我幫他寫這個劇本，但他沒有籌到錢拍這部片，所以計畫瓦解了。最後那位製片來找我，建議由我來導。我說我其實沒有拍它的欲望，但只要一個條件成立我就願意拍，那就是由伊莎貝‧雨蓓來擔任主角。」

白，我可以隨時在我高興的時候再把你推進去。如果我只做一次，你可能是在智識的層次而不是情感的層次上理解。如果我做了好幾次，用意就在這裡。

我認為觀眾會不由自主反思電影這個媒介，尤其是我們經驗過法西斯主義與政治操控如何利用媒體。你不能把「電影是真實」這個幻覺餵給觀眾。看看德國戰後文學，它是徹底的自我省思，因為我們已經看過這個平台被用來呈現錯誤的真實會發生什麼事。我認為電影也是如此。你必須反思你自己的媒介，以及作品自身的種種規則。

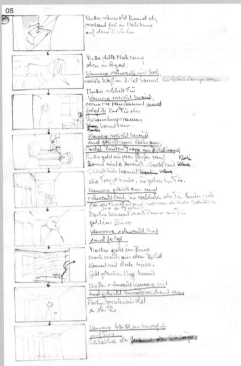

《白色緞帶》THE WHITE RIBBON, 2009

（圖 02-07）這部片原本是漢內克在一九九〇末期為三集電視迷你劇集所寫的，但那家電視台換了不同主管，所以這個案子沒有執行。

十年後，漢內克的製片瑪格瑞特‧梅內果茲（Margaret Ménégoz）讀了這個劇本，建議它可以拍成電影，「但我必須刪掉一個小時的篇幅」。漢內克與知名法國編劇尚－克勞德‧卡黑耶（Jean-Claude Carrière）合作，把電視劇本精簡成電影劇本。

「這部片顯然很不一樣，因為它是歷史電影，我必須閱讀很多關於二十世紀初期教育與鄉村生活的書籍。」漢內克說：「為了這部片，我們找了幾名研究員，我認為你在電影裡看到的一切都是可信的。我跟這個時期的專家談過，他們說符合史實。」

漢內克甚至找來羅馬尼亞農民在片中當臨時演員。「兩百個臨時演員裡，有一百個來自羅馬尼亞，用來呈現那些真正遭受風吹日曬過的臉孔，因為現在的德國農民看起來不一樣。他們用有空調的拖拉機來做一切農務。」

（圖 05-06）漢內克為本片準備的分鏡表與詳細筆記。

亞佛烈德・希區考克 Alfred Hitchcock

亞佛烈德・希區考克的大部分人生若不是受忽視，就是被邊緣化為娛樂片導演或「緊張大師」。文化圈影評人認可他的技術層面技巧，但因為他看似侷限於驚悚片與通俗劇範疇，沒有觀察社會議題或重要議題，他們因而對他感到失望。

這樣的認知改變的原因之一，是一九五〇年代法國《電影筆記》影評人（包括楚浮、高達、夏布洛與侯麥等人）對他的崇敬。

一九六七年，楚浮自己出版了一系列希區考克訪問集。一九七九年，夏布洛與侯麥合作一本關於這位大師的書《希區考克：第一到第四十四部電影》（Hitchcock: The First Forty-Four Films）。在這本書的引言裡，楚浮回憶一位美國影評人不明白他為什麼稱讚《後窗》（Rear Window），當面質疑：「你喜愛《後窗》是因為你不熟悉紐約，你對格林威治村（Greenwich Village）一無所知。」那位影評人

說。楚浮回應：「《後窗》不是關於格林威治村。它是關於電影的作品，而我確實懂電影。」

當然，如今希區考克已是全世界公認的二十世紀電影天才之一，他對此媒介爐火純青的掌握，無論是技術、敘事或風格，至今仍無人足以匹敵。他在一九二二至一九七六年間的作品，只能以令人歎為觀止來形容，其中包括許多經典之作：《貴婦失蹤案》（Lady Vanishes, 1938）、《蝴蝶夢》（Rebecca, 1940）、《火車怪客》（Strangers on a Train, 1951）、《後窗》、《迷魂記》（Vertigo, 1958）、《北西北》（North by Northwest, 1959）與《驚魂記》（Psycho, 1960）。

一八九九年，希區考克出生於倫敦，一九二〇年進入電影產業，在北倫敦伊斯靈頓片廠（Islington Studio）擔任片頭設計師。之後，他留下來擔任副導，在一九二五年晉升導演，處女作是《歡樂花園》（The Pleasure Garden），但直到第三部電影《怪房

01

圖 01：一九六六年，保羅・紐曼（Paul Newman）與希區考克。

希區考克已是全世界公認的二十世紀電影天才之一。"

客》（The Lodger: A Story of the London Fog, 1927）才首度展現具個人特色的風格與主題，後來更成為傳奇。本片內容是女房東懷疑房客是連續殺人狂，片中充滿大膽的攝影機鏡頭、具威脅感的打光技巧與種種特效。一九二九年的《敲詐》（Blackmail）是英國第一部有聲電影，也是希區考克第一部在知名地標拍攝飛車追逐的作品，片中地標是大英博物館，這些飛車追逐段落後來也成為他電影的正字標記。

一九三〇年代，希區考克因下列作品成為英國的明星導演：《擒凶記》（The Man Who Knew Too Much, 1934）、《國防大機密》（The 39 Steps, 1935）、《間諜》（Secret Agent, 1936）、《怠工》（Sabotage, 1936）、《年輕與無知》（Young and Innocent, 1937），以及近乎完美的喜劇驚悚片《貴婦失蹤案》。

也因製片大衛·賽茲尼克（David O. Selznick）挖角而來到美國。第一部美國電影是達芬妮·杜穆里埃（Daphne Du Maurier）的《蝴蝶夢》，由瓊·芳登（Joan Fontaine）與勞倫斯·奧立佛（Laurence Olivier）主演。這部片贏得奧斯卡最佳影片獎，希區考克也因而獲得最佳導演獎提名。

希區考克顯然樂於利用好萊塢提供的設施與投資，妥連拍出精緻的驚悚片，如：《海外特派員》（Foreign Correspondent, 1940）、《深閨疑雲》（Suspicion, 1941）、《海角擒兇》（Saboteur, 1942）、《辣手摧花》（Shadow of a Doubt, 1943）、《救生艇》（Lifeboat, 1944，全片都在一艘救生艇上發生）、《意亂情迷》（Spellbound, 1945，其中有超現實畫家達利設計的知名夢境段落），以及備受讚譽的浪漫驚悚片《美人計》（Notorious, 1946）。

他的黃金年代或許在一九五〇年代開始於改編自派翠西亞·海史密斯（Patricia Highsmith）原著的傑作《火車怪客》，隨後是其他賣座電影，如：《電話情殺案》（Dial M For Murder, 1954）、《捉賊記》（To Catch a Thief, 1955）、《擒凶記》（重拍他一九三四年的同名作品）、劇情設計緊湊緊張的《後窗》、完美無瑕的追逐冒險片《北西北》，以及最令人難忘的《迷魂記》，雖然本片在上映時並未廣獲雍戴，但這部講述瘋狂迷戀過程的電影，被許多

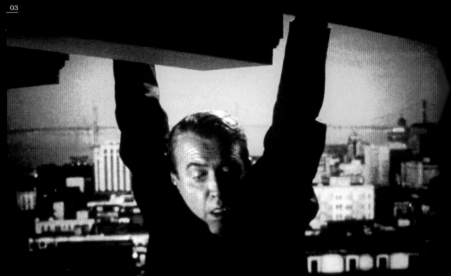

人視為影史最偉大的電影之一。《驚魂記》可能是希區考克最後一部偉大的作品，並且成為其他恐怖電影的標竿。在一九八〇過世之前，他還拍了幾部有趣的電影，包括：《鳥》（The Birds, 1963）、《艷賊》（Marnie, 1964）、《衝破鐵幕》（Torn Curtain, 1966）、《狂兇記》（Frenzy, 1972）。

眾所皆知，希區考克在籌備電影時，會製作大量分鏡圖，但他與演員的關係時好時壞，因為他認為演員應該完全為導演與電影的需求服務。儘管如此，他還是讓經常合作的演員做出精采的表演，例如：詹姆斯·史都華、卡萊·葛倫、瓊·芳登與英格麗·褒曼。

圖 02：《北西北》
圖 03：《迷魂記》

朴贊郁 Park Chan-wook

"我幾乎完全依照分鏡表來拍攝與剪接。當然會依照製作的狀況有些小更動，但我花很多時間預先想像每個鏡頭，所以沒有太多需要改動的地方。"

朴贊郁生於一九六三年,這位南韓電影工作者風格化且經常充滿暴力的電影——例如獲獎的「復仇」三部曲——已讓他成為世界級的導演,在全球擁有廣大的影迷。

他在首爾出生長大,由於在許多美術部門工作而開啟電影生涯,但很快就決心成為導演。他的前兩部電影《月亮是太陽的夢想》（*The Moon Is the Sun's Dream*, 1992）與《三人組》（*Saminjo / Trio*, 1997）並未獲得好評,所以他開始為韓國平面刊物寫電影專欄謀生。然而,他的第三部片《共同警戒區》（*JSA: Joint Security Area*, 2000）極為賣座,成為韓國影史票房最高的電影。這部片講述南北韓兩邊守軍發展出友誼的故事,時序斷裂、前後跳躍的敘事以及風格突出的動作戲,預示了朴贊郁後來的創作特質。

《復仇是我的手段》（*Sympathy for Mr. Vengeance*, 2002）是朴贊郁關於復仇之無謂與毀滅三部曲的第一部作品,讓他獲得全球更多評論的支持,但二〇〇三年的經典《原罪犯》（*Oldboy*）,則讓他擁有技藝精湛、原創力十足的導演名聲。這個故事結構細膩,強烈而震撼,講述一個男人發現自己遭綁架並囚禁在一個房間裡長達十五年。《原罪犯》在坎城影展獲得評審團大獎,如今史派克·李（Spike Lee）正在執導美國的重拍版本[41]。

《李英愛之選擇》（*Lady Vengeance*, 2005）是另一部傑出的大師之作,故事描述一名女子聚集曾遭某邪惡男人傷害的受害者,一起對他進行復仇,為此三部曲畫下適切的句點。《賽柏格之戀》（*I'm A Cyborg, But That's OK*, 2006）是朴贊郁的第一部浪漫喜劇,也是他首度以高畫質數位格式拍攝的作品,但獲得的評論不如以往,或許是因為這對他來說是不尋常的類型。不過,他後來又以視覺風格驚人的吸血鬼電影鉅作《蝙蝠:血色情慾》（*Thirst*, 2009）重返榮耀,獲得坎城影展評審團大獎。

二〇一一年,他發表了自己第一部完全由 iPhone 拍攝的電影《夜釣》（*Night Fishing*）,與他的弟弟朴贊卿（Park Chan-kyong）共同執導。之後他開始製作自己第一部英語劇情長片《慾謀》（*Stoker*, 2012）,由蜜雅·娃絲柯思卡（Mia Wasikowska）、馬修·古迪（Matthew Goode）與妮可·基嫚（Nicole Kidman）領銜主演。[42]

41 重拍版《復仇》（*Oldboy*）是史派克·李（Spike Lee）二〇一三年的作品,主要演員包括:喬許·布洛林（Josh Brolin）、伊莉莎白·奧爾森（Elizabeth Olsen）、沙托·卡普利（*Sharlto Copley*）、山繆·傑克森（Samuel L. Jackson）等。

42 朴贊郁最新的作品包括:《孵花》（*A Rose Reborn*, 2014）、《下女的誘惑》（*The Handmaiden*, 2016）。

朴贊郁 Park Chan-wook

我青少年時期最喜愛的電影是○○七情報員系列。就連現在我在寫劇本時，還是習慣在進入主要故事前先用序幕開場。我想這是○○七電影帶來的潛意識影響。

我青少年階段其實沒看很多電影，因為韓國有相當嚴格的大學入學考試，讓你沒時間做其他事情。不過，每個週末我會刻意待在家裡，跟父母一起看電視播映的經典電影。儘管當時看的電影都是黑白的，但對我來說仍是寶貴的經驗。現在我還是持續重看這些經典電影，因為我對它們只有黑白的記憶。

在我決定要拍電影時，希區考克當然是我最崇敬的導演。我也同樣仰慕美國導演羅伯·阿德力區（Robert Aldrich）[43]。工作幾年之後，我開始崇拜柏格曼、安東尼奧尼、道格拉斯·薛克、維斯康提與黑澤明。我認為他們對我有重要的影響。

最後還要提兩位對我同樣影響深遠的導演，他們啟發並鼓勵我成為導演：金綺泳（Kim Ki-young）與李斗鏞（Lee Doo-yong）。我用鼓勵這個詞，不是因為我個人認識他們，而是因為我看了他們的電影後，能夠鼓起勇氣踏進電影圈。

在一九八○年代初期，我還是個大學生，韓國電影通常不太符合我的品味，但看過這兩位導演的作品之後，我發現這些怪異、瘋狂的電影真的可以在韓國拍出來。尤其是金綺泳，直到今天他仍影響著我。我相信他的電影拍攝方式深深滲入我

43 美國導演，作品大膽呈現世界的黑暗與腐敗，並將電影中的暴力呈現推到極致。代表作包括：《死吻》（*Kiss Me Deadly*, 1955）、《決死突擊隊》（*The Dirty Dozen*, 1967）等。

圖 01：《共同警戒區》

的行為模式裡了。

我剛入行的時候，業界的師徒制傳統牢不可破，所以你必須先擔任某個導演的助理，從最基層做起。我在兩部劇情片擔任副導，在其中一部擔任第一副導[44]。

在那之後，我在拍第一部電影之前接了各式各樣的工作，基本上是為了在顧及三餐的情況下，還有一腳仍踩在電影產業裡。我寫劇本、設計海報、準備公關資料，甚至做英語片字幕翻譯。這些案子讓我從電影公司賺到錢，最後讓我能找到資金拍電影。

一九九一年，大約在我開始拍第一部片時，香港動作片很搶手，所以資方對我處女作的要求，就是以超低預算，結合愛情、暴力與黑幫元素，拍出這種型態的東西。這部片子的票房失利，我把大部分原因歸咎在自己身上，儘管我有個值得原諒的藉口：男主角完全不是我想要的演員，他其實是歌手，雖然很會唱歌，但不會演戲。

我通常不太會緊張。第一次在電影拍攝現場時，我覺得我找到了自己的舞台。因為預算很少、卡司也不是我要的，唯一讓這次拍片經驗變得有價值的方法，就是為自己建立風格，這也是把片子拍得有電影感的方法。

我實驗性地精心設計轉場，嘗試各種光學沖印效果，以及攝影機運動，試圖找到這種風格。既然深受希區考克影響，尤其是《迷魂記》，我想我應該在自己的處女作對他致敬，於是我使用了推軌變焦鏡頭[45]，或者也有人稱為「長號效果」（trombone effect）。

我經常被貼上風格化導演的標籤，可能是我第一次拍片經驗帶來的結果：那時拍片不是什麼創作，而是一種掙扎，努力想從這部片裡有所收穫。

實際上，我在第二部片就採取相反的路線，不那麼追求風格，但我發現那樣就不是我了。這部片裡充滿髒話與性，如果我採用《槍瘋》（Gun Crazy, 1950）那種B級電影的方式來拍，應該會沒問題。可是我太過在乎處女作的票房失敗，所以這次做了失敗的妥協。

我經常對韓國年輕電影工作者提到這一點，我從這次經驗當中學到的，是不要那麼在乎票房失敗或成功，但要知道自己要的是什麼，守住它，然後把它推到極限。

到了第三部片《共同警戒區》，我完全無意為商業性做出任何妥協。我真心喜歡拍那部片，非常誠摯，不妥協。反諷的是，那是我職業生涯中賣座最好的電影。

我也在拍攝《共同警戒區》時學會與演員合作。在那之前，我認為我滿腦子都是希區考克的神話，他把演員當成道具，不把演員當成有藝術、有創意的合作者。不過拍《共同警戒區》時，我們排演了很多次。我學會怎麼和演員交談，聆聽他們經常很精采的想法，並且整合他們的點子。

寫劇本時，我不喜歡自己寫。我喜歡有人坐在我旁邊，他的面前有螢幕、鍵盤和滑鼠和我的電腦相連接，所以我們看的東西完全相同。

對我來說，這就像鋼琴二重奏。某人用一台鍵盤盡情寫劇本，另一個人則對他的點子進行回應。這樣一來，我們可以在同一個文件上分享點子，互相討論。我就是無法忍受獨自創作的孤獨，這樣共享的編劇歷程讓我可以思考順暢。

我自己寫劇本定稿，電影的大部分關鍵元素通常在這個最後階段才出現。這時我不再感到孤獨，因為基本架構已經就緒，我很清楚需要往哪裡走。在這個階段，我心中充滿了怎麼拍這部片的點子，相當爽快。我全力衝刺，直到最後。

我在兩天之內就寫好《復仇是我的手段》的完整劇本。我腦袋裡有電影的完整結構，一坐下來寫，就能夠順利地一氣呵成。不過這部片的對白不多，

44 first assistant director。在某些電影的導演組當中，會區分第一、第二副導的職級。

45 Dolly zoom，指拍攝時，同時運用軌道車（Dolly），並改變鏡頭焦距（Zoom）。當攝影機往前推時，鏡頭轉為廣角（或攝影機往後推時，鏡頭同時放大畫面），藉此創造被拍攝者大小不變，但前景與背景空間關係產生變化的效果。

《原罪犯》OLDBOY, 2003

（圖 01-03，以及第 150-151 頁）這部片不是原創概念，而是改編自日本知名漫畫。朴贊郁指出，吸引他的主題與其說是復仇，不如說是私人監禁的想法。

「我想把漫畫的故事提升到新的高度。」他解釋說：「原著的概念是，為什麼某人要把主角關在私人監獄裡那麼久？但是答案太平凡無趣了，所以我想發現一部更聰明的電影。

「我意識到我想到的答案都不是新鮮或有趣的點子，所以決定修改這個問題。問題不應是：『為什麼我被關在私人牢房十五年？』而應該是：『為什麼你讓我離開私人牢房？為什麼不把我關到死為止？』這帶來我不斷在尋找的情節逆轉，讓電影走向你所知道的結果。

「就推理／驚悚片來說，觀眾總是想找答案，但我喜歡這樣修改原著的理由，是因為在我說『我們是否應該問正確的問題』的當下，就翻轉了故事概念。」

在電影令人震驚的最後鏡頭裡，朴贊郁暗示主角將與自己的女兒維持亂倫關係。「主角所做的決定對我們社會來說是不可思議的。」他說：「但在某種層面上，他做了英雄式的決定：他不要受傳統社會的慣例所拘束。」

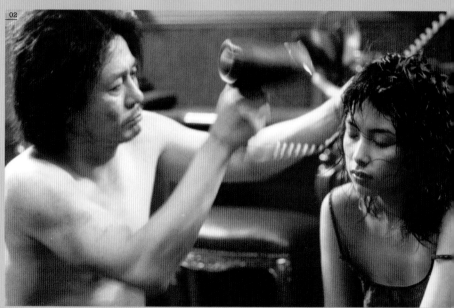

"與演員合作，是我在電影製作過程中所獲得最大的快樂，因為其他的一切在前製階段都已經規劃好了。"

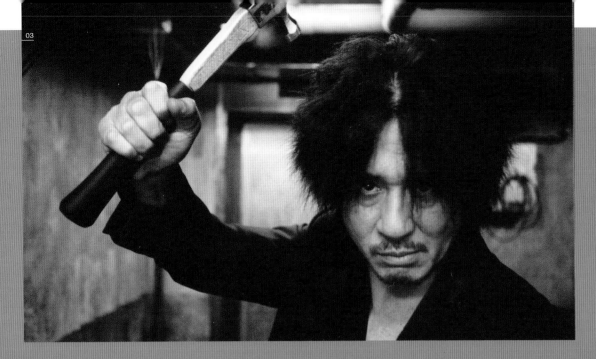

創造經典段落

朴贊郁最經典的段落之一,就是《原罪犯》備受喜愛的長廊打鬥戲。此時主角回到他遭囚禁的地點,再度殺出重圍(圖 03 與第 150-151 頁)。這段戲從側面拍攝,就像風格化的動作場面繪畫,被認為是當代電影中最厲害的徒手打鬥場景之一。反諷的是,這並非心思縝密的朴贊郁預先畫分鏡或規劃的拍法。

「我原來畫的分鏡是完全不同的方式。」(見第 151 頁)他說:「原本這段戲會由幾百個鏡頭構成,我心中想了許多特殊的鏡頭、角度、動作、視覺特效,還有暴力開始前的一些片刻。我決心讓所有人看到終極的打鬥戲。我想要從頭到尾一鏡到底,即便過程中有些差錯也沒關係,因為在剪接時還有數百個鏡頭可用。」

「可是當我看到演員為這個一鏡到底的設定排演,看到崔岷植(圖 03)怎樣移動身體,還有他完成後筋疲力竭的樣子,我忽然有了新的想法。我問自己,如果他不是為了想獲得什麼而打鬥,為什麼要拍這種像卡通一樣的動作場景?他只是試圖離開那個地方,所以那場打鬥實際上並沒有什麼意義。耗費這麼多心力精心安排這個場景,會變成為藝術而藝術、為風格而風格,所以我決定強調這個讓一個男人因為放手一搏而耗盡心神、孤立無依的場景。」

朴贊郁笑說,他覺得動作戲拍起來「很麻煩」,他可以只呈現主角面對潮水般的惡徒,然後剪接到下一場戲,讓觀眾看到他臉上有割傷與瘀青,然後所有的惡徒都躺在地上。

「但你不能那樣講一個故事。」他堅持:「所以我想到這個像繪畫般場面的點子。這個鏡頭唯一的問題,是在前一個鏡頭裡,我已經呈現出這個走廊有多窄,可是在繪畫鏡頭裡,牆壁與攝影機之間的距離,讓走廊似乎比前一個場景所呈現的更寬。這在邏輯上不合理,但是在電影史當中,有許多片段導演都刻意忽略邏輯。」

以這種方式進行拍攝,讓主角成為一個客體,也讓朴贊郁可以進一步孤立他。

「你可以說這是一種疏離效果。與其讓觀眾真的認同主角,在他第一拳打中惡徒時為他叫好,或是在他受傷時為他感到難過,我反而想讓觀眾遠離這場打鬥,在一段距離以外來觀看。」

他在視覺上的靈感,源自於歐洲古老的「停格活人畫」(tableau vivant)休閒活動,也就是由真人扮裝演出知名的畫作。「我的概念是這個段落要像活人畫的動態版本。」他說:「這就像歷史戰爭的壁畫。與其用像匕首這樣比較短的武器,我要他們用比較長的傢伙,讓人聯想到士兵的矛。」這段戲以一鏡到底拍攝而成,雖然「它花了我兩天才拍出最棒的鏡次」。

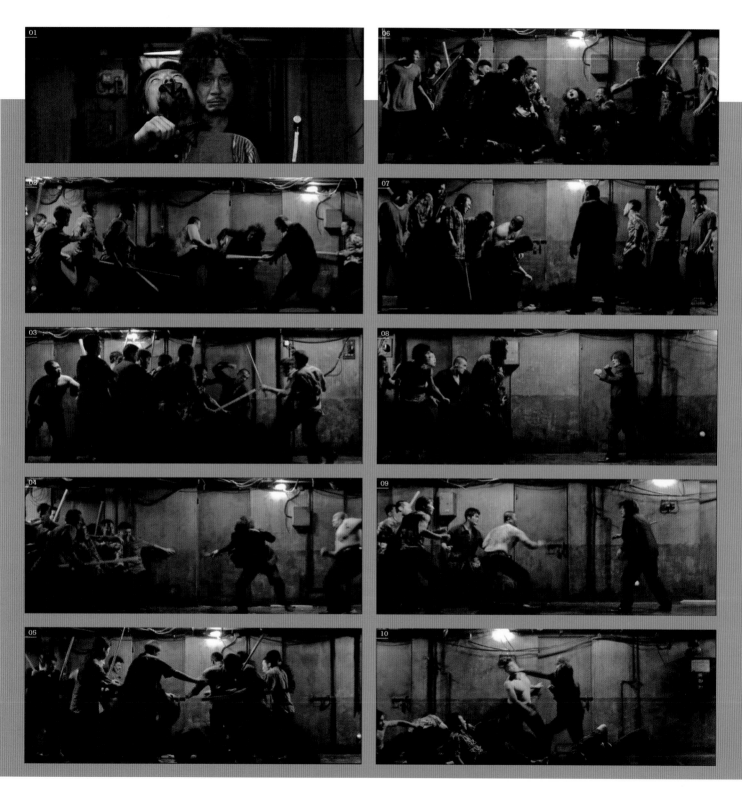

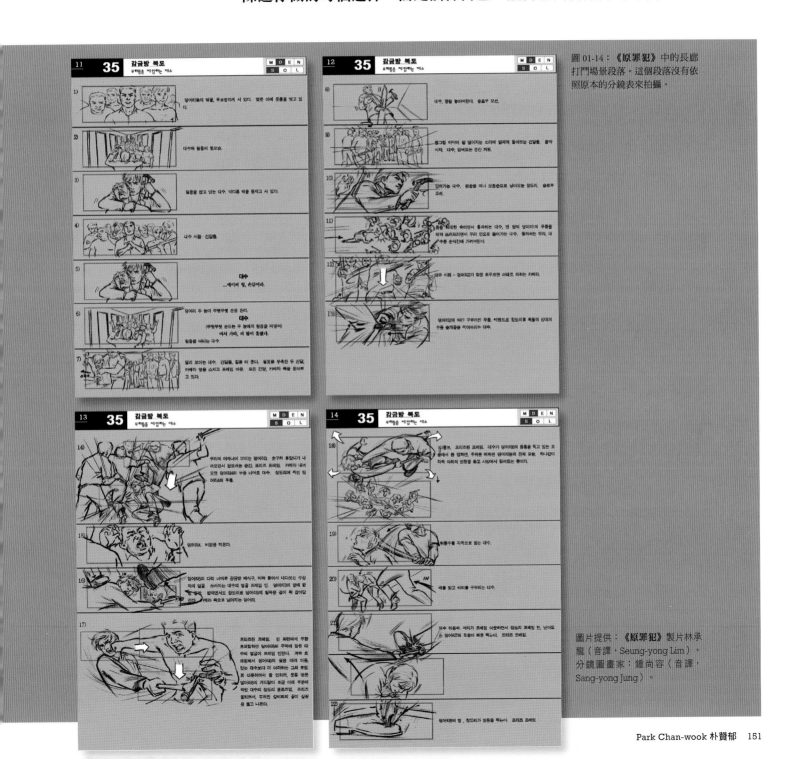

圖 01-14：《原罪犯》中的長廊打鬥場景段落。這個段落沒有依照原本的分鏡表來拍攝。

圖片提供：《原罪犯》製片林承龍（音譯，Seung-yong Lim）。
分鏡圖畫家：鍾尚容（音譯，Sang-yong Jung）。

《復仇是我的手段》
SYMPATHY FOR MR. VENGEANCE, 2002

「復仇」三部曲的每部片都不同,確實只有第三部《李英愛之選擇》刻意拍成三部曲的一部分。

《復仇是我的手段》(圖01)一開始從綁架小孩的概念出發。如果出了差錯,這樣的行為就會變成人神共憤的犯罪。「不過,如果結果對綁匪來說是成功的,」朴贊郁說:「綁架是那麼壞的事嗎?這是我自問的問題。只要孩子回到父母身邊,父母花點錢確保孩子平安回家,又有什麼傷害?尤其是父母本來就富有?當然,真實生活中,綁票很少有圓滿結局,但如果是某人發現自己陷於困局,他只是嘗試想出某種對他人影響最小的犯罪,他唯一能想到的就是綁架小孩。他相信他可以照顧這個孩子,拿到贖金就把孩子送回去。」

這部片基本上分成兩個部分,前半關於綁匪,後半關於死於意外的小孩的父親。

「這讓觀眾產生困惑,不知道要站在誰那邊。」他說:「他們在電影前半都對主角產生同理心,也就是那個又聾又啞的綁匪,但是在電影中間,當孩子死去的時候,故事轉為由父親的觀點來講述。這時候,觀眾必須看著父親想要殺掉他們認同的主角。這樣做的目的,是質疑驚悚片你站在誰那邊的概念。你同情的是哪一邊?」

主角又聾又啞,所以也加快了編劇速度。

我喜歡徹底把電影的每一個影格都畫成分鏡,所以從某個角度來說,分鏡表就像剪接好的電影。我這麼做的原因要追溯到《共同警戒區》。

當時聘請我的電影公司其實並不信任我,因為我拍了兩部票房失敗的電影,所以他們一開始就在合約裡註明我要做全片的分鏡表,讓他們可以在拍攝之前看到我想像的電影。但這對我來說是正面的經驗,從此之後,我拍每部片時都這麼做。

在拍攝開始之前,畫分鏡是持續進行的過程。有時候,我們在勘景時發現的東西會影響分鏡表,有時候,分鏡表影響我們要去哪裡找場景;服裝、化妝與其他一切都是類似的狀況,但是分鏡表絕不會決定選角。

我幾乎完全依照分鏡表來拍攝與剪接。當然會依照製作的狀況會有些小更動,但我花很多時間預先想像每個鏡頭,所以並沒有太多需要改動的地方。我不喜歡在片場花時間討論角度或攝影機位置,我寧可用這個時間與演員交談。

在某些狀況下,我的拍攝方式會與分鏡表不同(參見第149-151頁的《原罪犯》場景段落及分鏡表),不過這種情況很少見。

與演員合作,是我在電影製作過程中所獲得最大的快樂,因為其他的一切在前製階段都已經規劃好了。片場唯一的變數是演員的表演,這讓我保持緊張感,對我有好處。表演是我從沒學過的技

《李英愛之選擇》LADY VENGEANCE, 2005

（圖 02-03）朴贊郁創造這部片來完成「復仇」三部曲，同時也把它設計為將觀眾的角色放進電影裡。

「在第三幕的開始，主角即將進行復仇，但她意識到自己不夠格，她應該把這個犯罪者交給其他人，讓他們對他復仇，於是她基本上幫他們導演了這個局面。她找到場景，布置好一切，把那些家庭成員的卡司湊齊，看著他們進行復仇。在這個復仇行動中，她變成一個製片、編劇、美術指導與導演，最後她成了觀眾。她把皮大衣鈕扣扣到最上面，只露出雙眼。我認為這是這三部曲恰當的尾聲。」

藝，即便我當導演許多年，我仍然不知道他們是怎麼辦到的。我對演員非常尊重。如果你認為你在我電影裡看到演員的表演出色，這可能就證明我對他們的欽佩程度有多高。

後製過程有趣的地方，是當你沒有與演員合作和遊戲的樂趣時，你有更多自己的時間以自己的步調來實驗一些東西。

音樂是我在後製時最享受的一件事。有時候，音樂可以配合某場戲的情感，或者可藉由反諷的方式來干擾。無論是哪一種狀況，都必須以非常縝密的方式來處理配樂。由於數位科技（我剛開始當導演時還沒有），你可以一格格地以非常細膩與特定的方式來讓音樂與影像同步。

對我來說，與配樂指導或作曲家坐下來討論，是非常有趣的事。我們討論他們會用哪些樂器，以及哪種音樂風格，或是討論他們打算怎麼一格格、一個音符一個音符地處理配樂。透過音效、配樂與寂靜來創造聲音的世界，顯然是非常有成就感的歷程。

當然，電影製作過程當中總是有需要妥協的地方，雖然我已盡量避免這件事。在一部電影裡，你跟這麼多不同的人合作，經常預算很高，讓你肩負重任。有時候我覺得自己的處境不太理想。要真的做出妥協是非常困難的。

這是否表示我所有的電影都是妥協的結果？我不知道，但如果我可以任意發揮，如果我有完全的

《蝙蝠：血色情慾》THIRST, 2009

（圖 01-06）這是朴贊郁發展超過十年的電影，也可能是他目前為止最引人深思的作品。

「如果它讓人感覺內省，那是因為片中牧師是反映我個人性格最多的角色。」他如此說明：「尤其在他衝進浴室對不倫戀人大罵一通的戲，他的胡言亂語就跟我的胡說八道方式一樣。當他發現自己是吸血鬼，不得不適應新的處境，而即便他是吸血鬼，他仍掙扎著想過好生活，我想這跟我面對人生一些事情的方式相近。」

這部片的幽默也深具意義，同時也反映了朴贊郁作品中如何利用幽默來引發觀眾思考。「在結局，女主角趕緊躲到車下，以免陽光照到她，並因此倖存。然後牧師移開車子，我們發現她躲在那裡（圖 01-04）。所以一開始這很好笑，觀眾可能會大笑，但他們接著幾乎立刻意識到，對這兩個人來說，這處境有多艱險，於是甚至會對自己一開始的反應感到罪惡感。一個情境可以同時幽默又悲哀，這樣的雙重性總是融合了另外的情感，例如憤怒或悲傷，這讓我十分著迷。這就是為什麼我在作品裡偶爾會放入一點黑色幽默。」

（圖 01-04）圖片來源：朴贊郁。分鏡表畫家：康提兄弟（Conti Brothers，團隊名稱），車祖韓（音譯，Zo-ohan Cha，首席畫家）。

自由，我的作品會變得更狂野。它們會更忽視傳統的敘事結構與邏輯，你會看到更多暴力與性，這兩者之間還有荒謬的幽默。

不過，現實永遠不會與你夢想中的情境相符合。如果要我說實話，就算給我機會，我可能也不會有勇氣以我想要的方式自由揮灑。大家已經說我把觀眾推到極限了，所以我害怕再更進一步。

我確實喜歡與觀眾進行對話。我喜歡刺激觀眾，讓他們思考他們看到的東西。我想要挑釁他們，激發他們內心的智識活動。為了做到這一點，我需要在情感層面挑釁他們。

人們說情感與理智不會並行，但我不相信這一點。透過哲學對話，並不能讓觀眾開始省思自己，並且質疑他們的世界，只有透過情感刺激才能做到。

當觀眾在觀看銀幕上發生的事件時，只有他們開始思索為什麼自己體驗到某些情感，才會質疑自己所看到的東西。

視覺風格必須與上面所說的歷程相互配合。視覺風格永遠不能是為了風格而風格，它應該是創造那種情感刺激最有效與最精準的方式。

在電影製作裡，一切全都是設計出來的。沒有任何一個元素不是經由設計而來，無論你認為那些東西的品味好或壞，全部都是因為導演的抉擇而決定的。

無論是拍遠景鏡頭或拍特寫鏡頭，無論是用藍色杯子或用紅色杯子，許多電影工作者，包括我在內，都無法現場立刻提供答案，無法回答你為什麼要用藍色或紅色的杯子。那可能只是因為「我

感覺這樣才對」。可是在電影完成之後，你回頭
思考這個問題，你會理解那是正確的選擇。

導演總是把電影放在心上，所以他們在現場只能
憑潛意識描述那是對的選擇，而回頭來看，那個
選擇最後是有意義的，或與電影的其他元素有所
連結。對我來說，這就是藝術家的訓練：你不必
用理智清晰陳述你做的每個選擇，而是訓練自己，
讓自己去喜歡對的東西。

給年輕電影工作者的建議

「現在我們所生活的時代，和我剛踏進電影圈的年代不
同，數位科技讓你可以在沒有錢、沒有幾百個人幫你工
作的狀況下拍電影，所以你再也不能用以下這個藉口：
你有才華但是沒有資源。現在我們所處的時代，你可以
用 iPhone 手機拍片，上傳到 YouTube 網路影音頻道，然
後看你完成的作品。所以那個老藉口再也不適用於新世
代了。」

伊斯特凡・沙寶 István Szabó

"特寫就是一切。對我來說,這是電影製作當中最獨特的地方,
活生生的人臉在觀眾面前產生情感變化,藉此來講述故事。"

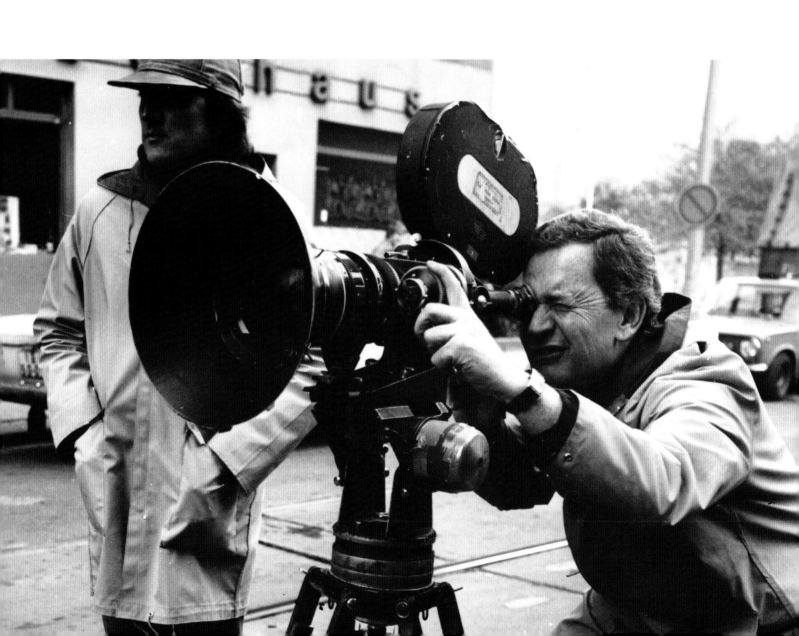

一九六一年，匈牙利大師伊斯特凡·沙寶從布達佩斯的戲劇電影藝術學院畢業，主修電影導演的他，導演了六部廣受好評的短片，然後在一九六四年執導了備受讚譽的劇情長片處女作**《白日夢年代》**（The Age of Daydreaming）。他的第二部作品**《父親》**（Father, 1966）在莫斯科影展與盧卡諾影展獲得獎項，讓他奠定了國際地位，也為他未來的作品定下基調——處理的主題都是歐洲極權主義政權對個人的影響。

《愛情電影》（Love Film, 1970）、**《消防員街二十五號》**（25 Fireman Street, 1973）、**《布達佩斯故事》**（Budapest Tales, 1977）與獲獎的**《信任》**（Confidence, 1980）都是相當出色的電影，但沙寶最傑出的作品，是一九八〇年代初期連續三部由奧地利舞台劇演員克勞斯·馬利亞·布朗道爾（Klaus Maria Brandauer）主演的電影：**《梅菲斯特》**（Mephisto, 1981）、**《雷德爾上校》**（Colonel Redl, 1985），以及**《魔幻術師》**（Hanussen, 1988）。這三部片可視為某種三部曲，主題是在社會、政治與文化局勢動亂時，人不得不面對的種種妥協。由於這三部電影，他躋身歐洲第一流電影作者之列，其中**《梅菲斯特》**為他贏得奧斯卡最佳外語片獎，**《雷德爾上校》**與**《魔幻術師》**也入圍同獎項提名。

沙寶的國際名聲，讓他在一九九〇與二〇〇〇年代開始拍攝英語電影，其中包括輕鬆的喜劇片**《狂戀維納斯》**（Meeting Venus, 1991）與**《縱情天后》**（Being Julia, 2004）。不過有時他還是會拍匈牙利語電影，例如力道十足的**《甜蜜艾瑪，親愛寶培》**（Sweet Emma, Dear Bobe, 1992），還有**《親戚們》**（Relatives, 2006）。

他對歷史的關注，反映在作品**《陽光情人》**（Sunshine, 1999）及**《一個指揮家的抉擇》**（Taking Sides, 2001）裡。**《陽光情人》**片長三小時，故事橫跨一個家族的三個世代；**《一個指揮家的抉擇》**再度處理藝術與納粹主義之間的衝突，而沙寶首度將這個衝突搬上銀幕，是在**《梅菲斯特》**。

他最新的電影**《門》**（The Door, 2012）改編自瑪格達·沙寶（Magda Szabó）的小說，由海倫·米蘭（Helen Mirren）與瑪蒂娜·吉黛克（Martina Gedeck）主演。

伊斯特凡・沙寶 István Szabó

剛出道的時候，對我來說，拍攝短片是非常重要的事，即便我已經在拍長片了，也還是一樣重要。我拍短片是因為它們讓我有機會實驗不同的風格。比方說，在《消防員街二十五號》與《布達佩斯故事》之間，我拍了一部叫《關於一棟房子的夢》（ *Dream About a House*, 1972）的短片，裡面用了一個一鏡到底的長鏡頭。我當時想要嘗試這種攝影手法，看看它效果如何。

我第一批短片獲得一些成功，因而讓我有機會可以拍劇情長片。那時我二十五歲，寫劇本的速度很快，我的精力如此旺盛，讓我沒有質疑，也沒有恐懼。我就這樣上戰場砍殺所有人。我對每個人大吼大叫，做出可怕的事情，讓大家明白我是導演。當然，那時我以為當電影導演意謂著必須把一切緊抓在手裡。可憐的演員必須做出我想看到的東西，我每個鏡頭都拍一百次。真的很瘋狂。

在那部電影裡，我有很多東西要說，但我沒有講述它們的技巧。那部片有很多問題。在我的第二部片《父親》裡，故事有點青少年取向，但是故事主題的能量與我對電影製作的知識結合得很好。我認為那是我最愛的作品。對我來說，講我由衷想說的故事很重要，但我也出乎意料之外的找到了我的形式。

當你年紀漸長，你對電影製作的知識，以及你想展現你是多厲害導演的虛榮心，可能會妨礙故事。一開始的狀況則相反，電影的概念與訊息遠比你對電影製作的知識強大。

幾十年後，你以不同的方式看世界，在這過程中也學習到很多。有趣的是，即便你以為你在拍不同的電影，或許你其實一直在拍同一部片。我聽過很多導演這麼說。

每個人都有想要處理的問題。那可能是個人議題，或者是歷史與周遭人們丟給你的問題，但每個人都有某樣亟需處理的議題。我想，若以我當例子來看，我在中歐出生、居住，在上一個世紀，中

歐承受了很多苦難，也在許多政治與歷史變遷中倖存下來，而且我描述的不只是我的世代，也包含我父母與祖父母的世代。

因此，我認為我電影中所有角色面對的最重要問題是找到安全感，那不僅是個人安全的感受，同時也是為他們的才能找到安全的未來。所以那個角色可以是《梅菲斯特》裡的演員、《雷德爾上校》裡最優秀的軍官之一，或是《一個指揮家的抉擇》當中的指揮家福特萬格勒（Dr. Wilhelm Furtwängler）。安全感是由很多東西所組成的，每個角色的需求也都不同。

在整個中歐，不管是匈牙利、斯洛伐克、捷克、波蘭，或甚至是奧地利的一部分，人民都有類似的困難。拍了四十年電影之後回頭來看，這是我最重要的主題。所以，是的，我很多電影的劇本是我寫的，但是在其他人創作的劇本之中，我喜歡的也是處理有類似難題的角色。

經過這些年，你會意識到：如果邀請對的、有才

圖 01：《父親》是沙寶第二部電影，也是他「最愛的作品」。

《陽光情人》SUNSHINE, 1999

（圖 02-04）這部電影是二十世紀一個匈牙利猶太家庭的史詩故事，由雷夫‧范恩斯（Ralph Fiennes，圖 02-04）飾演家族裡三個不同的男人：第一個是在奧匈帝國分崩離析的年代，第二個是在納粹屠殺猶太人的年代，第三個是在匈牙利共產黨政權剛成立的年代。

這部片的拍攝天數多達一百一十四天，龐大的卡司包括：珍妮佛‧艾爾（Jennifer Ehle，圖 02 為她與范恩斯、沙寶合影）、羅斯瑪莉‧哈里斯（Rosemary Harris）、威廉‧赫特（William Hurt）、瑞秋‧懷茲（Rachel Weisz），以及黛博拉‧綺拉‧安格（Deborah Kara Unger）。「我想我們那時候只有星期天放假。」沙寶笑說：「我撐了過來。這部片給我巨大的能量拍電影，我可以每天連站十或十二小時都沒問題。但一拍完片，我就因為感冒生病倒了下來，胃和背部也出了問題。」

（圖 04）沙寶、范恩斯與攝影指導拉若斯‧郭泰（Lajos Koltai）。

華的人來加入團隊，這些人可以做好自己的工作，並且讓你可以信任，那麼拍電影並不是這麼複雜的事。你告訴他們你需要什麼，他們會去執行。如果他們不同意我的意見，他們會告訴我他們的想法，而且經常比我的還好。這種狀況讓我難過，因為我覺得自己很蠢。

這些年來，我學到了兩件事。第一，很多年前我就放下自己的男性虛榮心。我不在乎點子從哪裡來，只在乎這些想法是否比我的更好。我十分感謝提供點子的人。我刻意大聲告訴團隊裡的每個人，這個想法是由這個男人或女人提出的。光是接受其他人的好點子還不夠；他們必須知道你感

謝他們的付出。第二，我體會到自己對人有很深的愛。多年來，我和同一群人長久合作。我從《梅菲斯特》開始就用同一個化妝師、服裝師與副導，合作時間超過三十年。我們就像家人一樣。

對演員來說，他們感覺我認為他們是飾演這些角色的最佳人選。對我來說，他們可以在片場嘗試一切，這是很重要的，因為他們知道我站在攝影機後面，如果演出太誇張，我會要他們收斂一點，如果表現力不足或張力不夠，我會要求他們再外放一點。如果我有問題，我會告訴他們，但是他們可以嘗試一切，因為我需要他們可以自由揮灑。自由揮灑的空間當然還是有一點限制，因為我們

必須明確知道我們在做什麼，在往什麼方向走，只是他們需要知道他們可以進行嘗試。如果他們的表演方式比我的構想好，我會接受。當然，在開拍之前，我就對電影裡的一切抱持了看法。

開拍前兩個月，我跟各部門負責人坐在大桌子旁開會，從燈光、服裝到道具部門，大約有二十個人左右。我從劇本第一頁開始對他們說明每一場戲，解釋我想做的所有東西，詢問他們我們會如何執行。因為我們全都聚在一起，所有人都可以聽到其他人的回答，看到他們如何反應，這樣可以幫助解決問題或是拋出其他想法。

演員全部選定之後，我們一起大聲朗讀劇本，分析每一個句子，讓所有人都清楚每個句子的意思。如果劇本是我寫的，我對文句的調整相當有彈性。如果劇本是由小說改編的，那就比較困難，因為我必須尊重原著作者。

不過我知道，某種表現方式對某個演員有益處，但對另一位演員未必相同。因此，如果演員不喜歡某些字句或表現方式，我們就會嘗試修改。有時我們會刪掉一些台詞，有時他會告訴我，他們無法用一句話表現他們需要傳達的東西，問我能不能補充一些台詞。

最近我和海倫·米蘭合作拍了一部由小說改編的電影，她很喜歡原著及改編劇本。有幾次，她對於劇本裡的台詞不太滿意，所以我們做了調整。我們之所以改動劇本，是因為米蘭解釋了需要調整的理由，而且她機智且思路清晰，所以我立刻接受了她的意見。

有時我們會排戲。《縱情天后》是由安妮特·班寧主演的，我們在開拍之前排練了一些戲劇性很強的場景。只有在我們想發展某場戲的時候，我們才會進行這樣的排演。

通常排戲是在演員進來試裝與測試妝髮的時候。我要求演員在開拍之前的兩個星期空出兩到三天。

這個時間點很重要，因為當他們穿上戲服，他們就會明確知道自己必須扮演什麼樣的角色。

比方說，對海倫·米蘭來說，那就是她穿上角色的一雙特殊鞋子的時刻。她要求穿某種特定的鞋，當她穿上這雙鞋，走了兩三步，她說：「好，我理解這個角色了。」這時她當然已經對角色了然於心，只是穿上這雙鞋之後更能進入角色。

在每一個拍攝日，我會和各部門負責人開晨會。我們稱為卡布奇諾咖啡會議。我們討論當天的種種挑戰與問題。在開拍之前，我告訴他們我要拍的鏡頭、我想達成的成果，然後指示明天的重要事項。這樣他們就能理解今天的所有工作，以及明天我所期待的事。

當然，這不是說我們不能做調整，因為我們總是不斷在修改一些東西，但他們知道主要方向，不需要問現在是什麼狀況，也可以想出好點子。如果工作人員總是來找我問問題，我會回答，但我並不對我的答案負責，因為我專注於拍片。

提前清楚規劃出場景裡的一切是我的工作。我在編劇階段對每場戲有些基本概念，但在看過場景，並與攝影指導進行漫長的分析討論之後，最後那些細節才會浮現。

你必須精準。舉例來說，在《縱情天后》中，安妮特·班寧在舞台上的場景，我們排練了兩星期。

圖01：：安妮特·班寧在《縱情天后》片中的舞台上。

圖04：《魔幻術師》中的布朗道爾。

圖05：布朗道爾與沙寶在《魔幻術師》片場。

《雷德爾上校》COLONEL REDL, 1985

（圖 02-03）在這部片充滿張力的尾聲中，觀眾看到雷德爾遭構陷犯下叛國罪，因而受指示自裁。在最後一個張力十足的場景裡，我們看到布朗道爾（圖 02，圖 03 是他與沙寶的合影）飾演的雷德爾接過一把槍，被獨自留在他的房間裡。他帶著絕望與恐慌，瘋狂地來回踱步，最後用槍指著自己的額頭。

不過沙寶解釋，這不是劇本原本的寫法。「我們讓雷德爾站在鏡子面前，觀眾看著他摘下軍帽，對自己開槍。但這樣並不能打動觀眾，還不夠好。布朗道爾也無法表現他想做的演出。他在拍片現場拿著那把愚蠢的手槍跑來跑去，因為他試圖想出其他演出方式，我就站在那裡看著他。現場只有我們兩個人。我告訴他不要再四處亂走了，這場戲就以他到處走動的方式來呈現。所以我們就這樣拍了。老實說，我認為這個點子來自布朗道爾的身體。他的身體告訴我們該怎麼表演。我的工作只是告訴布朗道爾，他的肢體在房間裡四處跑動，這正是我們需要的動作。演員的直覺是最重要的東西之一。」沙寶微笑說：「通常就連他們也不知道自己在做什麼。他們嘗試找到情感，而情感經常透過動作流露出來。在《梅菲斯特》之後，我對布朗道爾的直覺百分之百信任。」

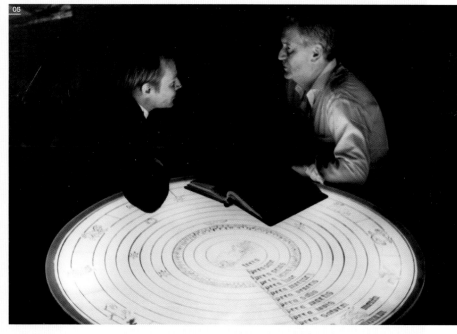

克勞斯·馬利亞·布朗道爾

（圖 01）奧地利演員布朗道爾主演了沙寶的三部曲，第一部是一九八一年的《梅菲斯特》。沙寶對布朗道爾如此描述：「一位極有才華的演員。主角要撐起一部電影，所以你需要一個有魅力的角色，若是主角沒有魅力，你就不會拍出好電影。」

當他知道片中需要一位講德文的演員時，他去了柏林，當時他考慮的演員有六位。「我什麼都沒說，就去德國與奧地利的幾家劇場，只為了看那六位演員的演出。我看了布朗道爾表演，然後和他約了時間，坐下來聊，他同意來試鏡。這部片的主角是以古斯塔夫·格朗根斯（Gustaf Gründgens）為藍本。格朗根斯是非常有名的德國演員與劇場導演，他與布朗道爾的差異其實很大。他們兩人的臉孔、個性與表演風格都不一樣。對我來說，重要的是布朗道爾所具備的能量與魅力。」

沙寶在剪接《梅菲斯特》時，邀請布朗道爾來剪接室。「他看到初剪版本，然後說我是以來剪接這部電影的，這表示他非常喜歡這部片，也喜歡我對他表演鏡頭的選擇。然後他說，如果能再一起合作拍電影會很棒。我那時在想可以拍什麼主題，然後我想到，我們可以找出某個題材來結合他的奧地利背景和我的匈牙利背景，這就是我發想出《雷德爾上校》的歷程。」

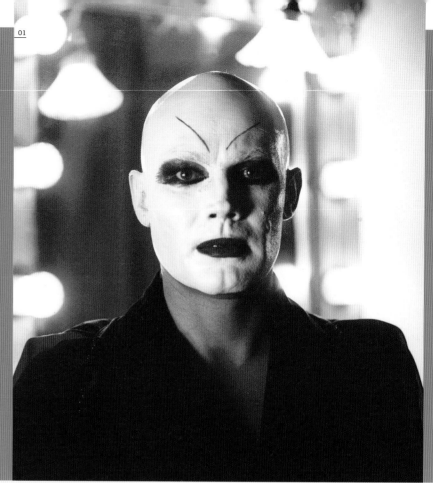

在這個場景裡，她對著七百位臨時演員表演，所以我們必須明確知道應該怎樣呈現場景。

然而，考量預算，又沒辦法連續三天找七百位臨時演員來，只能有一天用這麼多人。因此，我們必須先從這一面拍某些鏡頭，而且只能在這一面拍，然後才能從另一面拍那些有觀眾在內的鏡頭。導演的工作有時需要極高程度的技術知識。

在《陽光情人》裡的奧運西洋劍比賽場景段落，我們也遇到同樣狀況。你不能好幾個拍攝日都用一大群臨時演員當觀眾，這會花掉一大筆錢。所以我們必須清楚知道，在這幾個拍攝日的過程中如何運用臨時演員：第一天用一千個，第二天用三百個，第三天只用一百個。

因此我幫我的夥伴規劃出所有鏡頭的藍圖。第一天用一千個臨時演員拍攝的鏡頭用紅色標示，第二天的鏡頭用藍色，第三天的鏡頭用綠色。我們把這張表放在攝影機旁邊，整個劇組都明確知道我們何時要拍什麼。

這就像蓋房子：你必須知道在哪裡需要用水、怎麼樣布設電力管線。

在電影創作過程中有三個不同階段。首先是劇本，最後定稿的劇本，因為你必須知道你想說什麼，以及怎麼說。第二是拍攝，但拍攝只創造了第三階段需要的素材。第三階段就是剪接，對我來說也是最重要的階段，因為你在這個時候必須選擇使用哪些素材。

每個鏡頭都有五、六、七個不同版本，至少都有三個。每個場景我從來不只拍一次，因為在沖印廠有可能會發生這場戲的底片被徹底毀壞或受損的狀況。在我的第三部片就發生過這種狀況，所

以我總是堅持最少拍三個鏡次。有時演員問我為什麼，我會說：「這是為了沖印廠而拍。」有時候，演員的最佳演出對電影來說不是最好的鏡次選擇，甚至完全相反。有時候，你會用不同鏡次的兩到三個不同的部分。我可以把所有素材混合使用。剪接室是個奇妙、美好的地方。

我拍過角色數量很多的電影，也拍過只有兩、三個角色的電影。對我來說，這兩種沒有差異。在我跟柏格曼的討論中，以及在德萊葉、小津安二郎與柏格曼的電影中，我學到特寫就是一切。對我來說，這是電影製作當中最獨特的地方。活生生的人臉在觀眾面前產生情感變化，藉此來講述故事。其他的一切都是刻畫、描述與講述，有點膚淺，但真正好的特寫鏡頭是獨一無二的。你沒辦法在劇本裡寫出來。

因此，電影裡重要的一切，我都是以那些特寫鏡頭為核心來建構的，但我專注在演員的臉孔。我甚至可以用臉孔來講述電影史。我只要講出片名，你就會想起那些臉孔：《恐怖的伊凡》（*Ivan the Terrible*, 1944）[46]、《大國民》（*Citizen Kane*, 1941）、《斷了氣》（*Breathless*, 1960）[47]、《灰燼與鑽石》（*Ashes and Diamonds*, 1958）。如果整部電影都是以臉孔當作基礎，而且這些臉孔表達出某種東西，它們就可以代表觀眾。演員賦予電影能量。他們是訊息的火車頭。他們與觀眾分享他們的感受。

給年輕電影工作者的建議

「每個人都不一樣，每個人的電影都不一樣，每個演員都不一樣，每個故事也都不一樣。如果我可以給建議的話，那麼我的建議就是我學到的：在電影製作中，唯一獨特的是活生生、帶有感情的人臉。觀眾必須在乎銀幕上出現的這些臉孔，因為這些臉孔代表了觀眾。但是這張臉屬於演員。我愛演員。喔，還有，要善待劇組工作人員。很多人可以坐在咖啡館講故事，但是想拍電影，你需要眾人的支持。沒有劇組，你就沒辦法拍電影。」

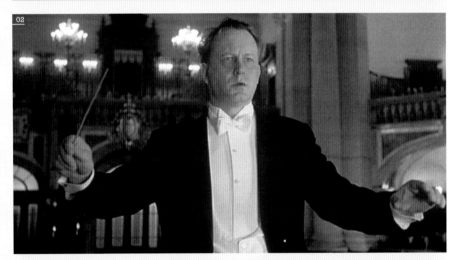

圖 02-03：《一個指揮家的抉擇》中的史戴倫·史柯斯嘉（Stellan Skarsgård）及哈維·凱托（Harvey Keitel）。

46 《恐怖的伊凡》是俄國電影大師艾森斯坦一九四四年的經典之作，原書標示的一九七六年，是重拍版本。

47 這裡指的應是一九六〇年高達作品，原書標示一九八三年，是美國重拍版。

彼得・威爾 Peter Weir

"在我的一些電影裡，我試圖呈現世界有多廣大、多麼難以了解，又是多麼有趣，因為我以前對世界的感覺就是這樣。我曾經生活在一九六五年的世界底層，那時世界感覺起來巨大無比，我只能在電影裡看到巴黎。"

彼得‧威爾打響名號,是在一九七〇年代的澳洲電影復興時期,和他一起引領此潮流的,還有佛瑞德‧薛比西(Fred Schepisi)、布魯斯‧貝瑞斯福(Bruce Beresford),以及菲利普‧諾斯(Phillip Noyce)。

威爾職業生涯的前十年製作了搞笑短劇、電視節目、紀錄片與短片,一九七四年執導劇情長片處女作《吃掉巴黎的汽車》(The Cars That Ate Paris),接下來的作品是一九七五年的國際賣座片《懸岩上的野餐》(Picnic at Hanging Rock),以及超自然驚悚片《終浪》(The Last wave, 1977)。一九七九年,他拍了成績尚可的電視電影《水電工》(The Plumber),接著以經典戰爭史詩電影《加里波利》(Gallipoli, 1981)獲得更大的國際名聲,這部片由梅爾‧吉勃遜(Mel Gibson)主演,而在以一九六五年印尼軍事政變混亂情勢為背景的《危險年代》(The Year of Living Dangerously, 1982)中,吉勃遜同樣也擔任主角。

威爾當然吸引了好萊塢的注意,也到美國拍了知名的驚悚片《證人》(Witness, 1985),並獲得奧斯卡最佳影片與最佳導演獎提名,也讓哈里遜‧福特(Harrison Ford)入圍最佳男演員獎項。福特後來也主演了威爾一九八六年的作品《蚊子海岸》(The Mosquito Coast),這部片改編自保羅‧索魯(Paul Theroux)的小說。

威爾的說故事方式清晰、視覺風格充滿自信,且勇於擁抱宏大的主題,讓他的下一部片《春風化雨》(Dead Poets Society, 1989)的成果耀眼奪目。這部片原本可能只會是片廠傳統的催淚電影,但他卻將它轉化為主流賣座鉅片,掌握了全世界時代精神的脈動。它獲得奧斯卡最佳影片獎提名,也讓威爾第二度入圍最佳導演獎項。

威爾嘗試執導的浪漫喜劇《綠卡》(Green Card, 1990),除了廣受歡迎,也讓他獲得奧斯卡最佳原創劇本獎提名。之後他拍了《劫後生死戀》(Fearless, 1993),故事描述一場空難的倖存者,是他最具企圖心的作品之一,儘管票房表現令人失望,但在上映二十年後仍有許多忠實影迷。從一九九三年起,威爾只拍了三部電影:《楚門的世界》(The Truman Show, 1998),由金‧凱瑞(Jim Carrey)主演,在主流評論與商業票房上都大受歡迎,也讓他第三度獲得奧斯卡最佳導演獎提名;《怒海爭鋒:極地征伐》(Master and Commander: The Far Side of the World, 2003)改編自派屈克‧歐布萊恩(Patrick O'Brian)的小說系列,入圍奧斯卡最佳影片獎項;《自由之路》(The Way Back, 2010)講述二戰期間俄國勞改營一群囚犯脫逃後,從俄國千山萬水跋涉到印度的旅程,是深深觸動人心的作品。

彼得・威爾 Peter Weir

在我長大的歷程中，星期六下午都會去看電影，不過我跟同年齡美國孩子不同的是，他們知道電影呈現的會是他們未來的世界，但我卻完全不知道未來要做什麼。

我二十歲時去了歐洲，遊歷方式與過去或現在許多澳洲年輕人相同。我去歐洲比較像是冒險，因為我們搭船，必須在海上度過五個星期，這趟旅程讓我走上了電影這條路，因為我參與了船上的歌舞諷刺劇。船上有閉路電視，從來沒人使用過，我們問船上的娛樂節目負責人，是否可以用閉路電視來做喜劇節目。所以當我在雅典下船時，我知道自己想要做表演或編劇領域的工作。

我到倫敦時打算在劇場找工作，而且也找到了——負責賣票！我還是繼續寫劇本，並且跟船上認識的朋友在「吟遊詩人俱樂部」（Troubadour Club）的業餘表演者之夜做一些搞笑短劇。

回到澳洲後，我繼續和朋友做歌舞諷刺劇，並且

獲得政府提供的短片輔導金，拍了兩部短片。

一九七〇年，我拿到政府電影基金的獎學金，再度前往倫敦，並且決定專攻電影，然後再回澳洲扎根發展。我屬於第一批決定返國而不是留在倫敦發展的世代。我的第一部劇本**《吃掉巴黎的汽車》**獲得政府劇情長片基金採用，很幸運能在這個基金出現時同步進入電影圈。

我的處女作是非常震撼的經驗。我立下要在三十歲之前拍長片的目標，因為我感覺若沒有在三十歲之前拍電影，就不會再有機會了。這部片的開場看起來像香菸廣告，一對俊男美女在鄉間開著跑車，然後出了車禍喪生。你可以在這部片裡看到搞笑短劇帶給我的影響！我是看英國漢墨（Hammer）電影公司恐怖片系列長大的，本片充滿祕密的城鎮，符合了漢墨恐怖片的傳統。

因為我曾在舞台上和自己的短片裡當過演員，所以我跟演員的關係很融洽。有一段時間，我曾經

圖 01：：傑夫・布里吉在**《劫後生死戀》**中飾演麥克斯・克萊（Max Klein）。

圖 02：威爾在這部片裡使用的參考資料。

圖 03：一名八歲臨時演員的畫。

《劫後生死戀》FEARLESS, 1993

（圖 01-03）這部片是威爾最引人入勝的電影之一，編劇是拉法耶爾・耶里莎（Rafael Yglesias），故事探討數名空難倖存者的人生，劇本的起點是一九八九年聯航二三二號班機墜毀的真實事件。

「那部片是有趣的經驗。」威爾說：「我主要的研究工作是與搭上那架 DC-10 飛機的一群倖存者碰面。他們很了不起。五或六位倖存者同意跟我聊，條件是他們會誠實告訴我他們目睹的種種不堪與恐怖。所以在籌備這部片時，我晚上就跟他們進行有趣的對話，並依照這些來修改劇本。」

由於這些對話，威爾刪掉所有空難的外景鏡頭，以機艙內第一人稱的主觀角度來拍攝。「從某個層面來看，他們告訴我的事情當中，最重要的部分是整個歷程就像夢一般的感覺。他們告訴我，大腦如何進入某種慢動作模式，以及他們看到種種奇異的小事，例如某人伸手想抓住別人的手，或觸摸奇異的光線。」

01

"剪接室就像最後的編劇階段，雖然你是以不同的方式進行，手上的素材也有限，但是卻有無限的方式可以組合這些素材。我認為如果素材散發出光芒，就會持續讓電影發光。"

以為表演與編劇會是我的職業。當導演其實是很晚才出現的選項，而且因為當時澳洲沒有電影工業，我們沒有偉大的前輩可以追隨。一方面這種處境很艱難，因為沒有人來啟發我們，但另一方面，我們也沒有需要打敗或壓倒的前輩。我們是第一批澳洲電影工作者。

那個時期對澳洲年輕電影工作者來說很幸運。我們都一起初出茅廬，我可以想起其他二十個有潛力卻沒脫穎而出的導演。我想有些人失去了動力，他們對導演工作沒有感覺。我認為這個工作對我來說是自然而然的事，説不上來為什麼。應該是小時候星期六下午看的那些電影，透過我的毛細孔被我吸收了。我迅速學到電影的文法，就像小孩學習外國語言一樣。

我總是把觀眾放在心上。我想這可以追溯到我們做現場節目時的演出經驗。我的共同編劇跟我一起寫搞笑短劇，如果觀眾有反應，我們就把這段短劇的篇幅加大。相反的，如果觀眾沒反應，我

們就將篇幅精簡，或往鬧劇的方向調整。我想我因此真的能明白觀眾的感受。儘管試映對導演來説是很辛苦的歷程，但試映會的觀眾可以幫助你把電影做得更好。透過傳統的舞台經驗，我可以感覺到觀眾的存在，因為有這樣的感覺，我在剪接室裡可以做很多調整。

我覺得在拍第三部片《終浪》時，我對自己的工作變得有信心。在我自己的電影教育中，這部片算是某種畢業製作。在那之前，我能分析為什麼某個東西沒發揮效果，但如果是某個不在我計畫裡的東西產生了效果，我就很難找出其中原因。為什麼觀眾對電影某個特定部分很有興趣？有時這是多種元素遇在一起的結果，你可以將這些元素拆解，嘗試去理解。我想這也算是邊做邊學。

從某種程度來説，我想，現在我知道什麼行得通，什麼行不通。總是有些時候電影無法喚起大眾的共鳴，可是你卻覺得應該可以。你可能永遠不明白為什麼某部片會失敗。可是電影如何有了自己

《楚門的世界》THE TRUMAN SHOW, 1998

（圖01-06）對威爾來說，他一接下此片就很清楚：只有一個演員可以扮演主角——金·凱瑞。「湯姆·漢克斯（Tom Hanks）也可以勝任，但他很早就被排除在候選名單外，因為他已經演了《阿甘正傳》（Forrest Gump），而金·凱瑞一直都對這個案子有興趣。我看過他在《王牌威龍》（Ace Ventura: Pet Detective, 1994）的表演，覺得可圈可點。我們碰面之後一拍即合，從相遇的第一刻就開始發想各種點子。」

不過金·凱瑞要九個月之後才能接這部片，製片史考特·魯丁（Scott Rudin）建議威爾與其他演員碰面。「我告訴他，我們應該等金·凱瑞。我無法想像其他人來演這個角色。這是一段漫長的等待。」

到了拍片現場，威爾立刻發現金·凱瑞必須逐漸放棄控制權。「我認為他在跟我合作之前一直都是自己導演自己。在拍攝期的前兩個星期，我覺得這個狀況很辛苦，因為拍了一個鏡頭之後，他會跑過來想看成果，然後發想新點子，而我會說，我們已經拍到我需要的畫面了。

「所以我跟他討論這件事，告訴他，當我說這個鏡頭已經拍好的時候，他必須信任我。不過他覺得這對他來說很難。我又說，這是我的工作方式，這是我當導演以來發展出來的模式。然後我靈機一動，對他說，楚門不知道他上電視，但你愈常來看監視器回放的拍攝畫面，你就愈不可能進入角色。所以我告訴他不應該再來看監視器。但他還是來看毛片放映，所以他很清楚我選擇送去沖印的鏡頭有哪些。過了兩星期之後，他就放手讓我做我的工作。」

（圖01）威爾與金·凱瑞在片場。

（圖05-06）威爾手繪的電影分鏡表。

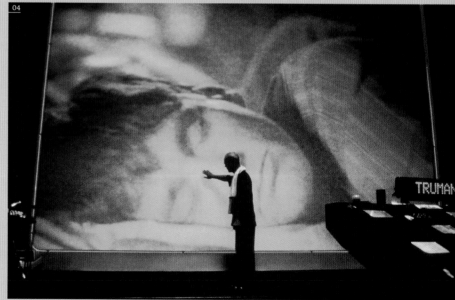

05

the **TRUMAN** show
LIVE TO THE WORLD · 24 HOURS A DAY!

1:30

A. CAM
(1)
B.

2 waves of searchers converge—
Rear wave followed by searchlight
mounted on vehicle..
(Looking East toward Modica)

Searchers from 1st wave,
backlit by mounted Searchlight
(Plus other cuts – c/u's etc on
subsequent takes).

(2)

Wide-angle, tracking (vehicle)
close on Pluto, snarling + growling
into camera.
(Pluto + Spencer come from Barrymore Place
group...).

(3)

Left-wing of Barrymore Place group
appear— pan them to centre to
join group from Rear + Right

Imperceptable zoom back
as group marches toward camera.

MAIL: P.O. Box 4609, Santa Rosa Beach, FL. 32459-4609 **PACKAGES:** 25 Central Square, Seaside, FL. 32459
TELEPHONE: (904) 231-0524 **FAX:** (904) 231-0538

06

the **TRUMAN** show
LIVE TO THE WORLD · 24 HOURS A DAY!

SEAHAVEN
CAUSEWAY
LINKING SEAHAVEN
WITH REST OF WORLD

48

1

CRANE DOWN
FROM SIGN .. T+M
collect balls...
(B CAM, CLOSER COVERAGE)
·· esp. angle on Marlons.

2

Light in trunk
of car.

3

Marlon+T shot
with CAMERA
INSIDE TRUNK of CAR.

MAIL: P.O. Box 4609, Santa Rosa Beach, FL. 32459-4609 **PACKAGES:** 25 Central Square, Seaside, FL. 32459
TELEPHONE: (904) 231-0524 **FAX:** (904) 231-0538

《證人》WITNESS, 1985

（圖01-02）這是威爾第一次執導美國片廠的電影。這部片本來可能是尋常的警探驚悚片，卻在他手中昇華蛻變，獲得多項奧斯卡獎提名，包括最佳影片與最佳導演，也讓哈里遜・福特（圖01）獲得最佳男主角提名。

「現在我不知道要怎麼看待這部電影。」他說：「那時候它似乎沒什麼重要性。我聽過別人跟我說，這部片在電視播映時，他們雖然沒打算要看，卻還是被吸進故事裡。我覺得這個現象以奇怪的方式讓我感到欣慰。片中的氛圍與配樂有種特殊魅力。」

在《懸岩上的野餐》之後，華納兄弟邀請他執導美國電影，但他拒絕了。「我對那個題材沒有感覺到連結，更重要的是，我不覺得我已經準備好去拍美國片。我很喜歡自己在澳洲的工作。我心想，如果不知道自己在幹什麼，如果自己的導演技藝還沒到優游自在的境界，你就不該去好萊塢，因為你只會被生吞活剝。所以我一直到一九八四年才去美國拍電影。」

的生命，這是相當令人著迷的事。

這讓我想到一個人們常用的比喻：電影是你生養的小孩，但是你必須放手讓它走自己的路。電影就像小孩，會有自己的特殊性格，到了某個時間點，你必須因應它的性格來工作。因為電影的需要，你必須刪掉那場戲，或用更多那一類的場景。這個歷程很多時候是在剪接室發生的。

剪接室就像最後的編劇階段，雖然你是以不同的方式進行，手上的素材也有限，但是卻有無限的方式可以組合這些素材。我認為如果素材散發出光芒，就會持續讓電影發光，但重點是要盡你所能讓光芒閃耀奪目。如果素材裡沒有光芒，你絕不可能把光芒加進去。

在我的電影裡，我有一種「規模尺度」感，理由可能有很多，其中之一是一九六五年遊歷歐洲的

強烈衝擊。當時因為搭船旅行，讓我對距離有種感受，這是與生俱來的，但我當時沒有意識到。當然，現在你可以在二十四小時內抵達任何地方，但我想，那次旅行帶給我一種對冒險及開啟旅程的感性，這反映在我的很多作品裡。

在我的一些電影當中，我試圖呈現世界有多廣大、多麼難以了解，又是多麼有趣，因為我以前對世界的感覺就是這樣。我曾經生活在一九六五年的世界底層，那時世界感覺起來巨大無比，我只能在電影裡看到巴黎。

另一個原因，也是相當不同的處境，是在一九七〇年代初期的澳洲，很少演員可以好好表現台詞，也很少有人可以把對白寫好。所以我傾向刪掉台詞，讓攝影機說故事。

讓我舉個例子：兩個人坐在咖啡館裡，場景一開

04

《春風化雨》DEAD POETS SOCIETY, 1989

（圖 03-04）威爾拍完《證人》後，獲邀執導《春風化雨》。起初他覺得這個案子「太過通俗劇取向」，因為在劇本裡，約翰·基亭老師（John Keating, 羅賓·威廉斯飾演）罹患了癌症。「只有在一個條件下我才接這部片，那就是我可以刪掉癌症這條故事線。刪掉之後，電影感覺好多了。」

威爾與威廉斯的關係也對這部電影有助益。他說：「我們都有做搞笑短劇的背景，這讓我們相談甚歡，因為我跟他可以有話直說，重新回到我職業生涯初期寫劇本兼表演的年代。」

他認為這部片之所以能引起年輕觀眾的迴響，到了今天仍廣受歡迎，是因為它不涉及政治。「這部片本來的背景是一九六〇那個反叛年代，但我想把時間改成一九五〇年代。」

「故事不是關於反抗布爾喬亞階級，而是關於你怎麼看待自己、你想成為什麼樣的人、藝術（或本片所談的詩）能給你什麼。我沒有要說服觀眾接受什麼，也不推廣什麼概念，故事裡沒有爭議點，也沒有包著糖衣的教育訊息，我覺得這類訊息年輕人很容易就可以識破。他們之所以對這部片有迴響，是因為它真正說的是：人生由你自己創造。」

始，女服務生送來咖啡，而且讓咖啡濺在咖啡杯碟上，然後問：「你們要點其他東西嗎？」這個設定讓這場戲陷入不愉快的氛圍。但如果女服務生講不好台詞，聽起來無可救藥又不夠專業，我就會叫她什麼都別說，只要把咖啡放下就好。

不過我還是想呈現女服務生的邋遢，所以要服裝部門的人拿一雙破爛的舊拖鞋來，並在演員手指包上帶有血跡的繃帶。

然後，我拍攝她穿拖鞋走過地板的特寫，再拍喝咖啡的那兩個人轉頭注意到她接近的特寫。其中一人看著她的手，我拍她繃帶的特寫。她讓咖啡灑了出來，那兩個人把他們的咖啡移到另一側。

在早年，那是我會用的困境求生技巧。我也喜歡默片，即便到了今天，我拍電影之前還是會看幾部我最愛的默片，只是為了再次學習怎麼在沒有同步收音的狀況下用畫面講故事。

我幫美國片廠或出資者寫劇本或改寫（已有編劇掛名的）劇本時，總會刪掉對白。我這麼做經常讓美國的高階主管困惑，因為沒有對白的話，故事就無法說得明白，這就是他們閱讀劇本的方式。他們讀對白，瀏覽通常寫得很簡單的場景敘述。我傾向增加場景敘述的篇幅，並刪掉對白。

拍攝第一部美國片時，我遇到一個棘手的狀況。在電影尾聲，哈里遜·福特飾演的警探準備離開農場，重回原本在費城的生活，所以去和那名阿米胥女人[48]道別。他們兩人的戀情顯然不會有結局。觀眾看見他開車離開，經過那個阿米胥男人身旁，往山下開去。觀眾意識到，她會跟這個男人共度人生。

原本劇本有兩頁台詞讓哈里遜·福特解釋為什

48 阿米胥人（Amish），生活在北美洲的基督教團體，務農為生，衣著古樸，不使用電力及許多現代化器具，與外界保持距離，生活就像數世紀前移民至北美洲的祖先一樣簡樸。

《怒海爭鋒：極地征伐》
MASTER AND COMMANDER: THE FAR SIDE OF THE WORLD, 2003

（圖 01-07）多年來，很多威爾合作的夥伴是同一批人，其中包括攝影指導羅素·鮑伊德（Russell Boyd, 圖 07 是與威爾的合影），他拍了威爾早期在澳洲的一些電影，也拍了《怒海爭鋒：極地征伐》與《自由之路》。另外還有剪接指導比利·安德森（Billy Anderson），以及李·史密斯（Lee Smith）。

「他們知道你喜歡什麼，你也知道他們的專長是什麼。」威爾說：「我喜歡聽他人提出建議，只要他聽到我拒絕時不會感受不好。有些人提出點子但不被採用時，會變得有些敏感。我喜歡的合作夥伴有勇氣與自信可以提出與我相反的點子，但我若不採用時，他們還是相當平心靜氣。這是針對點子做判斷，不是針對個人。」

（圖 01-05）戰艦驚奇號（HMS Surprise）的建造紀錄，以及它在銀幕上的模樣。（圖 06）威爾與羅素·克洛（Russell Crowe），克洛在片中飾演歐布利船長（Captain Jack Aubrey）。

他要離開，也讓她對他吐露心意。對白非常直白，我把它們全刪了，因為我們不需要。製片告訴我，片廠不會接受這樣的刪改，因為我們需要知道角色的感受。我知道如果我把導演工作做好，當電影全都剪接好的時候，你會清楚知道他們的感受。他們只需看著彼此。這是沒有希望的戀曲，無法用言語來描述。

那時候派拉蒙片廠的高階主管傑夫瑞·卡森柏格（Jeffrey Katzenberg）飛來和我談，建議我兩種方式都拍，以防萬一。對我來說，這似乎是浪費時間，所以他要我用文字描繪那場戲的樣子，並用故事的形式說給他聽。所以我們在賓州藍卡斯特（Lancaster）的餐廳裡喝咖啡時，我講給他聽。他覺得聽起來沒問題。

關於選角，這是很有趣的事。你以為你知道自己想要哪種類型的演員來扮演某個角色，然後你遇到某個演員，完全改變了自己的認知。

一九七九年，我在澳洲拍了一部叫《水電工》的電視電影，裡面有個水電工角色，是勞動階層，另一對夫妻的角色是大學畢業。這個妻子已經選好角了，所以我找演員來試丈夫與水電工的角色。一場試鏡結束後，有個好演員很適合演丈夫，但他說他總是演丈夫角色，因此希望演水電工。他試了鏡，表現精采。

我意識到我的選角方式落入刻板印象，找來試鏡這個角色的演員都是一直演勞動階層的類型。用通常飾演中產階級的演員選來演水電工，會產生不一樣的效果。最後他得到了水電工的角色。這對一九七〇年代的我來說是寶貴的一課，從此我在選角階段都會抱持有點魯莽的心態，我在拍攝期也是這樣。我喜歡在一切都控制好的環境裡工作，但必須留點空間給狂野或出乎意料的事物。

我把這個心態傳達給我的選角指導，讓他們不要太保守。因此《證人》的選角指導黛安·克里譚頓（Dianne Crittenden）想到讓亞歷山大·戈杜

《懸岩上的野餐》
PICNIC AT HANGING ROCK, 1975

（圖01）當有人把瓊·林賽（Joan Lindsay）的原著小說交到威爾手上，請他考慮是否改編成電影時，他對這個題材深深著迷。

「小時候我很喜歡讀福爾摩斯偵探小說，最喜歡的部分總是謎團的布局。可是看到最後解釋的時候，我往往會有點失望。不過《懸岩上的野餐》讓我意識到，這部片可能會是一場災難，因為觀眾會等著在尾聲看到解釋，但卻等不到。

「所以我必須在片中創造出一個氛圍，讓觀眾不會真的想要解釋，讓觀眾真心希望解釋的部分不要出現，讓觀眾也不確定自己想要什麼樣的解釋。我必須運用技巧與技藝來創造一種氛圍。它本身就詭異怪誕，因此你會接受這是完全沒有解答的，也因此它就成為觀影的樂趣。」

為了創造這樣不安的氛圍，他拍攝特寫鏡頭，除了正常場景鏡頭涵蓋會拍的特寫之外，還用不同的拍攝格數來拍攝[49]。「我在拍一場戲的時候，要求演員不要眨眼，所以看起來這是普通的每秒二十四格鏡頭，但其實會以不同的速度來拍攝。」威爾也在電影音軌添加一些效果來讓觀眾感覺不安。「我讀過一個理論，我們DNA裡內建的特質會對某些事物感到不安，我想地震應該是這些事物的其中之一，所以把地震的音效放慢速度，藏在混音裡。它聽起來像是深層的低吼，但你不確定它來自你所在的戲院，還是出自電影音軌。」

01

諾夫（Alexander Godunov）[50]來飾演與哈里遜·福特競爭女主角芳心的阿米胥男人。我從媒體上對他有點認識，但並不認為他是演員。克里譚頓說她跟他碰過面，他很有魅力，笑容燦爛。所以我們找他來試鏡。他台詞講得其實並不好，但他確實有種讓人可以拍攝的魅力。

你必須信賴演員，他們也必須信任你。我認為，無論是在選角會議或與明星吃飯的場合，信任都是首次碰面最重要的事。這些場合上的談話是最不重要的面向。我想，你對他們會有感覺，他們對你也會有感覺。你必須觀察你們之間在感性上是否有連結。如果沒有那種看不見的心靈交會，我認為雙方不可能合作愉快。

我在籌拍《終浪》時，片中想請部落原住民演出，尤其是希望找南吉瓦拉·阿瑪古拉（Nandjiwarra Amagula）來飾演部落長老。我去達爾文市（Darwin）看他排練舞蹈，我的顧問說，我應該直接去找他坐下來談。他還沒同意演出這部片，但他大致聽過故事內容，所以在他排舞時，我在沙灘上跟他坐了四個小時。我們都沒說話，但我開始感覺到他以某種方式在打量我。那天即將結束時，他問我是否可以帶妻子一起去拍片。就這樣，我通過了他的測試，這對我來說是很好的一課。

我想，對我來說，最困難的階段可以分成兩種。正如所有導演都知道的，時間是拍攝階段的大敵，因為每天的時間都不夠，而你今天必須拍完這一段戲。還有，天氣可能不是你理想的狀況。可是相較於創意上的挑戰——例如，你知道某個東西不對勁，或者在某方面你做到的程度還不夠——實務執行層面根本不算什麼。基本上，這些挑戰都是創意層面的問題。

49 電影的拍攝與放映格數是每秒二十四個影格。若以高於每秒二十四格的速度拍攝，就是慢動作鏡頭；每秒拍攝格數愈多，動作愈慢。若低於每秒二十四格的速度，就是快動作鏡頭。

50 戈杜諾夫原是蘇聯的芭蕾舞星，一九七九年時叛逃到美國，引發了美蘇外交風波。

選用女性飾演男性角色

（圖02）威爾最知名的選角決定——也是電影史最知名的案例之一——是在《危險年代》中，讓美國女演員琳達·杭特（Linda Hunt）飾演中澳混血的男侏儒比利·關（Billy Kwan），與梅爾·吉勃遜演對手戲。

「我先找身材矮小的亞洲演員，然後找可以扮成亞洲人的演員，最後找到一個人選。」他回憶道：「但是我們在雪梨和吉勃遜排戲時不太順利。吉勃遜說這個演員讓他很討厭，他絕對不想和這樣的人合作。這時距離到馬尼拉拍片只剩兩星期，所以我付錢請那位演員離開，然後到洛杉磯和紐約試鏡，找人替換。杭特之所以被找進來讀劇本，某種程度可以說是選角指導在和我開玩笑。當時由我來讀吉勃遜的台詞。杭特和我面對面，我問她能不能扮演男人。我們做了測試，而她女性特質的感性讓試鏡非常順利。

我回到劇組辦公室後，鮑伊德與其他所有人看著我問：「你找到比利了嗎？」我說：「有，是個女人。」所以他們問我是否要把劇本裡的這個角色改成女人。我說：「不用，她要演男人。」現場一片沉默。

吉勃遜怎麼說？「沒說什麼。」威爾笑說：「他完全沒說什麼，但是跟杭特排過戲、拍攝一天之後，他說這樣的選角是沒問題的。」

杭特的演出讓她拿下了奧斯卡最佳女配角獎。

張藝謀 Zhang Yimou

"這並不容易。每部電影都是漫長艱辛的歷程，你必須對創作有熱情，才能享受這個歷程。"

張藝謀是目前中國在世導演中最偉大的一位，至今已經有十八部作品 [51]，導演生涯的起點是一九八七年的處女作《紅高粱》（*Red Sorghum*）。他也是中國第五代導演之一，他們是文化大革命之後北京電影學院的第一屆畢業生，為中國電影帶來大膽、勇於冒險的敘事風格。

張藝謀主修電影攝影，畢業後先擔任三部第五代導演作品的攝影指導（張軍釗的《一個和八個》、陳凱歌的《黃土地》（*Yellow Earth*）與《大閱兵》（*The Big Parade*）），然後才改當導演。

他很快就獲得國際影展圈的肯定，接連拍出一部又一部電影，不但獲得影評讚譽，也讓他的電影在全世界發行。他不認為第二部電影《代號美洲豹》（*Codename Cougar*, 與楊鳳良共同執導）是他的導演作品，而在那之後，他接著拍出《菊豆》（*Ju Dou*, 1990）、《大紅燈籠高高掛》（*Raise the Red Lantern*, 1991）、《秋菊打官司》（*The Story of Qiu Ju*, 1992）、《活著》（*To Live*, 1994）、《搖啊搖，搖到外婆橋》（*Shanghai Triad*, 1995）、《有話好好說》（*Keep Cool*, 1997）、《一個都不能少》（*Not One Less*, 1999）、《我的父親母親》（*The Road Home*, 1999），以及《幸福時光》（*Happy Times*, 2000）。

張藝謀以作品多元而聞名。他可以拍關於鄉下村民最簡單的故事，也能拍關於黑幫或皇帝的華麗歷史電影。他二〇〇二年的武俠史詩《英雄》（*Hero*）是他最成功的作品，全球票房收入超過一億七千五百萬美元，其中包含美國票房收入五千三百萬元，這樣的成績對於外語片來說極為突出。

在這之後，他就交替拍攝大預算與小品電影，包括：《十面埋伏》（*House of Flying Daggers*, 2004）、《千里走單騎》（*Riding Alone for Thousands of Miles*, 2005）、《滿城盡帶黃金甲》（*Curse of the Golden Flower*, 2006）、《三槍拍案驚奇》（*A Woman, a Gun and a Noodle Shop*, 2009，此片重拍柯恩兄弟〔Coen Brothers〕導演的《血迷宮》〔*Blood Simple*, 1985〕），以及《山楂樹之戀》（*Under the Hawthorn Tree*, 2010）。在本書送印之時 [52]，他才剛完成他職業生涯預算最高的電影《金陵十三釵》（*The Flowers of War*, 2011），這部片以南京大屠殺為背景，由奧斯卡獎得主克里斯汀·貝爾（Christian Bale）領銜主演。

雖然張藝謀在一九九〇年代不受中國政府青睞，如今他在國家電影體系裡工作，二〇〇八年也擔任北京奧運開幕式的導演。

51 至二〇一六年已增加至二十部。

52 此指原文版送印。在那之後，張藝謀的最新導演作品包括：《歸來》（*Gui Lai*, 2013）、《長城》（*The Great Wall*, 2016）。

張藝謀 Zhang Yimou

我在北京電影學院主修電影攝影，如果走國營電影片廠體系的路，我現在應該是某家國營片廠的攝影指導。事實上，當年在畢業的時候，我被分發到廣西電影製片廠。

不過在電影學院的第二年，我決定要轉當導演。當時我的目標不是很明確。我是班上年紀最大的學生，這有點令人難為情，我看導演班有些和我一樣比較年長的學生，認為自己應該跟他們同班，因為跟他們在一起，我就不會太過顯眼。

也在那時候，我借了一些關於電影導演的教科書。其中有一本叫《電影語言的文法》（ *Grammar of the Film Language* ），是非常實用的書。還有一本是關於電影剪接的。我記得我偷偷看這些書，因為不想讓同學知道我考慮轉行。

我決定自己必須在攝影先做出成績，然後再轉當導演。我的想法是如果不能當個好攝影師，要轉當導演就沒有說服力。轉行是我個人的企圖心，但也與當時的國營體系有關。你必須獲得片廠領導階層的同意，才能轉換在片廠裡的職位，或是調職到其他片廠。

我在三部電影中擔任攝影指導：張軍釗導演的《一個和八個》，以及陳凱歌導演的《黃土地》與《大閱兵》。在那三部電影中，從籌備、討論到拍攝，我學到拍電影的整個歷程。那時候，根據業界規矩，不同專業的分工很明確，但我們分享一切。重點是團隊合作與互相協助。那比較像是拍大規模的學生電影。

後來我因為《黃土地》獲得一些獎項，感覺自己已經讓業界肯定是個好攝影師了，因此決定差不多該是申請轉職當導演的時機了。這個程序或許聽起來老派與僵化，但好處是可以確定你真的夠格成為導演。領導必須為他的決定負責，所以我經歷了嚴格的資格審查。由於當時廣西製片廠廠長吳天明導演的幫助，我被調到西安電影製片廠當客座導演。當然，今天任何人都可以當導演，你可以自由擔任電影的任何職務。

我拍第一部電影《紅高粱》時，覺得自己有年輕人天生的熱情，勇敢大聲表達自己的創意，勇於與眾不同、創新、做自己。這就像中國一句諺語所說的：「初生之犢不畏虎。」

其實到了今天，在拍每一部新片時，我想我還是有這種熱情。我不覺得有太大差異。只是隨著經驗愈來愈多，現在我得做更多決定。

這並不容易。每部電影都是漫長艱辛的歷程，你必須對創作有熱情，才能享受這個歷程。我不會停止拍電影，因為我非常享受創作的歷程。可是要落實創作不見得都是那麼容易。

完成《大紅燈籠高高掛》之後，我知道我這輩子都會拍電影。拍第一部片是出自對創作的熱情，宣示自己是個電影工作者，即便贏得一些獎項，我還是不太確定自己的未來。

到了第二部片時，我開始嘗試不同的說故事方式。拍了三或四部電影後，我已經有了自信，相信自己可以在未來的很多年裡拍出不同類型的電影。

我的每部電影幾乎都是改編自現有的小說或文學作品，但最後這些電影都和小說有很大不同。我喜歡把這個過程想成跳高或跳遠。小說給你一個跳板，讓你可以跳得更高或更遠。你希望以不同的方式、以自己的風格跳躍。基本上這就是我的做法。這已經變成我的習慣。

我另外有些電影來自原創劇本，例如《幸福時光》與《代號美洲豹》，但它們結果並沒有成功。由於這些電影，我總在尋找好的小說，當成下一部作品的基礎。雖然我還是會把小說改編成完全不一樣的東西，但我還是會找現有的故事。

從小說改編成可以拍攝的劇本，通常是很漫長的過程。我通常會找到一位編劇，跟他談那本書，試著傳達我對改編的想法及對電影的創作視野。

> **"我總是想為大眾、為一般人拍電影,把電影拍得好看。
> 我從不假裝是個有深度的思考者。"**

這個溝通階段會花兩到三個月的時間。接下來,編劇至少需要六個月來寫初稿。然後我與編劇、製片討論劇本,接著我們進行改寫。如果我對劇本不滿意,我們可能得找另一位編劇,重新開始整個過程。因此這個過程可以長達兩年。如果某個案子我必須換兩到三個編劇,耗費的時間與金錢過多,我就會放棄這個案子。

選角是我的電影最重要的面向,這是我非常自豪的一點。我認為這是我拍電影的特色。這些年來,為了在全國尋找最合適的演員,我們已經發展出一套非常科學的方法。

舉例來說,為了《一個都不能少》,我們在許多鄉村找演員,動員農夫與村民來參加試鏡。我們耗費一年,辦了五千場試鏡,才找到素人演員魏敏芝來擔任女主角。還有,為了《山楂樹之戀》,我們在六千個表演科系學生中找到了周冬雨。

我們有一個大約十人左右的團隊,他們在全國各地拍攝每個可能的候選演員的試鏡帶,然後一位負責選角指導工作的副導演會看這些畫面,最後再由我來做決定。這個過程需要以非常安靜、低調的方式進行,但我的工作團隊也必須非常勤奮、有效率。

我會和演員排戲,但不是為了排演特定的場景。我通常會做我所謂的技術排演,尤其是為了年輕、沒經驗的演員這麼做。我會和他們排演一段很長的時間。至於有經驗的演員,我和他們排戲的次數比較少。通常我們只談情境、感覺與概念。

當演員需要體驗角色生活的時候,我會做情境式排演。比方說,某個演員即將飾演農夫或村莊女孩,必須知道農民生活或鄉村生活是什麼樣子,所以就得去學騎馬、種田或幫乳牛擠奶。

在我的很多電影裡,我們也做相當多的演員訓練。例如在《金陵十三釵》,我們讓演員接受訓練的分量,遠超過之前其他片子。我們必須訓練她們

《紅高粱》 RED SORGHUM, 1987

(圖01)張藝謀的處女作《紅高粱》由鞏俐主演,她飾演的女性接掌了山東省高粱田間的一家釀酒作坊,時間背景是一九三〇年代末期對日抗戰時期。

張藝謀仍然說這是他最愛的作品:「因為那是我的第一部片,也因為我記得那時我跟整個團隊的那股創作熱情,以及無悔的態度。」

這部片由莫言的小說改編,奠定了張藝謀身為第五代導演新星的地位。

「我必須感謝《紅高粱》所有演職員,但回顧那段經歷,對我處女作最有幫助的就是故事。身為第五代導演,我們是跟著一九八〇年代的文學界復興一起成長茁壯的。當時文化大革命剛結束,中國當代文學開始復興。我們可以這麼說:第五代導演的共同特質與藝術表現,是作品都源自那個時期的文學,或受其滋養。事實上,沒有拍電影天才這回事,而是文學為我們帶來了許多啟發,所有第五代導演的電影,都改編自一九八〇的書籍。我們真的應該感謝這些作者。如今我對他們更加感謝,因為現在好故事實在太難找了。」

01

色彩

從《大紅燈籠高高掛》（圖01）或《搖啊搖，搖到外婆橋》（圖07）美麗的紅色，到《英雄》令人目眩神迷的各種顏色（圖03-04、圖09）；從《十面埋伏》（圖05-06）燦爛的綠色，到《滿城盡帶黃金甲》（圖02、圖08、圖10）絢麗的金色，色彩是張藝謀電影的核心元素。

「在我的電影裡，顏色總是非常重要。」他說：「我習慣用顏色來幫我講故事，無論是在象徵或詩意的層次。我喜愛色彩飽滿的電影，我想那是我的偏執。在《金陵十三釵》，我也用了多種顏色。故事裡的合唱團女孩總是穿著深藍色長裙，在一群妓女來到教堂之前，她的世界是平淡天真的。突然間，世界充滿明亮的色彩。」

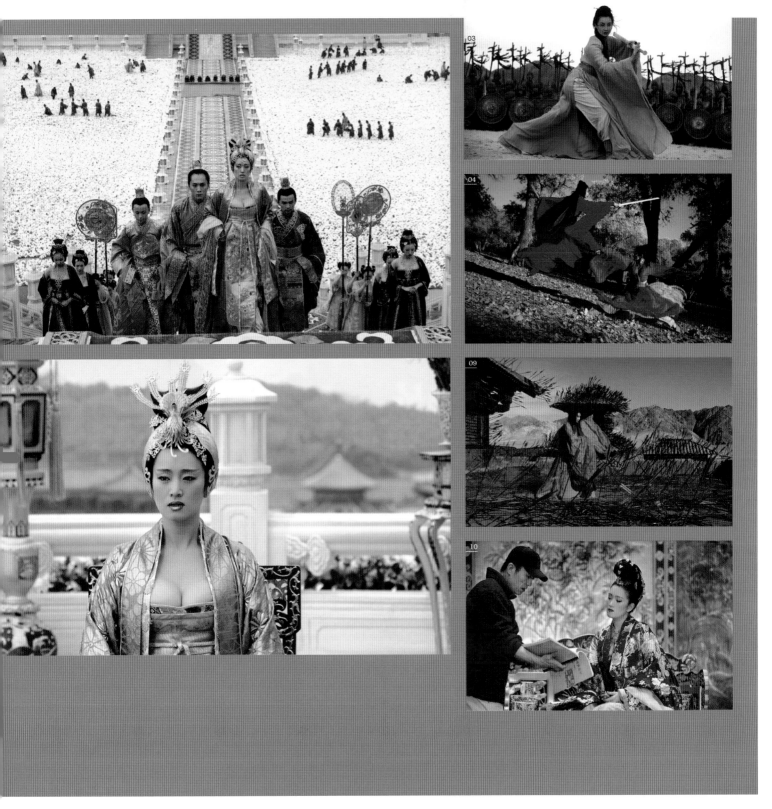

與鞏俐合作

張藝謀曾與許多知名演員多次合作，但沒有一位合作次數比鞏俐多，如今，她已成為亞洲最有成就的明星之一。

張藝謀在《紅高粱》選用她演出她生涯的第一個角色。後來，她又主演了張藝謀其他七部電影。在她榮獲的眾多獎項中，她以《秋菊打官司》拿下威尼斯影展最佳女演員獎。在一九九五年之前，張藝謀與鞏俐在真實生活中也是伴侶，即使在他們的伴侶關係結束之後，他們仍持續合作拍電影。

「她是非常聰明的演員，對她所飾演的角色有很強的直覺，對演員來說，這是非常有價值的特質。」張藝謀說：「她從來不羞於表達對角色的意見，並針對她想如何詮釋角色提出建議，這對我來說一向很有幫助。當然，我們剛出道時，整個劇組就像個大家庭，大家住在一起、工作在一起，我們不停討論我們的電影。現在我合作的演員以前從沒跟我合作過，但這並不重要。重要的是讓演員可以表達他對角色的意見。即便是年輕演員，我也鼓勵他們告訴我他們對自己角色的想法。」

圖 01：《秋菊打官司》

圖 02：《菊豆》

圖 03-04《大紅燈籠高高掛》

圖 05：《滿城盡帶黃金甲》

> **"我喜歡把這個過程想成跳高或跳遠。小說給你一個跳板,讓你可以跳得更高或更遠。你希望以不同的方式、以自己的風格跳躍。"**

看起來像一九三〇年代的青樓女子。她們必須學習怎麼跳舞、習慣穿旗袍、下象棋、玩樂器與優雅地抽菸。我們邀請一位親身經歷過一九三〇年代的八十歲女演員來教她們基本技巧。最後,我們還必須讓她們自然地用英語演出。這是艱難的工作。我們一共訓練了三十個女孩,女主角則受訓超過兩年。這是我為電影做過規模最大的演員訓練計畫。

我對我的攝影指導通常直接講重點。關於我想創造的氛圍或情緒,我完全不講廢話,因為我懂創造某場戲的技術層面,所以我是以技術與實務語言來指導攝影師的。

舉例來說,我會告訴他們,在某一場戲裡不要打太多燈,在另一場戲則保持單純的拍攝手法。即便我已經很久沒當攝影指導,我的指示還是非常明確。如果他們有不同意見,我會聆聽並尊重他們的選擇。

與攝影師合作這些年來,我會堅持一件事,那就是他們必須給演員更多空間與時間。我不允許他們用超過兩小時的時間打燈和調整攝影機。尤其是在轉換場景的時候,如果工作人員花太久時間,演員的演出可能會不一致,並且失去連續性。你不能讓演員等太久。

我也堅持攝影指導不能過度干涉表演。他們要求演員在講台詞時看某一邊,或在開始表演前走到某個角落,這是很正常的事,但如果他們對演員

07

08

《活著》TO LIVE, 1994

(圖 06-08) 張藝謀一九九四年的電影**《活著》**,是三代人活過二十世紀中國動盪歷史的動人史詩。這部片榮獲坎城影展評審團大獎,並為葛優拿下最佳男演員獎,然而,這部片也因為描寫文化大革命時期的政府政策而遭禁。張藝謀不但未獲准前往坎城影展,在那之後的兩年也被禁止拍電影。

「電影審查在中國已經存在了很久的時間,因為它存在於目前的政治體系裡,所以電影工作者也莫可奈何。」他說:「我們只能希望未來的政治體系可以更透明、更民主。這可能得等上三十年、五十年或更長的時間才會發生,沒人知道。也許下一個世代的電影工作者可以終於享有完全的創作自由。在目前的限制下,我們不能創作挖掘人類歷史太深、或對人性有強烈批判的電影。我們只能希望這會有所改變,同時繼續盡力拍電影。」

《英雄》HERO, 2002
《十面埋伏》HOUSE OF FLYING DAGGERS, 2004

張藝謀兩部精采的武俠電影《英雄》（圖 01-03）與《十面埋伏》（圖 04-07），讓他成為賣座鉅片導演，在中國本土市場與國際市場都獲得成功。

這兩部片都是大預算製作，有壯觀奇景，且由大明星領銜主演：《英雄》由李連杰（圖 01）、梁朝偉、張曼玉（圖 02）、甄子丹與章子怡主演，《十面埋伏》由金城武、劉德華與章子怡主演（圖 05，圖 06-07 是她與張藝謀合影）。

「這兩部片的製作都很辛苦。」他說：「我們想要確保動作戲好看，而且想讓電影看起來跟我們的設計一模一樣。此外，我們希望有對的天氣與風，水要以我們想要的方式流動。這很不簡單。還有很多馬匹要掌控、幾千名臨演員要指揮。有時候你把電影烙印在腦海裡，盡全力讓場景可以落實。不過在那些大預算電影裡，你也需要有彈性，學習妥協並快速找出解決方案。」

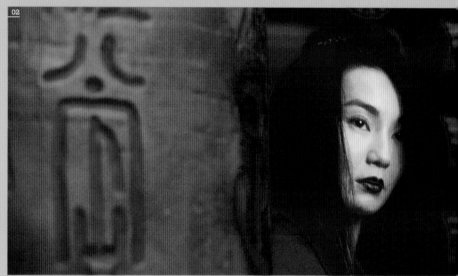

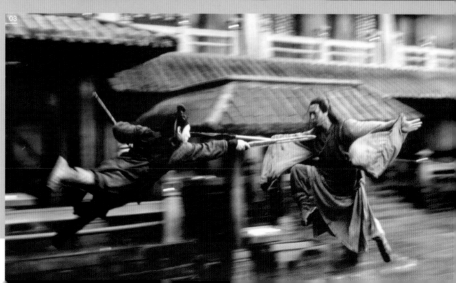

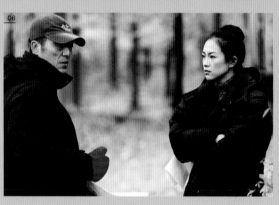

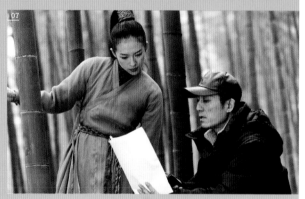

要求太多，我會加以干預，要求他們停止，或者我會告訴演員忽視他們的要求。我希望演員專注於表演，不要因為技術問題而分心。

在這方面，以前跟我工作過的攝影組大多相當理解我的意思。我認為在數位攝影機出現之後，有時可以同時用五台攝影機來拍攝，但讓演員表演保持連貫性就變得更加困難。

我對攝影師的要求，是用他的技術與藝術技巧來服務故事裡的角色。

大致說來，我不會拍很多鏡頭涵蓋，當然，這還是必須視每部電影的需求而定。比方說，在《一個都不能少》的開場，我們試著呈現真實的鄉村景象，但為了處理這麼多對表演一無所知的孩子，光是一天，我們就拍了一萬五千呎的底片。在一個大場面的場景裡，有時我們同時使用五台攝影機來拍攝。但是一般說來，如果我們拍了太多畫面，我會開始擔心並嘗試控制狀況。

我不會特別在乎電影規模的大小。重點還是在於故事本身。如果故事的格局龐大又複雜，預算自然就會比較高。從某個層面來說，在拍完大預算動作電影之後，我會拍小規模的簡單題材，這已經變成一種例行模式。

對我來說，這是尋求平衡與活化創作歷程的方式。還有，把心思轉換到不一樣的題材是很重要的。我們應該總是尋找單純的故事。我認為，在每個人心中都有返璞歸真的想望。

身為電影工作者，你的雙眼不該為了說故事以外的事物而模糊焦點。你不該讓得獎、賺錢或爭取

大預算的念頭分散注意力。人的情感與人性才是一切的焦點。

我想,現在的中國電影工作者面對雙重壓力。首先,你的電影必須有深度與意義;第二,它必須有娛樂性,有潛力在票房上賺錢。這兩個目標經常相互牴觸,但我們沒有其他路可走,只能更努力兼顧這兩個目標。電影工作者必須同時達到這兩個目標,好讓我們的電影工業可以在正常的條件下發展。

在有力道、有深度的電影與有娛樂性、能獲利的電影之間,你可以說我的整個人生都在追求這兩者之間的平衡。也許《金陵十三釵》可以達到這樣的平衡。

我不喜歡把自己當成有深度的思考者。我不喜歡拍觀眾不易看懂的電影。我不想拍那樣的電影,我也不認為我辦得到。我總是想為大眾、為一般人拍電影,把電影拍得好看。我從不假裝是個有深度的思考者。

圖01:張藝謀與魏敏芝(圖左),這位素人演員在《一個都不能少》中飾演主角。

圖02:張藝謀在《一個都不能少》中指導村莊孩童。

圖03:《一個都不能少》

《金陵十三釵》THE FLOWERS OF WAR, 2011

（圖 04-06）這部片是張藝謀最新的作品，也是中國目前耗資最巨的電影之一，預算高達九千萬美元左右。本片以華語和英語發音，由美／英雙重國籍奧斯卡獎得主克里斯汀‧貝爾出演重要角色。這部片由嚴歌苓的同名小說改編，這個悲劇故事講述在一九三七年日軍入侵南京時，十三名中國妓女自願犧牲成為日軍性奴隸。

「二〇〇七年我買下電影改編權。」張藝謀說：「南京大屠殺已經是許多電影、電視劇與書的主題，每兩年左右就會有新的相關影視作品。但我讀到原著小說時，感覺它是這個題材中一個非比尋常的故事。這是我覺得有意思的地方。

「我不想拍關於南京大屠殺的嚴肅歷史電影，因為這樣會有太多限制，包括對中日關係的顧慮，也有激起民族主義情感的危險。對我來說，嚴歌苓的小說就像殘酷與暴行中的淡淡一抹粉紅。這是關於人性與人類的特殊故事。我不想挑戰對這段歷史的觀點，也不想創造新的歷史詮釋。我不認為電影導演應該強調對歷史的觀點；電影工作者不是哲學家或歷史學家。」

這部片是以一個十三歲女孩的觀點來講述的，這與原著小說不同。「我們努力透過這個小女生的雙眼來描繪這抹『粉紅』。」張藝謀說：「大家仍然在拍二次世界大戰的電影，西方也還在拍猶太人大屠殺的題材，因為這些故事談的是人性或是在表現人性之美。這是讓我真正感興趣的部分。」

到目前為止，這部片是中國耗資最多的電影，這讓張藝謀在拍攝時承受了更大的壓力。

「要應付這麼龐大的製作規模與複雜的團隊合作，對導演的能力與準備工作是真正的考驗。」他解釋說：「對身為導演的我來說，這是很棒的學習經驗，對工作團隊來說也是。我們找來喬斯‧威廉斯（Joss Williams，視覺特效指導，作品包含 HBO 電視劇《太平洋戰爭》〔*The Pacific*〕與《關鍵指令》〔*Green Zone*〕）幫忙劇組處理爆炸場面。在中國電影與電視圈，爆炸場面的工作人員死傷機率一直很高，所以希望我們能夠變得更專業，希望我們可以改善這個現象。」

圖 04-05：張藝謀指導《金陵十三釵》中的新人倪妮。

圖 06：張藝謀與克里斯汀‧貝爾在《金陵十三釵》拍片現場討論某一場戲。

黑澤明 Akira Kurosawa

黑澤明（1910-1998）一九五〇年的經典作品《羅生門》（Rashomon），可能讓全世界開始懂得欣賞日本電影。他在五十年的導演生涯中執導了三十二部電影，其中一些是世界最偉大的作品，包括：《生之慾》（Ikiru, 1952）、《七武士》（Seven Samurai, 1954）、《蜘蛛巢城》（Throne of Blood, 1957）、《大鏢客》（Yojimbo, 1961），以及《亂》（Ran, 1985）等不朽傑作。

黑澤明知名的特色是同情心與人道主義、華麗視覺風格、走在時代尖端的技巧，以及對電影製作各種技藝（從編劇到剪接）的深度理解與掌握。當今大多數優秀的導演，經常稱自己受到黑澤明的影響。

黑澤明一九一〇年出生於東京，很小就展現繪畫天分，十七歲進入美術學院就讀，但畢業後卻無法靠對美術的熱情謀生，有一回看到電影片廠招募副導的廣告，於是就去應徵。一九三六年，他獲聘成為導演山本嘉次郎的助理，跟著他工作了五年，最後在他的電影負責編劇與導演工作。

他的導演處女作《姿三四郎》（Sanshiro Sugata, 1943）雖然被認為太過「傾向英美」（在那個戰爭年代，這是會引發爭議的標籤），並被迫剪掉其中十八分鐘，卻同時獲得觀眾與影評人的歡迎。

在那之後，雖然黑澤明每年都拍電影，卻一直等到二次大戰結束之後，他才交出卓越的作品，例如：《酩酊天使》（Drunken Angel, 1948）突破了敘事、選角、配樂與主題等面向的種種慣例。此片強悍、力道十足又具顛覆性，領銜主演的是活力十足的新星三船敏郎。他飾演罹患肺結核的黑道，演技入木三分。黑澤明與三船敏郎之後還一起合作了十六部電影。

《野良犬》（Stray Dog, 1949）刻畫戰後的東京，黑澤明在這部片裡依舊展現了他的高超技巧，將城市遭受戰火摧殘的畫面融入敘事當中。不過，為他的職業生涯帶來戲劇性發展的是《羅生門》。這個知名的故事從多重觀點講述謀殺與強姦事件，在一九五一年拿下威尼斯影展金獅獎，並在美國

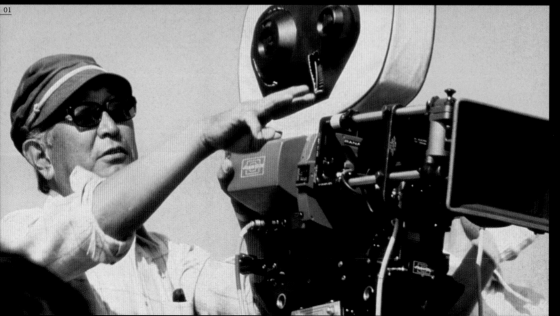

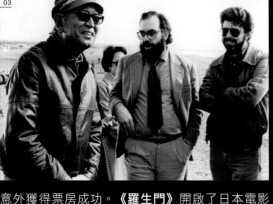

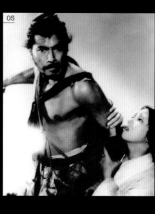

意外獲得票房成功。《羅生門》開啟了日本電影的流行風潮，同時也創造了一個使用廣泛的詞語：「羅生門」被用來描述回憶是主觀的認知，不是客觀的真相。

接下來是黑澤明的黃金時期，此時他的傑作包括：《生之慾》是諷刺戲劇，描述一名即將死於癌症的公務員；《七武士》是黑澤明第一部史詩大片，前製與攝製耗時超過一年，故事講述一個貧窮農村聘請一群武士來對抗盜賊，黑澤明運用望遠鏡頭與多部攝影機同時拍攝，創造了影史上一些最令人難忘的戰鬥場景。六年後，好萊塢將它翻拍為《豪勇七蛟龍》（The Magnificent Seven, 1960）。

黑澤明改編過莎士比亞（《蜘蛛巢城》改編自《馬克白》），以及蘇聯作家高爾基的《深淵》（The Lower Depths）。《戰國英豪》（The Hidden Fortress, 1958）是極賣座的冒險電影。《大鏢客》（義大利導演塞吉歐·李昂尼翻拍為《荒野大鏢客》）及其續集《椿三十郎》（Sanjuro, 1962），再度處理武士題材。《天國與地獄》（High and Low, 1963）與《紅鬍子》（Red Beard, 1965）則是人道主義電影經典。

接下來的十五年，黑澤明辛苦維持拍片步調。他曾想籌拍一部好萊塢電影，因無法籌得日本當地資金而破局。一九七一年，他試圖自殺未遂。來自蘇聯的投資，讓他以《德蘇烏扎拉》（Dersu Uzala, 1975）重返大銀幕。這部片的主題是西伯利亞大自然與文明的衝突，雖然勇奪奧斯卡最佳外語片獎，但他在日本還是無法吸引資金拍電影。

當時，美國青年導演喬治·盧卡斯（George Lucas）[53] 與法蘭西斯·柯波拉（Francis Ford Coppola）聽說他籌資困難，幫他從二十世紀福斯電影公司籌到資金拍攝《影武者》（Kagemusha, 1980），這部十六世紀戰資史詩電影榮獲坎城影展金棕櫚獎。

《亂》是黑澤明最後一部大預算電影，也是他職業生涯中最偉大的作品之一。這部驚悚、格局宏大的戰國諸侯家族史詩，鬆散地改編自莎劇《李爾王》。當時它是日本影史耗資最大的電影，也是主題深刻、視覺壯觀的電影，見證了黑澤明精湛的導演技藝。在《亂》之後，直到一九九八年過世之前，黑澤明還拍了三部電影，只是較少人記得它們 [54]。

圖 02：《亂》
圖 03：黑澤明、柯波拉，以及盧卡斯。
圖 04：《七武士》
圖 05：《羅生門》

53 盧卡斯曾說，他的經典之作《星際大戰》四部曲（1977）就是受《戰國英豪》啟發。

54 這三部電影是《夢》（1990）、《八月狂想曲》（1991），以及《一代鮮師》（1993）。

專有名詞釋義

每秒二十四格 24 frames per second
電影標準的放映與拍攝速度，每一影格是攝影機以底片拍攝到的單一畫面。

三十五釐米 35mm
現代電影的標準規格，即電影膠卷的寬度為三十五釐米。

Alexa
Arri公司生產的一款數位電影攝影機，二〇一〇年問世。

副導 Assistant director
導演的左右手，傳統上負責拍片現場的例行性工作，讓導演專注在電影的創作層面。副導的許多職責中，包含負責掌握拍攝進度與保持拍片現場的秩序與寧靜。在電影導演組中，經常還會區分成「第一副導」、「第二副導」等層級。

場記板 Clapperboard
傳統上是兩塊拴在一起的板子，在每個鏡頭拍攝之前或之後，會在鏡頭前打響場記板，以作為攝影機與現場收音同步的標記，並在板上記錄此鏡頭的相關資訊（如場次、片名、導演、攝影師……等等）。

特寫鏡頭 Close-up
聚焦在演員臉孔上的鏡頭；或是距離物體很近的鏡頭，畫面中能看到的背景或周遭景象很少。

鏡頭涵蓋 Coverage
從所有必須的角度拍攝某個場景的作業程序，這樣在後製階段才能在不同鏡頭之間有剪接的彈性，或才能準備足夠的畫面供剪接之用。

升降鏡頭 Crane shot
利用特殊液壓設備將攝影機抬至空中，經常也能做橫掃全場或其他壯觀的鏡頭運動。

毛片 Dailies
前一天的拍攝畫面。在拍攝期，看毛片可讓導演、攝影指導與其他重要劇組成員評估表演、燈光、色彩與其他考量。

**推軌變焦鏡頭（也稱為「長號」效果）
Dolly zoom (aka trombone effect)**
在攝影機靠近或遠離拍攝主體時，同時調整變焦角度，以維持主體在景框中的大小與位置不變。

這個效果可讓主體不動，但背景改變，《迷魂記》與《大白鯊》都是運用此技巧的知名例子。

監製 Executive producer
負責籌資或為電影取得其他關鍵要素的人，他不管每日例行的製片或拍攝工作。監製也可能是出資電影公司或發行公司的高層主管。

跟焦員 Focus puller
攝影組中負責調整鏡頭焦距的人，他的工作是在任何時刻，都讓正確的人或物體清楚聚焦呈現。

手持攝影機 Handheld camera
這種攝影機不固定在軌道或三腳架上，而是由攝影機操作員手持。這樣的技術通常用來讓觀眾感覺電影更真實、更隨性、更即興、更充滿情緒。

跳接 Jump cut
在某場戲中突兀的剪接，從中剪掉某個動作的一部分，或是攝影機停機片刻又重新開拍，如此一來，被拍攝主體的位置已經不同。跳接是為了風格而採用的效果，最知名案例也許是高達的《斷了氣》。偏好連戲剪接的人認為，使用跳接是對高達電影的滑稽模仿。

長焦距鏡頭 Long lens
視角比人眼更窄的鏡頭。

遠景鏡頭 Long shot
涵括寬廣背景的鏡頭。攝影機距離演員有一段距離，演員因而可以被周遭環境所環繞。

場面調度 Mise-en-scène
源自法文，描述導演風格的術語，從片場所有一切事物呈現的樣貌、演員的位置與走位、一直到打光……等，都屬於場面調度的範圍。

Panavision攝影機 Panavision cameras
Panavision是專精電影攝影機與鏡頭的製造商，原本專攻寬銀幕鏡頭，後來業務成長，發展出其他鏡頭與各款（膠卷與數位）攝影機。

Red攝影機 Red Camera
二〇〇七年，Red One是首先上市的4K超高解析度數位攝影機，支持它的導演包括：史蒂芬·索德柏（Steven Soderbergh）、彼得·傑克森（Peter Jackson）與大衛·芬奇（David Fincher），他們都已經在自己的劇情片中廣泛使用這款攝影機。

分鏡表 Storyboard
透過攝影機觀景窗，影像（或是一系列影像）看起來應該像什麼樣子的繪畫藍圖。在拍片現場準備拍攝之前，導演與攝影師會用分鏡表來輔助說明他們的概念。

超八釐米攝影機 Super 8 camera
過去八釐米是家庭電影的規格，膠卷寬度為八釐米，但另外又分成「標準八釐米」與「超八釐米」兩種規格，差異是超八的影像區域比較大，所以畫質比較好。

跟拍鏡頭 Tracking shot
跟著角色穿越拍片現場空間的移動攝影機鏡頭。

廣角鏡頭 Wide-angle lens
比標準鏡頭涵蓋更廣角度的鏡頭，可以拍到更廣的視野，創造透視失真（perspective distortion，就廣角鏡頭來說，可讓畫面中前後物體的距離看起來比實際上更遠），或是讓鏡頭平面與影像平面之間的距離有更大的調整空間，因此有可能避免如高樓平行線在畫面邊緣交會的狀況。

索引 *以斜體表示之頁碼，意指該詞彙出現在圖文框裡